나의 다큐멘터리 제작기

나의 다큐멘터리 제작기

치열했던 감독 생활 50년의 기억과 기록

안태근 지음

ㅋㄹ

추천사

오늘날 우리는 다큐멘터리를 통해 수많은 혜택을 누리며 살고 있다. 우리가 경험하기 어려운 세상의 구석구석, 자연의 신비, 역사, 육안으로 보이지 않는 것까지 일상 속에서 TV나 영화를 통해 다큐멘터리를 접하고 있다. 다큐멘터리 작가들이 그 모습들을 화면에 담아 놓았기에 우리는 그때의 모습을 보고 느낄 수 있다.

그러나 그 다큐멘터리가 어떻게 만들어져서 우리 시야에 들어오는지에 대해서는 무관심하다. 50년 동안 다큐멘터리를 제작하고 대학 강단에서 다큐멘터리에 대해서 강의했던 안태근 감독이 다큐멘터리 제작기를 출간하게 되었다니 매우 반가운 소식이다. 다큐멘터리의 세계, 그 제작 과정을 탐색해 보는 것은 매우 흥미로운 일이다.

이 책은 다큐멘터리에 관심이 있고 제작에 관계된 사람들에게 많은 도움이 될 것은 물론, 제작에 관심이 없던 사람일지라도 다큐멘터리에 대한 이해를 넓히고 안목을 높여주는 역할을 할 것이다. 또한 갖은 어려움을 극복하면서 다큐멘터리를 제작하는 작가들의 모습에 감동할 것이다.

오늘도 다큐멘터리 제작을 위해 온갖 노력을 기울이는 작가들에게 감사를 드리며 이 책을 출간하는데 애써 주시는 모든 분께도 감사의 박수를 보낸다.

김재웅 (전 EBS PD, 다큐멘터리 감독)

차례

1장 — 다큐멘터리 이야기

2장 — 우리의 전통과 문화

일러두기

– 이 도서는 안태근 저자가 한국공정일보에 연재한 '안태근의 다큐세상'을 재구성한
 도서입니다.
– 영화 제목이나 프로그램명과 부제는 〈 〉, 책 제목은 「 」로 표기하였습니다.
– 작품 제목의 경우, 원제를 기준으로 하여 국립국어원에서 제정한 표기법과 다를
 수 있습니다.
– 작품 내용 소개는 다른 글씨체 처리하였습니다.

다큐멘터리스트. 그것은 기록을 남기는 사람이란 의미다. 여기서 기록은 문서나 영상 모두를 포함한다. 나는 현재 기준으로 다큐멘터리 283편을 만들었고, 지금도 작업은 계속되고 있다. 다큐를 많이 만든 것이 자랑할 만한 일은 아니지만 그렇다고 밝히지 못할 일도 아니다. 그만큼 열성을 다했다는 뜻이기도 하니까.

다큐멘터리스트로서 가진 첫 기억은 초등학교 시절의 만화 그리기다. 당시는 레슬링 경기가 붐이었는데 어린 나는 레슬러의 그림을 그려 친구들에게 나눠 주곤 했다. 그다음은 사진이었다. 필름카메라로 기록을 남기기 시작했다. 사진은 귀하게 여겨진 기록 매체다. 예전엔 대체로 흑백 사진이었고 사이즈도 작았다. 그야말로 기념하기 위한 수단이었다.

영화 서적을 찾아 헌책방을 둘러보던 중학생 시절, 나는 청계천 거리 헌책방의 단골손님이었다. 사지도 않을 책을 뒤적이며 고르던 내게 영화 관련서 하나가 눈에 띄었다. 바로 시나리오 작법서였다. 한 장 한 장 읽어 나가다 보니 완전히 빨려 들

어갔다. 앞으로 펼쳐질 운명을 다 알지는 못했지만, 그 벅차오름의 무게가 가볍지 않았다. 그때 산 책은 누렇게 변색 되어 아직도 나의 책장 한편을 차지하고 있다.

몇 년 뒤 영화과 대학생이 된 나는 '영화개론', '시나리오 작법' 등을 수강했다. 2학년 2학기에서야 영화제작을 할 수 있었는데 당시 지도 교수님이었던 이중거 교수님은 '하고 싶은 대로 만들어 보라'며 학생들에게 모든 과정을 맡겼다. 무얼 담아 낼지에 대한 고민이 쉽게 풀리지 않자 결국에는 만화적 상상력과 다큐멘터리의 경계에 섰다. 무거운 짐을 든 심정이었다. 카메라란 얼마나 자유로운 상상력을 가능케 하는가? 동시에 카메라는 있는 그대로의 현실을 보여줄 수 있는 도구였다. 두 마리 토끼를 다 잡고 싶은 마음에 결국에는 혼합 장르를 고안했다. 동기생들과 선배가 한 팀이 되었고 내가 연출을 맡았다.

영화의 주제는 '인생'이었다. 나 자신과의 갈등을 다루며 우리 주변의 일상에 대해 표현했다. 제목도 거창하게 〈폭류(暴流)〉로 정했다. 거칠게 흐르는 강물의 이미지에 덧대어, 당대 청년의 일상을 통해 시대의 아픔을 그려 내린 단편 다큐멘터리였다. 이렇게 비장한 주제이니, 10분의 영상 안에 담아내기 쉽지 않을 것이 예고됐다.

필름이 지금의 디지털과 비교할 수 없을 만큼 고가인 시대

였다. 예산이 충분치 않았지만 우리는 16mm 카메라를 들고선 씩씩하게 거리로 나섰다. 1975년 가을, 당시는 복개가 안 된 청계천 8가 판자촌에 도착했다. 흘러가는 청계천은 구정물이고, 시커먼 동네의 하얀 빨래들로 눈이 아팠다. 그곳에 사람들이 살고 있었다. 아이들은 신나게 뛰어놀았다. 내 어린 시절의 한 단편이기도 했다.

청년의 고민은 흐르는 강물에 쓸려 내려갔다. 무기력증에 빠진 청년의 모습이 당대의 청년 모습일 수도 있고, 전국에 비상 계엄과 긴급 조치로 시위조차 할 수 없었던 대학생들의 자화상일 수도 있었다. 서울대 재학 중에 수배된 사촌 형이 집 근처에서 잠복하던 왕십리 경찰서의 형사에게 잡혀갔던 때다. 그 형사는 특진했다는 소식을 들었다. 아픔을 직면하며 영화는 완성됐다. 영화가 생각대로 만들어지지는 않았지만, 소극장에서 시사회를 열었다. 첫 영화를 보면서는 쓸쓸함과 창피함을 감출 수 없었다. 그렇게 〈폭류〉는 나에게 짠한 감정으로 남아 있다. 어쩌면 그때 못다 전한 이야기를 하기 위해 지금도 다큐멘터리를 만들고 있는지도 모르겠다.

대학 졸업 후, 서울AMG (에이스 무비그룹)라는 영화서클을 만들어 단편영화를 제작했고 영화진흥공사 주최의 한국청소년영화제

에 출품하여 수상했다. 카메라도 없었지만 모 감독의 카메라를 빌려 찍었고 상금으로 카메라를 구입했다. 그리고 다큐멘터리 소재 공모에 한국 춤의 백미인 살풀이춤의 시나리오가 입선되었고 마침내 〈한국의 춤 살풀이〉를 완성할 수 있었다. 이 영화는 공륜, 즉 공연윤리위원회[1]의 심의를 받으면서 나의 데뷔작이 되었다. 이 작품은 한 해를 넘겨 1988년에 〈살풀이춤〉이라는 제목으로 다시 제작되었다. 〈살풀이춤〉은 금관상영화제에서 조명상을 수상하기도 했지만, 원작만큼의 기쁨을 주지는 못했다. 데뷔작을 만들 때 가진 순수한 열정이야말로 평생 다큐를 만들게 한 자양분이 아니었나 생각해 본다. 이후 방송국에 입사하여 다큐멘터리스트로 살았다. 인생의 항로가 그렇게 만들어졌다.

나는 다큐멘터리 감독 겸 PD로 50여 년간 다큐 제작을 해오고 있다. 그렇게 할 수 있었던 것은 다른 이들에 비해 일찍부터 영상을 만들었기 때문이기도 하고 EBS 소속으로 활동했던 덕도 있다. 진솔한 이야기를 듣고 함께 삶의 뒤안길을 여행하는 재미가 특별했다. 다큐멘터리스트로서의 삶, 이건 누가 시켜서 할 수 있는 일은 아니라는 생각이다.

영상으로 무언가를 기억하고, 의견을 개진하고, 표현하고 싶

[1] 현재에는 영상물등급위원회로 명칭이 변경됨.

은 것이 많았다. 나는 나의 대표작을 추려 이룩하고자 했던 수 많은 이야기를 이번엔 글로서 남긴다. 이것은 그간의 다큐멘터리 작업을 향한 회고록이며 비로소 나에 대한 다큐멘터리라고 할 수 있겠다. 길고 긴 찰나를 바라볼 때 하나의 작품이기를 바란다.

다큐멘터리 이야기

영화로 시작한 다큐 인생이니만큼 나는 영화인으로서의 자아를 늘 가슴에 품고 있다. 실제로 다큐멘터리는 영화로부터 파생되어 시작된 장르라고도 볼 수 있다. 본격적인 이야기를 하기 전 다큐멘터리 역사에 관한 이야기를 나누고자 한다.

다큐멘터리는 영화의 발명과 함께 시작되어 문명의 발달과 더불어 진화되어왔다. 1895년 〈열차의 도착〉이란 사상 초유의 볼거리로 시작된 다큐멘터리의 역사는 민족지 다큐멘터리인 〈북극의 나누크〉를 비롯하여 독재자 히틀러와 나치를 우상화한 레니 리펜슈탈 감독의 1935년 작 〈의지의 승리〉, 최초의 비디오 저널리스트인 존 엘퍼트 감독의 〈의료보장제도-돈과 생명의 거래〉 등의 민중 다큐를 거쳐 마이클 무어 감독의 고발 다큐인 〈볼링 포 콜럼바인〉, 〈식코〉까지 시대를 앞서간 여러

감독들에 의해 꾸준히 발전해 왔다.

우리나라도 일제강점기부터 '문화영화'라고 하여 국가의 시책을 영상으로 소개했고 1960년대부터는 흥행용 다큐멘터리를 극장 상영하기 시작했다. 1962년 파올로 카바라 감독의 〈몬도 가네[2]〉라는 각국의 기이한 풍물과 풍습을 담아낸 다큐가 기억난다. 시리즈로 제작된 작품이었고, 지금은 법적으로 금지되지만, 당시 한국의 보신탕 문화도 소개된 바 있다. 1954년 월트디즈니 작품으로 오지의 생태를 소개한 〈사막은 살아 있다〉도 흥미롭게 본 추억이 있다.

'다큐멘터리'라는 단어가 처음 사용된 것은 1930년대 영국의 영화감독이자 이론가인 존 그리어슨(1898-1972)을 통해서다. 그는 다큐멘터리를 '살아 숨 쉬는 예술형식'이라고 정의했다. '스튜디오에서 촬영하는 영화와 달리 다큐멘터리는 살아있는 광경과 살아있는 이야기를 카메라에 담아야 한다'는 것이다.

다큐멘터리란 무엇인가. 그리고 어떻게 담아야 하는가. 여러분과 함께 생각해 보는 마음으로 쓴다.

2 Mondo Cane, 이탈리아어로 '개 같은 세상'

영화와 다큐를 구분하는
한 가지

다큐멘터리는 꼭 현장에서 벌어지는 사실만을 담으리라는 법은 없다. 사실성, 현장성이 갖는 기록이 재구성되면서 재해석이 가능하다. 1930년대 다큐멘터리 드라마에서는 재연 기법을 사용했다. 이런 기법은 다큐의 예술적인 속성으로 작가론적인 면이 부각 된 경우라고 할 수 있다. 최소한의 각주 설명이 없이 제작되는데 그것은 다큐멘터리 또한 창의적인 예술 작업이라는 이유에서다. 존 그리어슨도 나중에는 다큐멘터리를 '사실의 재창조'라 그 정의를 바꿨다.

어디까지가 사실이고 어디부터가 재창조인지 구분이 필요했다. 극영화와의 경계는 모호해졌지만, 감독이 판단한 해석으로 관객들에게 전달하면 되었다. 다큐의 발전은 다른 장르의 예술 작업과 마찬가지로 그 형식과 장르의 파괴 등 여러 실

험적인 노력을 거쳐 계속 변신을 거듭했다. 그 과정에서 다큐멘터리도 창의적인 예술 작업으로 용인되었다. 적어도 예술 행위에서 금기란 없으니 감독은 자기가 전달하고자 하는 메시지를 어떻게 하면 가장 쉽고 재미있게 전달할 수 있는지를 고민했다. 다큐멘터리도 차차 이야기 서사구조를 갖추기 시작했다. 흥미 있게 전달하기 위한 수단으로 시나리오까지 등장했다.

다만 다큐멘터리는 근본적으로 사실을 왜곡하는 예술형식이 아니다. 있는 그대로를 보여주되 선택하여 보여주는 것이다. 때에 따라 심각한 사실 왜곡으로 질타를 받는 경우도 있고, 기준이 미묘하기 때문에 연출자 스스로 선을 넘는 허용을 하는 우를 범할 때도 있는데, 이런 경우 재연임을 확실히 밝혀야 한다. 다큐의 성격상 밝히지 못하는 사례가 과거에는 흔히 있었다. 최초의 본격 다큐 〈북극의 나누크〉는 상당 부분이 재연 화면으로, 다큐멘터리란 무엇인가에 대한 근본적인 물음을 떠오르게 한 작품으로 유명하다. 왜 연출을 피할 수 없었을까? 단순히 편집실에 불이 나서 촬영된 필름이 소실되었기 때문이다. 당시에는 이런 것을 밝히지 않았지만, 훗날에 밝혀졌다. 제작진들은 두 번째 촬영 시 필요한 영상을 설명하고 주문하며 찍었다. 일종의 연출을 한 셈이니 북극인들의 행동이 처음보다 오히려 더 자연스럽게 찍힐 수 있었다.

다큐멘터리는 창조적 해석이라 해도 사실의 범위 안에서 해결해야 한다는 불문율을 가지게 된다. 과연 어디까지가 허용선일까? 정답은 없다. 따라서 진실과 허구의 경계에 서 있는 연출자는 고독한 선택자가 된다. 이런 예는 연출이 거의 없는 자연 다큐뿐만이 아니다. 휴먼 다큐에서도 과거의 일을 본인이 재연하는 경우가 종종 있는데 과거의 일인지 현재의 일인지 등 불분명한 여러 상황이 반복되다 보면 다큐는 영화, 드라마와 같아지고 그 경계는 더 모호해질 것이다. 진실성이란 왜곡을 방지하는 필요 장치라는 것을 기억하자. 다큐멘터리 제작자로서 균형감을 유지하며 출연자에게 암시를 거는 정도로만 임해야 한다. 자신이 전달하고자 하는 메시지를 압축해야 하기에 크고 작은 연출은 어쩔 수 없지만, 그 자체가 다큐의 기본정신을 위배하게 될 수도 있으니 중심을 잘 잡아야 한다. 거짓의 인터뷰나 영상 조작 등으로 의도된 다큐멘터리는 진정한 다큐멘터리라고 할 수 없다.

정리하자면 다큐멘터리처럼 편집되었다 하더라도 '페이크'가 붙으면 결국 극영화가 되고, 반대로 허구만 아니라면 어떤 형태로 제작되든 다큐멘터리라고 할 수 있다.

다큐멘터리 3세대 감독으로서 역사와 현재뿐 아니라 미래까지 내다보게 되는데, 사실에 입각하는 범주 내에서 각종 서사

방식이나 영상의 변화를 보면 인간의 기술과 상상력의 한계가 어디까지일까 하고 감탄하게 된다. 5분 미만의 미니 다큐나 해설이 빠진 영상 등의 실험을 거쳐 3D 애니메이션으로 인간의 상상력을 표현한 다큐멘터리까지 그 영역을 확장하는 모습을 보면 백남준의 비디오 아트와 같이 형식을 탈피할 앞으로의 변신도 무척 기대된다.

인간이 만들어 낸 수많은 예술 분야 중에서도 진실을 가장 직접적으로 다루는 분야가 바로 다큐멘터리다. 나는 예술과 진실을 기반으로 한 다큐멘터리적 관점에 이제껏 매료되었다.

무엇을 어떻게
담을 것인가?

　방송 프로듀서라는 직업은 친구들 사이에서 인기 좋은 직업으로 통한다. 실상은 소문난 잔치에 먹을 것 없다고 실속이 없는데 외견상은 그럴듯해 보인다. 오히려 부탁받을 일만 많았다. 크게 도움이 안 되지만 카운셀러로서 넋두리라도 들어 달란다. 의학 다큐 〈명의〉를 맡을 때 누가 아프니 명의 좀 소개해 달라는 식인데 사실 큰 도움이 되어 주지는 못했다. 그 많은 명의를 다 알고 지내는 것도 아니거니와 홍보팀을 통한 소개 정도만 가능했기 때문이다.

　주로 세상살이에 도움이 되는 것 보다는 도움이 안 되는 것을 많이 알게 되는 직업이기도 했다. 딱히 해결해 주는 것도 없는 그저 월급쟁이로서 듣는 소리라곤 '외국 다녀왔냐?'는 힐난 조의 말뿐이다. 취재, 편집 등의 작업으로 시간이 부족하니 만

남을 늘 전화로 대신하게 되고 말이다.

어쨌거나 프로듀서는 좋은 점이 더 많다. 사람들을 만나서 그런저런 얘기를 듣다 보면 아는 것도 많아지고 일단 보람차다. 범인을 잡으러 다니는 형사나 매일같이 시신과 마주해야 하는 국과수 부검의들과도 진배없는 직업이다. 그분들 모두 자기 직업에 대한 자긍심으로 일 속에서 보람을 찾듯 프로듀서도 마찬가지이다. 사실을 밝혀낼 뿐 아니라 그것을 여론화하여 사회를 보다 나은 방향으로 이끌기 때문이다. 잘 맞기만 하면 이보다 즐겁고 좋은 직업은 없을 것이다.

▶ 소재와 장르 이야기

다큐멘터리의 장르는 다양하다. 다루는 분야에 따라 문화, 인물, 시사, 역사, 과학, 교육, 자연 등으로 구분된다. 시청자들의 사고를 순화시켜주는 순기능을 갖고 있는 다큐멘터리는 상상의 세계에서 현실 감각을 채워주는 청량제 같은 역할을 한다. 이 사회가 알고 싶어 하고 필요로 하는 소재를 찾아 가장 객관적인 시각으로 전달하는 것, 드라마가 보여줄 수 없는 세계와 순수한 일상을 보여주는 것이다. 기록의 보존과 정보전달 역시 다큐멘터리의 순수한 기능이라고 할 수 있다.

가끔 어떻게 시작을 해야 할지 모르겠다는 이들이 있는데

다큐 만큼 쉽게 저예산으로 만들 수 있는 영상 콘텐츠도 없다. 만들고자 하는 의욕이 있다면 예산에 맞추어 제작이 가능하다. 주제 의식이 좀 더 거룩하면 그만큼 공익적인 다큐멘터리가 되겠지만 시선을 가까이에 두고 '우리집의 이야기'를 소재로 둘 수도 있다. 다큐멘터리의 시작이 먼 남의 이야기일 이유는 없다. 주변의 기록부터 시작하면 해답이 나온다. 현재 20년 넘게 영상학과 학생들에게 다큐멘터리를 가르치고 있는데 학생들이 어려워하면 나는 '어머니에 대한 다큐를 만들라'고 주문한다. 자신이 가장 잘 알고 있고, 자료 확보가 쉬우며, 촬영 협조도 잘되고, 또한 잘 만들 수 있는 소재가 어디 있는가? 그런데도 아직 어머니를 다큐로 만든 학생은 없다. 그만큼 다큐멘터리의 소재는 무궁무진하다.

▶ 사회 전반에 대한 관심과 문제의식

기본적으로 다큐멘터리를 만들기 위해서는 우선 사회 전반에 대한 관심과 문제의식이 있어야 한다. 지속적인 관심을 갖고 사회의 문제에 대해 계속해서 연구해야만 한다. 직업인으로서의 다큐멘터리스트는 매사에 문제의식을 느끼며 살게 되는데, 나의 경우를 보면 나는 수시로 놓치기 쉬운 우리 일상을 메모한다. 자면서도 소재 찾기에 골몰하고 꿈을 꾸어도 촬영 현

장일 정도다. 피곤하기 짝이 없는 일이지만 그것이 다큐멘터리 스트로서의 삶이다. 또 일반교양은 물론 문학, 역사학, 철학에 대한 공부도 하여 폭넓은 지식 세계를 가져야 한다. 다큐멘터리 제작에 있어서 꼭 필요한 일이다.

다큐멘터리란 우리가 미처 발견치 못한 사회의 구석구석을 둘러보며 문제를 해결할 수 있는 대안이나 실마리를 찾는 매개이기에 결코 요행을 바라지 않고 꾸준히 돌아보는 자세가 필요하다. 프로그램 제작 후 방송으로 송출된 다음 주변의 각종 압력에 군건히 버티어 낼 용기 또한 필요하다. 외압에 굴복하지 않고 초심의 의지로 헤쳐 나가야 진정한 다큐멘터리스트가 된다. 시대정신을 읽어 사회를 보다 나은 방향으로 변화시킬 때 오는 보람과 희열은 그 어떤 일과도 비교할 수 없다.

▶ 진실성

영상 만들기가 영화인들이나 방송인, 그리고 일부 전공 학생에 국한되었던 아날로그 시대에서 이제는 스마트폰을 이용하여 누구나가 감독이고 배우가 될 수 있는 시대를 살고 있다. 진실만큼 거짓도 도마 위로 올라오는 세상이다. 문화콘텐츠가 쏟아져 나오는 이때 어떤 분야든 제작자의 양심성은 중요하지만, 다큐멘터리라면 특히 더 중요하다. 공영 방송이 가지고 있는 책

임이 분명히 있다. BBC나 NHK가 만든 우수 다큐멘터리들이 국경과 시공간을 초월해 전 세계에 방송되고 있듯이 말이다.

또 앞서 이야기했듯 다큐 제작에서 최고의 테크닉은 진실이다. 예를 들어, 자연 다큐멘터리는 힘들게 촬영할 수밖에 없는 특수성을 가졌다. 그렇다고 야생 호랑이 대신 에버랜드 사파리 호랑이를 찍을 수 없는 노릇이지 않은가. 잘못 만들어진 다큐멘터리가 사회에 끼치는 해악은 이루 말할 수 없다. 독재자 히틀러 명을 받아 만든 레니 리펜슈탈의 여러 선전 영화와 TV의 선동적인 다큐멘터리의 폐해가 그것을 증명한다.

이소룡은 '고정관념을 비워라. 잔이 쓸모 있다는 건 비어 있을 때'라고 말했다. 이른바 '빈잔론'인데 순수한 마음의 중요성, 사심이 담겨 있지 않은 진실한 시각에서의 순수성을 의미한다. 사람들의 선한 심성에 호소해 감동을 주기 위한 선결 조건이라고나 할까. 다큐에 있어서만큼은 상투적인 고정관념이나 주관적인 선입견, 편견을 버리고 왜곡을 피해 진실성을 추구해야 한다.

▶ 경영자 마인드

연출자는 다큐 제작의 총책임자이다. 다큐의 기획과 스태프 구성부터 제작이 완료될 때까지 모든 결정을 내리고 어떤 일

이 벌어지든지 모든 책임을 져야 한다. 어제까지 책상 위에서 잠자던 기획안도 내일 방송을 위해 오늘 제작할 각오가 되어 있어야 한다. 하나의 일을 기획하고 성취해 나가는 과정으로 말하면 감독은 사업의 경영주와 다른 바가 없다. 행정가의 기획력과 정치가의 추진력이 결집된 일로 비견된다. 필요한 과업을 설정하고 그것을 지휘 감독하며 판단 내리기의 연속이라고 보면 쉽다.

수많은 전문가로 구성된 창작 집단에서 효율적인 판단은 필수다. 화면 연출을 위해 과도한 경비 집행을 계획 없이 즉흥적으로 처리한다면 정작 필요한 예산을 적재적소에 사용할 수가 없고 그것은 곧 완성도에 적잖은 영향을 미치게 된다. 나로서는 조연출 시절에 선배에게 경영자 마인드에 대해 많이 배웠다. 제작 과정을 함께 하며 스스로 쌓은 이론에 실전의 경험이 쌓였다. 연출자의 지시에 따르며 일을 처리하는 방법을 익히고 상황 대처 능력 등을 터득하면 가장 빠르게 성장할 수 있다.

▶ 예술성

그다음은 무엇일까? 우리에게는 다큐멘터리 공부뿐만 아니라 영화예술 전반에 대한 공부와 꾸준한 영화 감상도 필수다. 교양 PD의 교양 수준은 프로그램에 나타날 수밖에 없는데, 그

가 아는 만큼만 만들기 때문이다. 그래서 교양 PD는 전문지를 구독하고 각종 공연이나 영화를 감상하고 전시회나 축제의 현장을 찾아다녀야 한다.

또한, 연출자로서 판단력은 경영적인 측면에서도 필요하지만 예술적인 측면에서도 중요하다. 즉, 현실을 있는 그대로 담아내면서도 이야기하고자 하는 것을 여러 가지 상징적인 사건이나 인물을 통해 전달해야 한다는 것이다. 적잖은 창의력이 요구되는 지점이다.

다큐멘터리는 우리 삶의 실상을 가감 없이 다룰 수도 있지만, 우리가 추구하는 지상의 아름다움을 예술적으로 승화시킬 수도 있다. 사회에 해악이 되는 추악한 사실들을 고발하는 다큐멘터리도 있지만, 그 기획의 본질 또한 '표현'에서 출발한다. 예술에 왕도랄 것은 없다. 하지만 완성도를 이루어내는 일이니 어느 정도의 정답은 분명히 존재한다. 영상의 흐름과 음악, 미학적 요소를 담으니 방송은 종합 예술이며 매 시각 불가능에 대한 도전이고 그 실현이다. 신문기사처럼 사실의 육하원칙적인 전달만 가지고는 완성할 수 없는 것이 바로 다큐멘터리가 안고 있는 함정이며 위대함이다.

다큐멘터리는 이상향, 진선미라든가 정의, 즉 사회를 올바르게 이끌어 가는 매체이기 때문에 선도적이고 선구자적인 태도

를 갖출 필요가 있다. 남보다 앞선 생각으로 비전을 제시해 주는 것, 이 세상을 밝고 유익하게 만들고 그것을 이끄는 것. 이것이 다큐멘터리 완성을 향한 여정이라고 할 수 있겠다.

사회 전반에 대한 관심, 문제의식, 진실성, 책임, 미적 감각을 담은 자유로운 작품이 앞으로 많이 나오길 기대한다.

다큐멘터리
만들기

다큐멘터리 PD는 교양 PD에 속한다. 교양은 인간으로서 알아야 할 지식이며 삶의 근본이다. 교양 프로그램이라 하면 방송사에서 가장 많이 제작되는 장르로, 일반적인 정보 제공 프로그램에서부터 다큐멘터리까지를 폭넓게, 공공의 목적으로 다양한 문화 전반을 다루며 교양을 고취시키기 위한 모든 프로그램을 포함한다.

세부 장르로 문화 소개 프로그램, 탐사 프로그램, 시사 프로그램 등이 대표적이다. 교육 프로그램, 어린이 프로그램 등과는 상대적인 개념인데 교육 프로그램은 그 목적하는 것을 가르친다는 데서 강제성의 성격을 띠는 데 반해, 교양 프로그램은 시청자가 교훈을 직접 찾아서 받아들이도록 하는 자발성이 크다. 따라서 교양 PD의 일은 우리가 알고 있는 상식적인 문

화를 폭넓게 소개하고, 교훈을 주고받는 것이라고 볼 수 있다.

방송사는 크게 다섯 부문의 인력들이 모인 곳이다. 그것은 나 같은 제작 인력과 제작을 뒷받침해 주는 기술 인력, 제작 전반을 기획하는 편성 인력, 행정적 지원을 하는 행정 인력, 그리고 완성된 프로그램의 송출을 담당하는 부서다. 한 편의 프로그램과 다큐멘터리가 만들어지는 과정은 이 모든 부서의 유기적인 역할 분담과 협조가 바탕이 되어야 한다.

특히 편성 본부는 방송사의 연간 예산을 고려하여 프로그램 기획을 한다. 그 기획은 방송사의 정체성을 보여주는 것이며 연간 대내외의 기획안 공모를 통해 의견을 받고 있다. 딜레마라면 시청률과 신경전으로 프로그램의 존속과 폐방까지 고려해야 하는 것이다. 방송인 모두에 해당되지만 제작진과 더불어 실로 막중한 권한과 책임, 의무를 갖고 있다.

다음은 작업 순서에 따른 설명이다.

▶ 기획

기획은 곧 세상을 사는 이치일 수 있다. 어떤 일을 하든 계획을 세우고 실행에 옮기는 것은 자연스러운 일이다. 계획 없이 저지르는 것치고 잘 되는 일이 없다. 건축으로 치면 설계도인데 설계도 없는 건축물은 생각할 수도 없지 않은가. 이것은 프

로그램 제작에도 적용된다. 그 계획을 세우는 첫 단계가 기획 작업이다.

프로그램 제작 단계 중 기획 단계는 '내가 보여주려는 내용은 무엇인가?'에 해당하는 '소재'와 '왜 이 프로그램을 제작하는가?'에 해당하는 '주제'를 정하는 단계다. 이 모든 것은 반드시 한 줄로 설명되어야 하고 누가 듣더라도 수긍이 가야 한다. '왜 이 다큐를 꼭 만들어야 하는가'는 말로 성사될 일이 아니므로 상대의 가슴을 파고들어야 가능하다. 기획안 이후 구성안, 섭외, 촬영, 완성의 단계를 거치게 되는데, 기획 의도가 선명할수록 프로그램의 성공 확률과 완성도가 높아진다.

기획 단계에서는 우선 자료조사를 철저히 해야 시행착오가 줄어든다. 이전에 인터넷이 없을 때는 관련 전문가를 일일이 찾아다니며 자문해야 했다. 불과 30여 년 전의 일이다. 이렇게 자료조사를 마치면 유사 프로그램의 제작이 있었는지를 확인하고 어떤 내용이었는지 파악하여야 한다. 외화 중에 유사 프로그램 조사는 필수라 해외 코디들의 자문도 필요하다. 또, 기획안은 현실적으로 제작이 가능한 프로그램의 설계이어야 한다. 또, 철저한 검증과 예상되는 문제점을 미처 파악하지 못하면 촬영 현장에서 낭패를 보기 십상이다. 특히나 제작 기간이 짧거나 제작 환경이 열악한 지역을 소재로 한 것이라면 더욱

그러하다. 충분한 자료조사와 검증을 거쳐 제작 여건을 파악해 보아야 한다.

기획이란 흰 도화지에 밑그림을 그리듯 시작하는 일이다. 기획의 단계는 이렇듯 프로그램의 성패를 좌우하고 예측할 수 있는 작업이기도 하다. 좋은 논문을 쓰기 위해서 좋은 논문을 많이 읽어봐야 하듯이 좋은 프로그램을 보고 그 프로그램의 기획안을 직접 써보는 것도 좋은 기획안 쓰기의 한 방법이다.

▶ 촬영 현장1: 출장

다큐멘터리를 주로 제작하면 출장이 일상화된다. 다큐멘터리의 주요 촬영장소가 지방에 있기 때문이다. 나의 경우, 어떨 땐 평균 한 달에 2주 정도는 집을 떠나 있었다. 어느 때에는 한 달 예정으로 아시아, 중동, 유럽, 북미 등의 10여 개 도시로 출장을 떠났을 때도 있다. 가장 길었던 출장은 67일간의 중국 대륙 출장이다. 다큐멘터리를 수백 편 제작했으니 몇 년은 집 떠나 있었던 셈이다.

자연 다큐를 제작하는 PD들은 아예 자연 속에서 산다. 〈시베리아 호랑이〉를 제작하던 박 모 PD는 몇 년간을 시베리아에서 보내고 몸이 만신창이가 되었다. 마음대로 먹지 못하여 몸의 기능이 저하되었기 때문이다. 자연 다큐를 만드는 PD들은

자연 속에 묻혀 살며 생활 감각을 잃기 십상이다. 꼭 자연을 담당하지 않더라도 다큐멘터리 PD들은 모두 비슷한 경험을 가지고 있다. 스튜디오 촬영만을 담당하는 촬영감독이나 편집을 주로 맡는 감독이라면 이동 없이 일할 수 있겠지만 현장에 가지 않는 PD가 만드는 좋은 다큐멘터리란 존재하기 힘들다. 전혀 없는 경우는 아니지만, 자료만을 갖고 다큐멘터리를 만드는 것처럼 쉽지 않은 일이다.

　좋은 코디를 만나는 것이 중요한데 역시나 찾기는 쉽지 않다. 그렇다고 검증되지 않은 코디를 만나면 촬영 자체가 불안해진다. 현지에서 겪는 시행착오는 착실한 점검만이 예방책이다. 해외든 국내든 마찬가지로, 확실하지 않은 스케줄을 가지고 촬영을 떠날 순 없는 것이다.

　해외에서 코디를 섭외할 때는 주로 의뢰한다. 두어 달간 여기저기서 수소문하여 유능한 코디를 찾는다 해도 갑작스레 전화번호가 바뀌어 불통인 경우가 생기고, 지인의 소개로 좋은 분을 만나 의외로 섭외가 쉽게 해결되는 경우도 있다. 대게 해외 출장은 초청장 문제, 비자 문제로 시간 여유가 없다. 출발하고도 계속 섭외하여야 할 수도 있다.

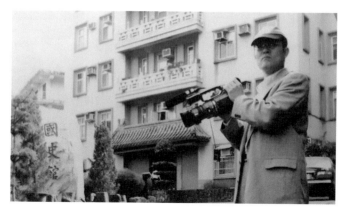

대만 국사관 촬영

출장이 많은 만큼 시간은 잘도 간다. 보통 한 번 출장을 떠나면 한 지역 내에서만 있는 경우는 드물다. 때로는 호남지방에서 영남지방으로 한반도를 횡단하기도 하고 산에서 바다로 먹이 찾는 야생동물 마냥 피사체를 찾아 이리저리 이동한다. 비포장길은 젊은 나이라고 해도 허리 통증을 안겨준다. 봉고차에 실려 뒷자리에라도 앉으면 놀이시설에 앉은 것처럼, 이리저리 흔들거려 허리가 요동친다. 요즘이야 비포장길이 없지만, 당시에는 어느 날이고 허리에 이상을 느끼면 별수 없이 쉬어야 했다.

해외나 위험지역 등에 출장을 갈 때는 무사 귀환이 제1의 목표다. 중국에서 한 중에 겪은 일은 상상을 초월한다. 호텔 방의 문을 따고 들어와 무단히 수색하는 중국 공안들의 무례한 행동은 출장이 얼마나 위험한 일인지를 상기시킨다. 한국이라고 예외는 아니다. 낯선 놈이 여자 작가가 혼자 자는 방을 무단 침입하는 경우도 있었다. 다행히 작가가 소리를 질러 봉변은 피했지만, 여성 스태프가 동행한다면 나름의 조치를 취하거나 일행이 함께 있는 것이 좋다. 방문 잠그는 것만으로는 너무 험악한 세상이다.

▶ 촬영 현장2: 출연진 섭외 및 촬영 허가

순조롭게 기획안 단계를 진행하더라도 섭외가 막혀 제작이 어려워지는 경우가 있다. 오랜 기간 기획하여 단행본 기획안 인쇄까지 하고 섭외에 들어갔지만, 어떤 시설은 보안시설로 준군사 시설의 삼엄한 경계 속에 있어 접근이 어려웠던 적도 있고 공산 국가 체제 시설의 경우 아예 외부와 차단되어 있던 적도 있다. 그들은 이러저러한 핑계로 촬영 허가를 내줄 듯 말 듯 시간만 끌었고 결국 당시 우리 제작진은 포기할 수밖에 없었다. 그렇다고 촬영을 안 하고 자료화면으로만 제작할 수는 없는 일이라 현장에서 몰래 촬영을 하기도 했다. 그렇다고 순탄

했는가 하면 그렇지도 않다. 시쳇말로 도촬, 즉 도둑 촬영을 하다가 경찰이 와서 결국 촬영 내용을 모두 지워버리기도 했다. 섭외하느니 시설 하나를 만드는 편이 더 낫다고 생각하면 편하다. 그래도 섭외를 하여 제작 진행을 끌고 가는 것이 PD나 감독의 숙명이다.

▶ 편집

후반 작업의 백미는 바로 편집이다. 편집이란 촬영 후 필요한 장면을 뽑아 골라내는 과정이다. 지금은 디지털 시대이다. 편집실도 디지털화되었고 아날로그 시대에 활동하던 편집 기사분들은 지금 모두 현역을 떠나셨다. 당시는 스프라이서를 이용해 아세톤으로 필름을 이어 붙이던 시대였다. 지금의 디지털 시스템과는 격세지감을 느낀다.

과거에는 먼저 촬영본 테입을 찾아 1:1 편집을 진행했었다. 그러나 시대가 변함에 따라 테입이 아닌 내장 하드에 영상을 담고 외장 하드에 저장하여 편집하는 방식을 쓰고 있다. 학생들이 사용하던 간편한 프리미어 시스템이 일반화되며 NLE 편집시스템[3]이 점차 확산됐다. 그래서 방송사는 20년 전부터

3 NLE 편집(non-linear editing system, NLE)은 비선형 편집 시스템으로 원본의 영상과 소리를 저장해 두었다가 임의로 가져와 영상 편집(NLVE) 또는 오디오 편집

NLE 시스템으로 일반화되었다. 이렇게 바뀌다 보니 이 새로운 시스템에 적응하지 못하면 편집을 할 수가 없다.

　기본적으로 가편집은 PD가 직접 하고 특집의 경우에는 보통 편집기사를 둔다. 사내 편집실에서도 작업을 하지만 테입량도 엄청난데다 3D량도 많아 더빙 전까지 편집을 한 경우가 있었는데, 그때는 회사 옆에 위치한 '이미지텍'이라는 외부 편집실을 이용했다. 이곳은 3D 등으로 만든 타이틀이나 특수 효과 영상을 제작하고, 1:1 가편집을 해오면 NLE 편집으로 모든 그림을 완성하는 곳이다. 이곳이 보유한 편집 프로그램은 파이널 컷, 3D맥스, 시네마 4D, 애프터이펙트, 장비로는 HD레코더, 디지베타 편집기, 맥프로 3대, IBM 시스템 4대, 렌더(IBM) 8대 등이 있었다.

(NLAE)을 하는 시스템을 말한다. 기존의 편집기를 이용한 편집은 플레이어와 레코더 편집기를 이용한 영상 이어 붙이기식의 1:1 편집이다. 이것이 아날로그 편집 방법인데 비해 NLE 편집은 하드에 저장된 영상을 불러와 편집하는 진화된 디지털 편집 방식이다. 즉, 쉽게 완성 녹화 전 최종적으로 그림을 만드는 과정이다. 작업의 내용은 촬영된 영상과 소리는 물론이거니와 특수영상장비를 이용하여 제작한 2D, 3D 특수영상을 컴퓨터 기반의 편집 장비를 이용하여 합성, 편집 작업을 통해 영상효과를 극대화하여 전체 프로그램의 완성도를 높일 수 있다.

의학 다큐 〈명의〉 NLE 편집 과정

　편집은 보통 밤새기를 밥 먹듯이 한다. 낮에 일하는 것보다 밤이 집중도가 높기 때문일 텐데 보통의 체력으로는 버티기 쉽지 않은 일이다. 편집을 수차 반복하며 피곤하여 짜증이라도 날 터인데도 편집자들은 마냥 웃는 얼굴이다. 그들이 다루는 장면은 색 보정 등을 하며 점점 고와진다. 화장을 통하여 얼굴이 바뀌는 것과 똑같다. 색 보정이나 각종 이펙트로 단장을 마치면 다큐멘터리도 고와진다.

　사전에 완전 원고가 나와 가편집 된 2~3배수의 화면에서 골

라 화면 끼워 넣기를 하면 편집시간을 단축할 수 있다. 그러나 사전에 완전 원고가 나오기란 쉽지 않은 일이다. 이 같은 편집 방식은 짧은 뉴스에서 주로 사용한다. 사전에 기사를 쓰고 화면을 편집하여 편집시간을 단축한다. 뉴스의 속성상 빠른 편집을 위한 효율적인 방법인데 다큐멘터리도 뉴스에 비해 길기는 하지만 시간에 쫓긴다면 시도해볼 만한 방법이다. 완성 녹화를 마치면 그때야 편집도 끝난다. 한 편이 나가기까지 수도 없이 반복해서 보며 그림을 찾고 그것을 분단장하는 편집 감독의 노력이 숨어있다.

나도 편집하면서 느끼는 바이지만 한 컷 한 컷 이어 붙여 가는 과정은 섬섬옥수로 바느질하던 어머니의 솜씨일 수도 있고 수술하는 의사의 손길일 수도 있다. 디지털 편집 기술은 날이 갈수록 빠르고 편리해지니 시간만 되면 못 만드는 영상이 없고 안되는 것도 없다.

사실 시청자가 편집까지를 생각할 일은 없다. 집에서 TV를 보는 시청자들이야 이런저런 과정을 모르고 방송이 나가나 보다, 그림이 좋구나, 촬영이 잘 되었구나, 메시지는 이것이구나, 생각하겠지만 그 뒤에는 편집이라는 과정이 있다. 또 감독의 만족도와 무관하게 작품 판단은 시청자들의 몫이다. 그것은 시청자들의 권리이고 편집자로선 숙명이다.

▶ 원고

원고는 기획안, 촬영구성안, 편집구성안의 연장선에 있다. 완성된 편집본을 보며 최종 해설 원고를 쓴다. 훈수 두는 장기가 잘 보인다고 남이 쓴 글의 흠은 잘도 발견된다. 좋은 글이란 끝없는 수정 작업의 결과물이라는 생각이 든다.

원고란 끝이 보이지 않는 작가의 창작물이다. 게다가 장기 제작물의 경우는 피곤하기 이루 말할 수 없는 작업이다. 지리한 장마의 한가운데 서 있는 기분일 것이다. 여기에 자신의 문장에 대한 확신이 없을 때는 차라리 포기하고 싶은 심정도 들 것이다. 작가란 직업은 그런 험난한 여정을 각오한 사람들만이 도전할 일이다. 나도 원고를 쓰며 창작에 대한 중압감과 보람, 희열의 의미를 조금은 느껴보았다. 이렇듯 글쓰기란 것이 얼마나 힘든 일인지는 모두가 알고 있다.

글쓰기도 여러 장르가 있지만, 방송 글쓰기는 제한이 많다. 특히나 TV 방송 원고는 비주얼을 뒷받침해 주어야 한다. 다른 장르와 달리 다큐멘터리의 해설은 그림을 뒷받침해 줄 설득력 있는 정보까지 전달해 주어야 한다. 그것도 짧은 영상과 매치시켜야 하니 정말 쉽지 않은 일이다. 그러나 그러한 일들을 마쳐냈을 때의 희열이란 작가만이 느낄 수 있는 보람이다.

▶ 녹음과 더빙

요즘엔 파일 저장식 녹음 시스템을 쓴다. 종래의 녹음 방식인 방송 테입 녹음 방식으로는 NG가 나면 지우고 다시 녹음해야 하는 불편이 있었다. 그래서 성우나 제작진 모두 진을 빼다시피 녹음을 했다. 이렇게 성우에게 불필요한 노동을 시키지 않게 하려고 해설(원고)의 적재적소가 아니더라도 일단 녹음 먼저 진행한 다음, 일일이 오디오 편집을 하여 그림에 맞게 넣는 작업을 하곤 했다. 이제는 디지털 파일로 녹음하여 즉석에서 길이, 간격 조정을 하니 또다시 편집할 필요가 없어 편하다.

당연한 말이지만 성우는 모두가 특색이 있다. 배우의 캐릭터가 정해져 있듯이 개성들이 강하다. 기본적으로 성우의 캐릭터는 한 번 정해지면 그대로 간다. 왜냐하면 찾는 이들이 그 목소리를 기억하고 있으며 그것을 원하기 때문이다. 나를 비롯하여 대개의 연출자는 단골 성우가 있기 마련이다.

〈안중근 순국 백 년, 안 의사의 유해를 찾아라!〉의 경우, 직접 해설하려고 생각했다. 내가 취재한 내용이니 직접 해설하는 것도 괜찮을 듯했다. 그러나 50분짜리 다큐멘터리 해설은 쉬

운 일이 아니었다. 긴 시간을 같은 호흡으로 읽어간다는 것은 내공이 쌓이지 않으면 애초부터 불가능한 일인 것이다. 곁에서 볼 때는 쉬워 보일지 몰라도 직접 해보니 아무나 할 수 있는 일이 아니었다. 안중근 목소리 역을 맡았던 류다무현 성우가 채널 돌아간다며 나를 말렸다. 결국 해설은 그의 차지가 되었지만, 못내 아쉬운 도전이다.

더빙은 우선 성우 선정부터 시작된다. 성우는 보통 원고를 쓰면서부터 정하게 된다. 남성, 여성, 어떤 톤인지, 또 어떤 느낌이어야 하는지를 따져 본다. 내가 정한 성우가 꼭 스케줄이 난다고 생각할 수는 없으므로 스케줄은 성우의 일정에 맞추기 마련이다. 섭외가 끝나면 원고를 완성하여 성우에게 미리 보낸다. 이 과정이 되기까지 원고는 수없이 수정된다. 녹음실과 성우의 스케줄을 협의하고 약속이 이루어지면, 마침내 더빙을 시작한다.

더빙 때에는 원고의 길이가 들쭉날쭉하여 때로는 넘치기도 하고 모자라기도 한다. 문장은 적당한 간격을 두고 읽어야 하기에 연출자가 그때그때 큐를 주어 간격 조정을 한다. 사전에 작가와 연출이 수없이 읽으며 맞추었지만, 더빙하면서 수없이 NG가 날 수밖에 없다. 그래서 요즘은 따로 더빙 테입에 녹음을 하고 다시 한번 차분히 간격 조정을 한다. 이때 이해되지 않

는 일이 벌어질 수도 있다. 녹음된 것을 지워버리는 경우가 그러하다. 급한 마음에 서둘러 일을 하다 보면 으레 발생하는 일이다. 여기저기서 말을 모아 문장을 만드는 경우도 있는데, 완벽하지는 않아도 그럭저럭 위기를 모면하게 된다. 생각만 해도 진땀 빠지는 일이다.

▶ 음향

편집과 녹음을 마친 영화 편집본은 음악 감독과 음향전문가에게로 전해진다. 후반 작업은 음악과 효과음이 믹스되며 미술팀에 의해 자막이 만들어져 필요한 부분에 들어간다. 우선 음악 부분은 작곡가에게 의뢰되고 그 후 감독과 협의를 거쳐 음악 콘티를 짜게 된다. 저작권 문제가 발생할 수 있으므로 다른 사람의 곡을 무단히 쓸 수 없다. 때문에 음악은 모두 창작곡으로 만들어진다. 고전 곡들은 선곡할 수 있는데 작곡가 사후 50년이 경과되어야 한다. 무단 도용한 곡들은 해외출품을 하거나 DVD 출시되었을 경우 소송과 배상을 각오하여야 한다.

효과음향은 필요시 폴리(생효과음)작업을 거쳐 새로운 소리를 입힌다. 예를 들어 담배 타는 소리 등은 현실적으로 듣기 어려운 소리인데 실제 동시녹음으로는 재생이 안되므로 폴리 작업을 거친다. 또 난해한 실험영화에서는 빛이 비치는 소리도 들

어갈 수 있고 나비의 나는 소리도 들어갈 수 있다. 음향은 동시 녹음에서 담아내지 못한 소리를 채워 넣으며 소리의 강약을 통해 극적 감흥을 더해준다. 또한 동시에 찍지 않은 샷들은 소음이 달라지므로 그 소음도 연결해 주어야 한다. 전혀 엉뚱한 소음이 들어가서는 안 되는데, 소리를 판별할 수 있는 능력이 필요한 일이다.

음악가나 효과음 담당자들은 자신이 만든 소리에 대한 욕심이 나는 경우도 있다. 어떨 때는 대사보다 높은 레벨로 녹음을 할 수도 있는데, 믹싱의 최우선적인 목적은 대사 전달이다. 특수한 극 중 상황이 아니라면 대사가 들리지 않을 정도로 믹싱되어서는 곤란하다. 절제된 음악과 적재적소에 들어간 음향은 영상을 빛나게 한다.

▶ 후반 작업, 종합편집실

흔히 종합편집이라고 하는 과정을 거쳐 최종 완성을 하게 된다. 이 과정에서 감독은 온전한 형태의 영화를 접하므로 실감 나는 출산 과정이라고 할 수 있다. 완성 후에라도 미진한 부분은 바로 수정에 들어간다. 마지막 순간까지 최선을 다하는 것이 감독이나 스태프들의 임무이다.

후반 작업의 한 부분이 자막 넣기인데 글씨체나 크기 등을

고려해야 한다. 자막이 들어가는 '슈퍼임포즈' 시간은 소리 내어 한 번 읽어볼 수 있는 시간 정도면 좋다. 지나치게 크거나 글씨체가 영화의 성격과 맞지 않아 어색해서는 안 된다. 영화에 쓰는 글씨는 응당 영화의 성격과 맞추어야 한다.

최종본이 나오면 필요시에는 다른 형태의 버전이나 상영에 맞는 포맷으로 전환하여야 한다. 이즈음의 제작은 디지털 HD 버전이다. 혹간 UHD 버전이 있기도 한데 TV가 대형화되면서 고화질을 요구하게 됐다.

방송국 주조정실은 송출을 담당하는 곳으로 줄여서 '주조'라 불린다. 주조에서는 방송 운영표에 의해 제작된 프로그램을 송출한다. 근무자로는 운행을 담당하는 MD, 기술감독인 TD, 그리고 테이프를 파일로 전환하는 엔지니어로 구성된다. 예전

엔 PD 고참들이 MD를 맡았고 여러 방송사고를 사전에 확인한다. 지금은 프리랜서 MD들이 근무하고 있다.

요즘은 보통 20시간 이상 방송되는데 근무자들은 철야를 하기 때문에 2교대로 근무한다. 보통 오전 2~3시쯤 하루의 방송이 종료되고 새벽 6시에 다시 방송이 재개된다. 이 정파 시간에 근무자들이 휴식할 수 있는 간이 목욕 시설 및 취침 시설이 갖추어져 있다. 단지 방송사고에 대비해 백업용으로 방송 테이프를 '스탠바이'한다. 파일을 전환하며 혹시 모를 사고에 대비하기 위함인데 주조 근무자들은 이런 사고에 대비해 수시로 프로그램을 체크하고 기계를 점검한다. 모 종합편성채널에서 몇 시간이나 정파 되는 초유의 방송사고가 있었는데 정작 문제가 된 것은 시청자 누구도 이런 사실을 알지 못했다는 사실이다. 그만큼 시청률이 바닥이었다는 것을 증명한 셈이다.

주조는 철저한 보안이 요구되는 곳으로, 유사시 불순 세력이 장악한다면 국가적인 비상사태가 발생할 수도 있다. 그들이 제작한 영상물이 방송될 수 있기 때문이다. (물론 최종 송출처인 관악산 중계소에서 방송을 차단할 수는 있다) 어쨌든 주조는 청원 경찰에 의해 보호받아야 하는 곳이다.

2장

우리의
전통과 문화

문화 다큐멘터리는 문화 활동 전반에 걸친 활동이나 인물을 다룬 다큐멘터리이다. 이는 좀 더 세분화할 수 있다. 특히 음악, 미술, 영화, 연극, 방송, 전통문화, 공연, 만화, 출판, 연예, 의상, 식문화, 건축, 여행, 축제와 이벤트 등 문화콘텐츠 전반을 다룬다.

문화 다큐멘터리는 출연자의 비중이 높은 프로그램이다. 그들이 가지고 있는 기능을 보여주어야 하기 때문이다. 그 기능은 출연자만이 가지고 있는 기술로, 그들의 장인 의식을 통해 표현된다. 그것이 영상으로 표현되는 것이니 다른 어떤 장르보다도 영상 미학이 중요하다. 조명과 음향 역시 중요 촬영 요소인데 문화 다큐멘터리는 어떤 위치에서 피사체를 잡더라도 그림이 나올 수밖에 없는 장르다. 카메라맨들은 심혈을 기울여

최상의 앵글을 추구한다. 그렇게 제작되는 다큐멘터리이기에 해외에 우리의 문화를 소개할 수 있는 우리의 정체성을 잘 담고 있다.

전통문화 다큐멘터리는 누구라도 계속 만들어가야 하지 않을까? 예전에는 방송사마다 문화 관련 다큐멘터리가 성시를 이뤘던 반면, 지금은 어느 방송사도 우리나라 전통문화 프로그램의 명맥을 이어가고 있지 않다. 한 나라의 품격을 보여주는 문화 다큐멘터리 프로그램이 이렇게 드물다니 안타까운 현상이 아닐 수 없다. '문화콘텐츠 시대'를 외치며 만들었던 '21세기는 문화의 세기'라는 구호가 무색하다.

나는 이렇게 미래를 내다본다. 장기 프로젝트로 고화질 HD급으로 문화 다큐멘터리로 만들어진다면 수출 상품으로서도 각광 받을 것이라고. 내셔널지오그래픽이 자연 다큐멘터리나 과학 다큐멘터리로 자리를 굳혔듯 우리나라의 5000년 문화를 소개한다면 전통문화 기록 및 보존, 수출이라는 일석이조의 효과를 거둘 것이라고 말이다. 세계에 당당히 자랑스럽게 보여줄 수 있는 문화 다큐멘터리 프로그램을 기대하고, 또 반추하는 마음으로 이야기의 문을 연다.

달마와 함께한
20일

1997년 봄, EBS 〈달마 이야기〉 첫 중국 촬영에 나섰다. 〈달마 이야기〉는 중국 교육방송 CETV의 기술 스태프와 함께 협동 제작한 '부처님 오신 날 특집' 작품이다. 특집이라면 내가 도맡아서 제작하던 시절이다. 정규 프로그램을 제작하면서 틈새를 내어 제작했는데 약 20일간에 걸쳐 해외 취재를 하였다.

중국 불교 선종의 시조인 달마대사. 그는 의문으로 가득하다. 대나무 잎을 배 삼아서 인도에서 중국까지 왔다는 그는 대체 누구일까? 왜 서쪽에서 오고 동쪽으로 갔을까? 중국 선종의 개조가 된 인도승 달마대사의 생애와 사상을 알아보는 구성으로, 그가 중국과 한국 불교에 어떤 영향을 주었는지 확인하기 위해 우리 팀은 우리나라 선미술의 대표적인 작품, '달마도'를 만봉스님을 통해 분석하기도 하고 중국 허난성 정저우를 거쳐

소림사의 달마대사가 면벽했던 동굴을 촬영했을 뿐 아니라 일본 취재까지 떠났다.

중국 촬영은 보통 까다롭고 예민하다. 카메라 반입은 지금도 쉽지 않을 것인데 당시 기준으로 촬영 허가 비용이 10만 불이었다. 그것마저 당국의 허가 없이는 안 된단다. 그들의 오케이 사인을 하염없이 기다리면 제날짜에 방송은 불가능했지만, 우리에게는 든든한 지원군이 있었다. 바로 업무협약을 맺은 CETV(중국 교육방송)였다. 촬영 허가는 물론 촬영 장비와 인력 제공을 해 주기로 얘기가 되어있었다. 물론 제반 비용은 모두 우리가 부담하였다. 카메라맨 이윤규 씨는 처음으로 카메라 없이 출장을 왔다.

늦은 밤 정저우에 도착해 포장마차에서 처음 CETV 제작국장을 만났다. 함께 먹은 국수의 맛은 특이했다. 향내로 인해 목 넘기기가 어려웠는데 주는 술을 받아 마시니 입안에 향내가 열 배는 더 크게 느껴졌다. 그들과 친해지는 방법은 나의 홍콩 영화 사랑을 알려주는 것이었다. 홍콩의 대감독인 장철 감독의 이야기를 펼쳐놓자 그들은 자신들도 잘 모르는 대감독의 영화 이야기에 빠져들었다. 아침에 일어나 숙소의 넓은 마당에 가득 모여 있는 스태프들을 보니 삼십여 명은 족히 돼 보였다. 아무리 살펴봐도 모두가 방송인 같지는 않았다. 누구냐고 물어보니

촬영팀, 조명팀, 제작지원팀, 가이드 등이란다. 막상 촬영 때가 되니 손 하나 까닥하질 않는 것을 보고 자연스레 그들이 공안들이었음을 알았다. 나중에야 그 공안들이 우리가 문화재를 훼손하지 않나 보러 나왔다고 들었다. 우리야 아무런 악의 없이 촬영 출장을 온 것이기에 신경 쓸 필요는 없었지만, 공안들은 생각보다 부지런했다. 6시에 기상해 우리 촬영팀과 내내 군말 없이 동행했다.

소림사가 위치한 허난성 덩펑시 쑹산은 날씨가 워낙 더우므로 하루를 일찍 시작한다. 이른 새벽 삼십 명 이상이 우르르 출발해 말로만 듣던 소림사에 도착했다. 드디어 소림사 입구에서 촬영이 시작되었다. 기쁨은 잠시였다. 중국 CETV 팀이라지만 결국 외주 업체에 일임했기에 우리가 상상했던 협업과는 모든 것이 다르게 흘러갔다. 첫 번째로, 그들의 카메라는 연식이 오래된 구형 카메라였다. 두 번째로, 내가 중국 측 카메라맨에게 아주 간단한 주문을 했을 뿐인데도 NG가 반복됐다. 똑같은 워킹을 계속하면서 OK 샷을 찍지 못했다. 그들에게 양해를 구하고 이윤규 씨가 카메라를 대신 잡았다. 중국 스태프들도 그의 능숙한 솜씨에 흠칫 놀라는 눈치였다. 결국 이윤규 씨가 카메라를 담당하기로 했다. 그 결정에 누구 하나 이의를 제기하지 않았다. 이후로는 이운규 감독의 출중한 실력과 중국 스태프의

안내 덕분에 촬영이 순조롭게 진행되었다. 반면 공안원은 필요악이었다. 문화재 보호 명분으로 금하는 것이 꽤 많았다. 그런 제한 사항 중 가장 희한한 것으로는 조명팀의 임무가 조명을 쓰지 못하게 한다는 데 있었다. 조명팀이 아니라 조명'막기'팀이나 다름없었다. 하지만 법당 내부를 어떻게 조명 없이 찍나? 그들 조명팀과 나의 실랑이가 벌어졌다. 통역을 맡은 윤성규 코디가 가운데서 난감해하는 사이 영민한 이윤규 씨가 잽싸게 촬영을 마쳤다. 그들과는 일로만 부딪쳤을 뿐 일을 마치면 함께 식사하며 웃으며 지냈다.

우리 팀은 느긋하게 점심을 먹은 후 뜨거운 햇살을 맞으며 쑹산을 올랐다. 그곳에는 달마대사가 도를 닦은 달마 동굴이 있다. 가짜 스태프들은 애초에 낙오했고 우린 그러거나 말거나 그날 일정의 촬영을 시작했다. 그곳은 작은 동굴이었는데 과연 달마대사가 면벽 참선을 했는지 궁금증을 더했다. 대나무 잎을 타고 인도에서 머나먼 이곳까지 왔다고 하니 그나마 전설의 증거인 셈이다. 근처였던 덩펑시로 돌아가 하루 숙박을 하기로 했다. 다음 날, 소림사 무술 선발팀의 묘기를 찍을 계획이 있었다. 영화에서 보던 것 이상이었다. 이연걸에 버금가는 실력 이상이었다. 사하촌(절 아래 하숙촌)에서는 소림사 입문을 기다리는 수많은 어린이 무술가 지망생들이 맹 수련을 하며 대기

중인데 한국 학생도 한 명 있다고 들었다. 어쨌거나 북경 서커스에서 보여주는 소림사 선발팀의 묘기는 단순히 오락을 위한 것이 아니라 오랜 수련의 결과물이라는 것을 알 수 있었다.

소림사를 떠나 정저우에서 베이징을 거쳐 촬영 테이프를 갖고 귀국했다. 그쪽 방송 녹화 방식이 우리와 다른 PAL 방식[4]이기 때문에 컨버팅을 하고 보니 아무래도 화질이 안 좋았다. 카피로 인한 화질 저하가 아닌 녹화 방식에서 오는 차이였다. 픽스(고정) 샷은 그래도 괜찮았으나 무빙샷은 아무래도 프레임이 떨려 편집 시 상당 부분 픽스 샷을 썼던 기억이 있다. 결국 그때 이후의 중국 촬영은 통관이 허용되는 6mm 카메라로 직접 촬영할 수밖에 없었다. 공동 제작은 이래저래 힘들다는 것을 실감했다.

며칠 밤샘 편집 후 일본에서의 추가 촬영을 끝으로, 부처님 오신 날 특집으로 만든 〈달마 이야기〉는 5월 14일 45분 방송되었다. 나로서는 중국과의 첫 협동제작이라 의미가 있었고 방송 후 담당 부장이 고생했다며 격려를 해주었다. 당시는 문제가 없으면 심의실 호출도 없던 때라 무소식이 희소식이라고 믿었다.

4 아날로그 방송 시스템에서 사용되는 컬러 인코딩 방식. 국가별로 방식이 다르다.

그때만 하더라도 해외 공동 제작은 드물던 때다. 여러 문제점을 알게 되어 그에 대비하여 이후로는 시행착오를 줄일 수 있었다. 지금 중국은 사드 사태로 인해 한국인의 모든 촬영이 금지되어있다. 언제 다시 예전처럼 촬영할 수 있을까? 공안이 따라붙어 매시간 관여를 했던 시절이지만 돌아보면 그 시절이 그립다. 부디 원만한 해결이 되었으면 하는 심정이다. 달마대사도 그런 결말을 원할 것이다.

세계의 도시,
서울

1994년은 서울 정도 600년을 맞는 해였다. 그 당시 나는
〈전통문화를 찾아서〉를 연출하고 있었다. 서울의 전통문화를
소개하였다고 '자랑스러운 서울 시민' 600인으로 선정되기도
했던 때다. PD로는 내가 유일했고 영화감독으로 임권택 감독,
촬영감독으로 정일성 감독이 선정되었다. 그렇게 나는 대한항
공 협찬으로 제작된 〈세계의 도시〉 시리즈 마지막 편 '서울'을
담당하게 되었다. 다들 해외 도시들을 취재 나가는 마당이라
왜 나만 서울이냐고 부서의 김정규 부장에게 따져 물었다. 그
는 '가장 중요해서…'라고 답했다. 기분 좋으라고 한 말일 터인
데 나로서는 섭섭하기도 했다.

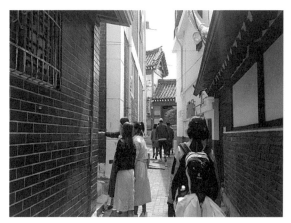

북촌을 방문한 외국인들

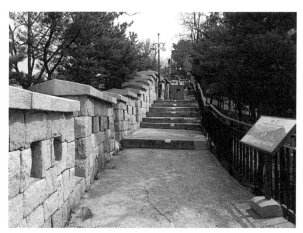

북한산 서울 성곽길

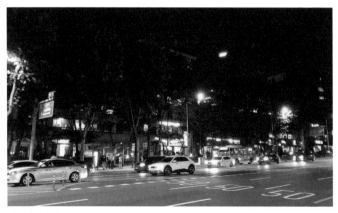

강남의 밤거리

 서울 편에서는 다룰 수 있는 스토리가 많았고 그만큼 재미있었다. 서울의 역사성과 발전성은 세계의 도시 중에서도 으뜸이었다. 그래서 흥미로운 소재가 많았다. 〈세계의 도시〉를 촬영하던 당시를 떠올려보자면, 그때는 모든 것이 좋았던 시절이다. 지금은 사라진 삐삐를 차고 신세계를 경험하며 물밀 듯이 해외로 여행을 다니기 시작했다. 압구정동에는 오렌지족이 많았다. 오렌지족이란 '1970~80년대 경제적 혜택을 받고 태어나 주로 서울특별시 강남구 지역에서 자유롭고 호화스러운 소비생활을 즐긴 20대 청년'을 지칭하는 용어다. 남성 오렌지족은 고급 차를 몰고 다니며 여성들을 유혹하곤 했다는데 '야,

⁽차에⁾ 타!'라는 말을 유행시켜 '야타족'으로도 불렸다. 급진적 경제 개발의 효과로 소비만이 미덕이라 믿는 잘못된 향락 문화의 상징 오렌지족을 나는 〈세계의 도시〉 서울 편에 소개하기로 했다.

처음 카메라를 가지고 야타족에게 접근을 시도했지만, 그들을 발견하더라도 막상 촬영을 진행하긴 쉽지 않았다. 그것은 어떤 촬영이라도 마찬가지인데 생각보다 많지 않은 야타족의 실상을 보며 다소 과장된 매스컴의 산물이라는 생각이 들었다.

〈세계의 도시〉 시리즈의 주된 테마라서 문제점만이 아니라 긍정적인 발전상에 관해서도 소개했다.

일련의 에피소드가 모여 〈세계의 도시〉 서울 편이 완성되었다. 서울의 눈부신 발전상과 당시 서울 시민들의 활기찬 모습이 담긴 프로그램은 1994년 8월 20일에 방송되었고 비로소 시리즈가 끝이 났다. 〈세계의 도시〉는 유수의 다른 도시와 견주어 손색없던 서울의 이미지를 부각한 다큐멘터리였다. 추후 나에게는 이집트 카이로와 괌을 다녀올 기회가 보너스처럼 주어졌다. 물론 기내 방영용 영상 제작의 임무가 부여되긴 했지만 말이다.

전통문화,
그 길고 긴 프로젝트

　EBS에 스카우트되어 처음 맡은 프로그램이 〈전통문화를 찾아서〉 시리즈다. 이는 한국의 중요 무형 문화재라 일컬어지는 명인들의 삶을 통해 한국의 전통문화를 소개하는 30분짜리 다큐멘터리다. 만 1991년부터 1994년까지 4년간 총 153편이 제작된 거대 프로젝트였다. 원래는 스튜디오에 명인을 모셔 토크로 풀어나간 종합구성 프로그램으로 먼저 방송되었는데 편성팀은 유무형 문화재를 모두 담으려면 다큐멘터리 형식이 더 적합하다고 판단했다. 이후 모든 회차가 다큐멘터리로 이어졌고 그 과정에서 내가 긴급 투입되었다.

　나로서는 급할 것도 없으니 그러겠노라고 했는데 그 뒤로 무려 4년간이나 연출을 맡았다. 내가 이 프로그램에 얼마나 심취했는지 알 수 있다. '전통문화'에 대해서라면 이미 여러 편을

기획, 제작, 연출한 나였기에 제작비를 대주고 한판 벌려 보라는 상황에서 마다할 이유는 없었다. 나로서는 좋은 조건이었으므로 내가 투자자라도 되는 양 성심껏 제작했다. 그야말로 신이 나서 옛 선인들의 모습을 재현하는 '드라마타이즈[5]'도 도입하기로 했다.

한국정신문화연구원에서 발간한 『한국민족문화대백과사전』에는 약 만여 가지의 전통문화 관련 소재가 상세히 기록되어 있다. 한국인으로서 새삼 자부심이 느껴졌다. 프로그램으로 말하면 약 200년간 방송할 수 있는 어마어마한 양이었다. 100여 편의 필수 소재에 대해 제작한 후, 문자만 남아 있고 그 외형과 정보를 찾기가 묘연해진 유무형의 전통문화를 마주하며 제작진의 고민이 본격적으로 시작됐다. 기본 소재와 한국의 의식주 관련 소재를 다루면서 진부함 마저 느낄 때쯤이었다.

나는 이를 기회로 삼아 정신문화 쪽으로 시선을 돌렸다. 주목받지 못하여 음지에 있는 우리의 정신문화 유산들을 소재로써 보면 어떨까? 그 내용은 너무도 훌륭해 감동적일 지경이었다. 왜 이제야 이러한 생각을 해낸 것인지 아쉬움이 남았다. 최초 100편 안에 들어도 들었을 만한 이야깃거리인데….

빠듯한 제작 일정 속에서 작가 도합 네 명이 충분한 자료조

[5] 다큐멘터리의 제작기법으로 촬영이 불가한 부분을 드라마로써 재연한 화면.

사를 했지만, 매번 정작 현장에 도착해 상황을 맞이하면 예상치 못한 일들이 벌어졌다. 현장이 자료조사 당시와 달라져 있거나 심지어 장인들이 사라진 경우도 있었다. 기대와 실재가 다른 것이 너무도 많았던 현장이었고 재연이 필요한 부분도 있기에 제작은 그만큼 시간이 더 걸렸다.

처음에는 이틀에 다큐 한 편을 만들라는 무리한 요청이 있었다. 누군가는 아무 걱정하지 말라며 방송사에는 자료화면이 많으니 이를 활용해 보라고 했다. 검색해 봐도 정작 필요한 화면은 많지 않았고 그마저도 대부분 화질이 엉망이었다. U-matic[6] 자료와 베타 캠 자료[7]가 공존하던 때라 두 자료의 화질 차가 심하여 사용할 수 없는 영상들이었다.

나는 하루에 네댓 군데를 돌도록 스케줄을 잡았다. 그때야 가능했지 요즘 같은 교통 상태라면 상상도 할 수 없는 일정이다. 촬영은 심야에 끝났고 스태프들은 너무 강행군 아니냐며 아우성이었다. 그러나 잘 만들고 싶은 욕심이라는 것을 모두 알기에 어쩔 도리가 없었다. 편집실을 세낸 것도 아니련만 내 집 드나들 듯 테이프를 들고 새벽녘 출퇴근을 하며 여러 사람 생고생시켰던 일들이 새삼스럽다. 그래도 우리 스태프들만 공

6 3/4인치 테이프에 녹화하는 형식으로 화질이 베타 캠 촬영본과 비교하여 떨어진다.
7 1/2인치에 녹화하는 방식으로 U-matic 촬영에 비해 화질이 현저히 개선되어 선명하다.

유할 수 있는 추억과 유대감, 의미는 있었다고 믿는다. 이 자리를 빌려 모두에게 감사를 표한다.

　나는 금쪽같은 시간을 벌기 위해 1994년에 이문동에서 방송사가 있던 우면동으로 이사를 감행했다. 출퇴근길로 이용하던 성수대교가 무너지기 한 달 전의 일이다. 이사하지 않았더라면 내가 출근길에 희생자가 될 수도 있었다는 생각이 들었다. 나는 서너 시간을 벌어 그 시간을 유익하게 활용하고자 전통문화 관련 책을 집필코자 선배에게 의논하였으나 일언지하에 '프로그램이나 잘 만들라'고 질타당했다. 책을 쓴다는 것은 영상제작을 하는 것만큼이나 힘든 일인데, 야단맞으며 '할 일 없다'고 꺾인 의지가 아쉬울 뿐이다.

　수많은 회차 중 가장 인상 깊은 세 편을 소개함과 동시에 작업일지를 기록해 본다.

1994년 9월

〈전통문화를 찾아서〉 중 몇 편은 납량특집으로 기획되었다. 〈도깨비〉, 〈한국의 귀신〉이 그것인데 우리는 온양민속마을에서 옴니버스로 구성해 촬영하기로 했다. 에피소드로 남자들을 집으로 끌어들여 골탕을 먹이는 여귀, 억울한 죽음을 호소하는 아랑귀신, 밤마다 사또를 찾아와 장기를 두자고 하는 노인귀 등을 다루었다. 이러한 장면들은 드라마타이즈로 재연할 수밖에 없는 장면들이다. 촬영은 심야까지 모기에 물리며 진행되었는데 날밤을 새기가 일쑤였다.

이 도깨비가 당시 여성들이 생각하는 이상형의 이미지라면 귀신은 선인들이 만들어 낸 삶의 활력소로, 인간들 상호 간에 소통하며 살라 하는 숨은 뜻이 있었다. 도깨비나 귀신 설화는 모두 당대를 살던 이들에게 주는 교훈담이라고 할 수 있다. 나는 이것이 바로 귀신 얘기의 본질이 아닐까 생각한다. 우리의 귀신 얘기는 근본적으로 효 사상에 뿌리를 두고 있다. 인간을 지키고 보호해 주는 신. 그것이 조상신일 수도 있고 그 외 여러 잡신일 수도 있지만 어쨌든 사람이 도리를 다하고 살지 않으면 그 신이 반드시 재앙을 내린다는 소박한 믿음이 귀신을 만들고 그 얘길 회자시키는 것이라 할 수 있다.

결국, 인간은 뿌린 만큼 거둔다는 얘기다.

　　전통문화를 찾아서 〈한국의 귀신〉 편은 이런 우리 조상들의 귀신관을 통해 우리 정신문화를 본질까지 조명해 보자는 의미로 제작되었다. 예나 지금이나 도깨비와 귀신 이야기는 허무맹랑한 이야기이지만 힘든 일에 지친 이들에게 지극히 긍정적인 설득력을 갖고 있다. 이야기가 전하는 삶의 희망과 고난을 극복해내라는 메시지는 지금도 유효하다.

　　〈한국의 표주박〉 아이템은 표주박이 가지고 있는 투박한 우리 멋에서 출발했다. 표주박은 원래 지금의 등산객들이 배낭에 달고 다니는 물컵의 과거 형태였다. 보통 손으로 물을 떠서 마셨겠지만, 신분이 높은 양반들은 표주박

을 지참하거나 하인이 지참하여 동행했다. 여행 중 목이라도 마르면 '얘, 종쇠야! 물 한 그릇 떠오거라!' 외쳤을 테고, 머슴은 표주박에 상전이 마실 물을 떠오곤 했을 것이다. 표주박은 종이 공예품에서부터 놋으로 만든 철제품 등 질과 형태가 다양하다.

1994년의 어느 날

북한산에서 재연 장면을 찍으면서 나의 촬영 사상 가장 큰 사고가 발생했다. 카메라 위치를 찾다가 북한산 절벽에서 물이끼를 밟고 10m 아래로 미끄러져 떨어진 것이다. 놀란 오기환 탤런트의 외마디 비명을 들렸다. 물구덩이에 떨어져 꼼짝을 못하고 있다가 내가 움직일 수 있을까 생각을 하며 몸을 움직일 때 조연출이 뛰어 내려와 나를 일으켜 주었다. 다행히도 큰 부상은 피했다. 무사해서 망정이지 촬영이란 위험한 상황이 항상 존재하는 현장이라는 것을 또 한 번 알았다. 촬영이란 그만큼 위험한 일이다.

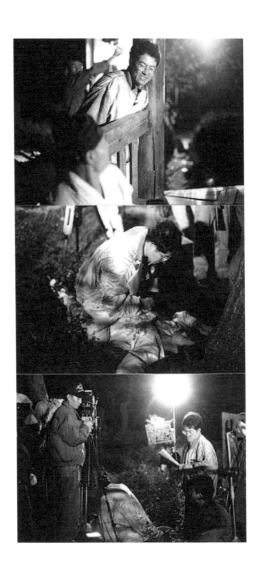

〈한오백년〉은 해당 시리즈의 최종편으로 '정선 아리랑'에서 유래한 '한오백년'에 얽힌 전설을 극화하여 소개하였다. 어린 연지는 변방으로 부임하는 아버지 따라 먼 길을 떠났다가 정선의 어느 주막에 맡겨진다. 연지는 주모의 구박 속에 처녀가 되어 아버지가 돌아오기만을 기다리다가 과거시험을 보러 가던 선비와 만나 혼인을 언약한다. 그러나 그 또한 한양으로 간 뒤 소식이 끊겨 주모와 매파의 끈질긴 강요로 망자 결혼식을 올리게 된다. 밤이면 망자의 위패와 함께 잠들고 낮이면 시어머니의 온갖 구박과 힘든 일로 보내던 어느 날 연락이 끊겼던 선비가 찾아와 연지를 찾아온다. 그러나 이미 결혼한 연지는 자신을 잊어달라며 목을 맨다. 훗날 찾아온 아버지는 지아비 따라 자결한 열녀의 묘 앞에서 망연자실하며 통곡을 한다. '아무렴 그렇지 그렇고말고, 한오백년 살자는데 웬 성화요…' 이 노래와 정선 아리랑의 곡조는 똑같다. 한국인뿐 아니라 모든 사람의 애간장을 끓게 하는 이 노래에는 열녀 전설이 함께 구전되어 내려오고 있다.

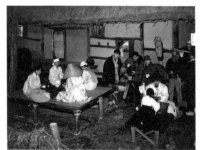

〈전통문화를 찾아서〉는 사라져 가는 전통문화에 대한 이해를 넓히고 생활 속에 스며있는 우리 문화를 통해 선조들의 슬기와 민족 문화의 소중함을 같이 인식하고자 기획되었다. 이 시리즈는 당대의 시청자들에게 감흥과 더불어 칭찬도 받았지만, 결과적으로는 시청률이 저조하여 1995년에 폐방되었다.

요즘처럼 우리의 전통문화 관련 프로그램이 전무한 현실에서는 이런 프로그램을 다시 보고 싶다는 생각이 든다. 이 시리즈는 우리의 과거를 돌아보게 할 뿐만이 아니라 미래의 우리 후손들에게 선조들의 지혜와 문화를 알려주었다는 점에서 시대를 불문하고 꼭 필요한 다큐멘터리가 아니겠는가 생각해 본다. 당시의 나 또한 이러한 이유에 공감해 열과 성을 다해 제작

에 임했다. 제작진도 모두 있는 힘껏 참여해 주었으므로 나에게는 더욱 의미 있는 다큐멘터리로 남아있다.

방송 목록은 책의 뒤편에 부록으로 실었다. 부록 리스트 106번부터 117까지가 여기에 해당한다.

* * *

나는 그 시절, 유독 전통문화에 빠져 있었다. 〈전통문화를 찾아서〉 제작 후에도 여러 장르의 다큐를 만들었지만, 문화 다큐멘터리에 대한 미련을 떨칠 수 없었다. 그래서 다시 기획한 미니 다큐가 1999년부터 2000년에 걸쳐 방영된 〈우리의 전통문화〉다. 5분으로 압축한 SB[8] 형태로 해설 없이 자막과 음악만으로 메시지를 전달한 프로그램이었다.

세계 역사를 살펴보면 여러 민족이 자기문화를 상실하고 결과적으로 민족마저 소멸해버린 사례가 적지 않다. 그렇다면 전통문화를 어떻게 계승하느냐 하는 문제는 그 민족과 국가의 생존과 직결된 문제라 해도 과언이 아닐 것이다. 우리 고유의 전통문화는 흔히 생각하듯 '고리타분하고 낡은 문화'가 아니라 예로부터 현재까지 면면히 계승되어 내려오는 현대적 가

8 station break, 짧은 비정규 방송 프로그램

치이자 미래, 새로운 삶을 제시하는 길이기도 하다. 즉, 전통문화는 현대와 미래의 문화창조를 풍요롭게 해주는 한편, 새로운 문화창조의 원동력이라고도 할 수 있다. 그렇다고 이미 〈전통문화를 찾아서〉에서 만들었던 소재를 다시 다루고자 한 것은 아니다. 기존의 기획에서 누락 된 소재를 찾아 더 새로운 구성으로 제작하였다.

전통문화의 범주에 속하는 것들은 일일이 열거하기 힘들 정도로 방대하다. 국악 · 민요 · 탈춤 · 서예 · 사군자 등의 예술활동, 건축 · 공예 · 미술 등의 유형 문화재, 줄다리기 · 연 날리기와 같은 놀이는 물론 차례 지내기 · 한복 입기와 같은 생활 속의 의례, 또 김치 담그기 · 장 담그기 · 궁중 요리 · 다도와 같은 음식 문화까지 문화유산의 내용과 범주가 매우 다양하다. 국가지정 문화재는 당시 국보 301개, 보물 1,265개 등 총 2,599건에 이르며 이중엔 UN 산하 유네스코 세계유산위원회에서 지정한 세계 문화유산도 있다. 하지만 이제는 특별히 시간을 내서 따로 배우고 공부하지 않으면 어느 것 하나 제대로 알 수 없으며 자꾸만 단절되고 훼손되어 간다. 한류가 대세이지만, 어쨌거나 서구화의 영향을 받아 고유한 문화는 죽은 문화가 되어버린 분위기다.

그렇다면 전통문화의 단절은 어떻게 극복하여 계승해 나가

야 하나? 여기에는 두 가지 답이 있다. 첫째, 전통을 있는 그대로 보존하고 고수하는 데 더 큰 가치를 두자는 이론. 둘째, 전통의 능동적인 재해석과 재창조를 강조하는 창조적 발전론. 둘 다 장단점이 없는 것은 아니지만 전통문화의 심각한 단절을 경험한 우리인 만큼 우선 전통을 있는 그대로 보존하는 작업이 선행돼야 했다.

무엇보다 먼저 우리 전통문화의 보호와 가치를 제대로 알리는 것이 기초적인 작업일 것이란 결의가 있었고, 그러한 마음으로 〈우리의 전통문화〉라는 프로그램을 만들기 시작했다. 우리 팀은 문화재의 원형과 기록, 문화재 보유자뿐 아니라 전수자들의 삶도 함께 담아 역사와 문화, 인간이 한데 어우러진 내용으로 구성했다. 미화하지 않고 담담하게 그들의 삶과 문화를 소개하고 무관심 속에 방치된 이들의 모습을 통해 전통문화 계승의 참뜻을 알아보며 짧지만 강력한 임팩트를 주고자 한 것이다. 제작은 2년여에 걸쳐 총 28편이 제작되었다.

이후에도 전통문화에 관련된 다큐멘터리 기획이 멈추지 않고 계속되었다. 다만 편성 시 채택되지 않아 제작할 수 없었다. 다음 페이지 이미지는 〈우리의 전통문화〉 이후 세상에 공개되길 바랐던 〈전통문화 스페셜〉 프로그램의 기획안이다. 전통문화 관련 프로그램이 사라진 것은 여전히 아쉽다.

TV 프로그램 기획안

<전통문화 스페셜>

▷ 형식개요 ◁

1. 프로그램: <전통문화 스페셜>
2. 프로그램 구분: 다큐멘터리
3. 방송시간: 주1회 40분 용
4. 방송형식: ALL ENG

▷ 내용개요 ◁

우리에겐 반만년의 역사 속에 이룩해 놓은 유형, 무형의 자랑스러운 문화 유산이 있다. 과거부터 현재까지 면면히 계승되어 내려오는 우리의 정체성이자 현재를 미래로 이어주며, 정체성을 확인하는 우리의 전통문화를 세월 계 소멸하는 전통문화를 원형의 정확한 고증과 기록을 소개하고 어딘가 전통성을 바쳐 전통문화를 지켜온 우리문화의 파수꾼들을 소개한다. <전통문화 스페셜>은 역사와 전통, 문화와 인간이 어우러진 공감과 4개 방송 유일의 전통문화 다큐멘터리이다.

▷ 주요문화재 ◁

우리나라는 오천년의 역사 속에 이룩해 놓은 유형, 무형의 찬란한 문화유산을 실려받아 현대까지 계승하고 있다. 국가지정 문화재는 주로 301개, 보물 1,265개 등 총 2,599건에 이른다. 이중에 UN산하 유네스코 세계유산이 원리에 지정된 세계문화유산도 있어 우리의 자긍심을 높여주고 있다. 그러나 한편, 이러한 전통문화를 이어가기까지 얼마나 현대, 생활고의 어려움 속에서도 묵묵히 전통문화를 고수해 온 지킴이들이 있었다? 무관심 속에 방치된 문화를 게지로, 또 1세대가 세상을 떠나기도 하셨다? 우리의 전통문화를 가혹할 때 평생 음지에서 활동하며 우리의 문화를 지켜온 선통들을 배출지 말아야 할 것이다. 특히 연로하신 관계로 더 이상 활동이 어려워 보존 위기에 놓여있는 문화재의 보호와 기록은 서둘러야 할 중요한 일이다. 이 프로그램은 문화재의 원형과 기록, 문화재 보유자와 전수자들의 삶을 함께 담아, 역사와 문화, 인간이 어우러진 프로그램을 만들고자 한다.

종류	지정 수
국보	301
보물	1,265
사적	391
사적 및 명승	6
명승	8
천연기념물	105
중요민속자료	295
중요무형문화재	210
전통건조물	21
전통건조물 보존지구	2
계	2,423

▷ 세부구성 ◁

▶ 문화재 원형의 정확한 고증과 기록
- 문화재의 원형을 기록한다는 사명감으로 훼손되거나 가공되지 않은 원형 그대로의 전통문화를 소개한다.
- 역사적 기록이나 관계자들의 육성을 통해 있는 그대로의 사실을 보여준다.
- 문화재 소개에 있어 역사적 가치, 미적 가치, 사회 문화적 가치 등을 놓치지 않는다.
- 촬영 시 시각적 효과와 청각적 효과를 최대한 살려 일반인들의 전통문화 이해를 돕는다.
▶ 전통문화의 파수꾼들... 그 신선한 삶 소개!
- 보유자와 전수자들의 계승작업을 정통 다큐로 담는다.
 미화하지 않고 담담하게 그들의 삶과 활동을 소개한다.
- 무관심 속에 방치된 이들의 삶을 통해 전통문화 계승의 참맛을 알아본다.
▶ 촬영에 불가능한 상황, 드라마로 재연!
- 과거 문화재를 지켜내기까지의 지나온 과정이나 정신문화에 관련된 현재 촬영이 불가능한 중요 부분은 드라마로 재현해 시청자들의 이해와 흥미를 돕는다.
- 드라마 재연 역시 정확한 고증을 통해 사실 그대로를 소개한다.
▶ 현대와 작업... 전통문화와의 거리를 좁힌다
- 전통문화가 현대, 어떤 가치를 지니며 어떻게 계승돼 나아가야 될지에 대한 대안을 제시한다.
- 예들보고 부분에 현대와 작업에 영중하고 있는 젊은이들의 모습을 담아 전통의 생명력을 암시한다.

▷ 제작방향 ◁

▶ 전통문화 관련 인사와 문화재청 관계자 전문위원들의 자문을 받아 정확한 고증과 원형기록에 치중한다.
▶ 일부 필요에 따라 전통문화 계승에 일생을 바친 분들의 삶을 휴먼 다큐로 구성해 신선한 실과 진솔한 이야기를 듣는다.
▶ 재연이 필요한 경우 드라마 형식을 빌려 시청자들의 흥미와 이해를 돕는다.
▶ 아이템은 국가지정문화재의 종별로 고루 섞어 자료를 풍부하게 다양한 전통문화를 소개한다.
▶ 현대의 계승작업에 치중하고 있는 개미이나? 단체를 찾아 전통의 현대와 작업을 놓치지 않는다.
▶ 잊혀진 전통문화나 지킴이들을 찾아내고 되짚어 사료로서 가치를 지닐 수 있도록 한다.
▶ 내레이션을 줄이고 현장음을 사용해, 정통 다큐멘터리로서의 진정을 살린다.

▷ 예상 아이템 ◁

1. 전통예술 문화: 민소리, 처용무, 농악, 별신굿, 양주별산대, 수영야류, 남사당, 태평무 승무 등 많은 전통 예술문화들을 소개한다.
2. 공예문화: 화각장, 당진장, 옥공예 등 우리의 공예예술의 미를 조명한다.
3. 건축문화: 석굴암, 불국사, 사적 등 기법이 우수하고 예술성이 뛰어난 건축물을 소개한다.
4. 식문화: 김치, 젓갈, 한식 등 한국 식문화의 근간이 되는 전통 식문화를 소개한다.
5. 역사문화: 불교, 수원 화성, 훈민정음, 고인돌 문화 등 유형, 무형의 역사적 정신적 가치가 높은 문화재들을 소개한다.
6. 정신문화: 예로부터 우리 인류를 죽음 소망으로, 경로로 무게, 전통 4 성부상 조을 소중한 미덕으로 생각하며 생활과 행동의 근본으로 삼아왔다. 우리 민족문화를 지배시켜 주의인 정신문화의 매년 제사를 모시며 명절 때마다 차례를 지내고 심신을 하는 등 돌아가신 조상을 추모하는 의례에 대해 알아본다. 또한, 동반기의 풍요이나 두레, 젊은 위간 장례 등 애경사 시에 계를 통해 누을 를 투갑받은 상부상조의 전통도 알아본다.
7. 절기문화: 계절에 따라 가월 또는 가월이 하여 좋은 날을 택해 여러 가지 행사를 거행하였다. 정월의 설날과 대보름, 이월의 한식과 오월의 단오, 유월의 유두, 팔월의 백중, 동짓 등 시기에 맞춰 각 절기의 의미를 알아본다.

TV 프로그램 기획안

제작팀/제작사명	EBS	연출자	안태근
프로그램명	전통문화스페셜		
매체	TV		
포맷	ALL ENG 다큐멘터리		
대상 시청층	온 국민, 특히 장년층 및 문화에 관심이 높은 2,30대		
방송시간	가. 시간 : 평일밤 저녁 10시 (주 1회 40분 물) 나. 이유 사회교양 시간내에 편성		
기획의도	가. 개조 현대의 미래의 문화창조를 융어롭게 해주고 새로운 문화창조의 원동력이 되는 전통문화를 알아낸다 나. 특히 전통문화의 원형보존과 계승을 알린다 다. 기대효과. 알려가는 전통문화의 가치를 알림으로써 전통문화에 대한 관심을 높인다		
제작방향	가. 프로그램의 핵심적 특성 전문가들의 자문을 받아 정확한 고증과 함께 전통문화를 소개, 각 계승의 철생을 비판 분들이 설명 알는다 나. 기존 프로그램과의 차별성 전문가, 연구가, 학생 등의 출연과 드라마 형식을 통한 재연으로 지루함을 줄이고 시청자들의 흥미를 이해를 돕는다 다. 예상 문제점 및 대책, 광범위한 아이템을 선정하여 방영할 수 있는 　　라성을 평균하며 앞 간결모로 소재를 줄고로 배치하고, 각 아이템 메시 핵심 요인으로 물어 잡는다 라. 차별적 콘텐츠 문헌사 보존과 및 전수자, 전통문화보존 개인과 단체 마. 시청 대상층 유진 발한 공통과 유일의 전통문화 다큐멘터리		
예상제작비	가. 편당제작비 3,832,140원 나. 총 제작비 54편 기준 206,935,560원		
연출자/제작 여건	PD 4명 순환 제작		

TV 프로그램 기본 구성안

제작팀/제작사명	EBS	연출자	안태근
프로그램명	전통문화스페셜		
매체	TV		
예상아이템	전통계승문화 (판소리, 날사당, 농악, 태권무, 통패야류, 양주별산대 등) 공작문화 (화시장, 탕건진, 조소공예 등) 건축문화 (불교유적 석굴암 등) 식문화 (김치 장김 산소 등) 역사문화 (종묘, 윤역행효, 고인돌문화 등) 절기문화 (설날, 정월대보름 음두 단오, 추석 등) 정신문화 (효, 예절 다도양악 등)		
자문인서	각계 인사 문화재 위원 문화사 연구가		
시놀시스	SNS에도 역사 속어 이뤄져 놓은 유형, 무형도 관련한 문화유산을 소개하여도 정확한 고증과 자문을 통해 내용이 충실을 기한다. 또 전통문화를 지키고 보유 사의 애수사, 음식에서 활동하고 있는 우리 문화의 애수성들을 발굴. 이들의 지현된 삶을 소개한다 촬영이 가능한 과거 또는 재연 상황을 드라마로 하여, 시현사진표도 흥미로 이해를 돕는다		
기타	프롤로그 - 소재할 전통문화 알기 타이틀 - 부제 역사적 고증 - 옛 문헌과 전문가들의 인터뷰를 통한 역사적 고증 전통문화소개 - 정확한 전달을 위 내용으로 전 과정을 소개, 재현 보유자의 소개 - 정신문화의 경우 드라마로 사연 계승되어 애로움 - 전통문화를 계승해온 보유자 및 이수자들 소개 호미 - 계승과정까지도 애려운 보존을 위한 노력, 과거 상황 등 에필로그 - 전통문화는 우리의 가치 자원 앤너사 작업 - 어떻게 계승해 나갈 것인가? (각 아이템 별로 별도 구성)		

편당제작비 세부내역

구 분	지급규정내용	표준제작비	산출내역 및 산출기초
원고료	다큐멘터리 다큐멘터리 시보비 다큐멘터리 자료비 스파트(버전)규광고	800,000원 200,000원 300,000원 11,000원	별권 1 별권 1 별권 1 보수적계고 가급 1
출연료	TV동성내역 TV동성내역(배경가~) TV일반출연료 TV적결출연료	224,640원 34,400원 562,800원 91,200원	가급 40×2 가급 1 가급 40×7 1/2등급 40×4
음악료 제작진비	실내국악곡료 순수실내악연주 순수 독소, 협주 TV국규음악료 TV배경소규음악과 TV국규향요과 TV다큐촬영진전행 TV타료편집예컬감이기본진행 TV ENG외진행비 TV현상담사비(사회)/외료편성 TV도수편성비 기술스탭비 기술스탭비 지원ENG스탭비 지원ENG스탭비	130,000원 57,000원 58,000원 75,200원 11,100원 64,000원 35,000원 5,000원 160,000원 30,000원 150,000원 4,500원 1,500원 4,500원 1,500원	가급 1×2 가급 1 가급 1 가급 40 가급 1 규정 40 규정 40 비영 0.5 8일 규정 3 규정 15 비영 0.5 (SPOT) 규정 0.5 (SPOT)
합 계	총 액	3,832,140원	

〈전통문화 스페셜〉 기획안

전통주
빚기

 1997년은 내 생에서 가장 많은 특집 다큐멘터리를 제작했던 해다. 고생이란 고생은 다 했지만 그만큼 보람찬 해이기도 하다. 그중 추석 특집 〈비법: 우리 고향의 명주〉는 전국의 좋은 술을 찾아 소개하는 다큐멘터리였다.

 그간 우리 고향의 명주들이 점점 멀어지고 있다는 생각을 하고 있었다. 한국 술의 대명사가 되다시피 한 수제 막걸리도 당시에는 마실 수 없는 술이었다. 1977년 이전에는 양곡 부족으로 쌀 막걸리가 아니라 밀 막걸리를 마셔야 했다. 그러다 보니 농촌 들녘에서조차 막걸리가 외면당했다. 소득이 올라감에 따른 고급주의 영향도 있었다. 전통주는 마트의 진열대에서도 뒤편에 가려졌다. 그렇게 전통주는 아득한 기억의 한 장이 되었다. 우리의 문화가 훼손되는 듯해 안타까움이 앞섰다. 다른 날

도 아니고 추석특집 편으로 기획하게 된 것은 이러한 시의성을 갖는다. 〈비법: 우리 고향의 명주〉는 '우리 만족만의 고유한 술 문화를 복원하고 그것을 세계화할 방안을 고찰해 보자!'라는 기획 의도로 시작했다.

우리 술의 기원은 정확히 밝히기는 어렵지만, 가장 오래된 기록으로 단군 신화에 단군이 한 해 농사를 마치고 신에게 제사를 드릴 때 술을 사용했다는 이야기가 있다. 전통 술은 가히 한민족의 탄생과 함께한 것이다. 우리처럼 술을 좋아하는 민족도 드물다는 이야기이기도 하다. 기쁨이나 슬픔을 함께 하는 자리에는 언제나 술이 있었다. 주지하다시피 우리나라의 술 소비량은 둘째가라면 서러울 정도로 많은데, 연간 10조 원에 이르는 주류 시장에서 전통 민속주가 차지하는 비중은 지극히 미미한 실정이다. 그리고 그 자리에는 수입 양주가 들어앉아 있다. 그 원인은 무엇일까. 우리 술에 대한 이해 부족은 아닐지.

전통 민속주는 그 제조 방법에 따라 크게 약주와 소주로 구분할 수 있다. 재료들을 숙성, 발효시킨 것이 약주라면 그 약주 재료에 소주 고리를 사용하여 증류한 것이 증류주, 곧 소주다. 우리 민족의 발효 기술은 이미 세계적으로 정평이 나 있다. 비밀스러운 발효 비법으로 빚어진 술이니 그 맛은 두말할 나위가 없다. 또 지역에 따라, 담그는 이의 손맛에 따라, 사용하는

부재료에 따라 그 맛이 모두 달라지니 까다로운 현대인의 기호를 충족시키기에도 부족함이 없을 것이다.

1986년 정부는 뒤늦게나마 46종의 전통 민속주와 기능보유자 64명을 발굴, 이 가운데서 문배주의 고 이경찬 옹, 두견주의 박승규 씨, 교동법주의 배영신 씨 등 세 명을 중요무형문화재 '향토 술 담그기' 제조 기능보유자로 인정했다. 현재 전통 민속주는 국가지정 30종 이상, 총 300여 종이 넘는 전통주들이 지정 및 보존되고 있다. 1986년 문배주가 국가지정 중요무형문화재로 지정되었을 때 나는 기능보유자 故 이경찬 옹을 취재하면서 처음으로 문배술을 맛볼 수 있었다. 그때 입안을 싸고 돌던 배 향기는 아직도 잊을 수 없다. 당시 고 이경찬 옹이 중국의 마오타이, 죠니 워커, 문배술 세 가지를 놓고 맛을 비교해 보라 하셨을 때, 나는 맛뿐 아니라 그분의 자신에 찬 눈빛에서 우리 술의 가능성을 엿볼 수 있었다.

다음은 〈비법: 우리 고향의 명주〉에도 공개된 전통 술에 대한 소개다. 취재차 현장을 찾아가면 먼저 술맛부터 보았다. 술맛을 음미하면 선인들과 대화하는 느낌이 든다.

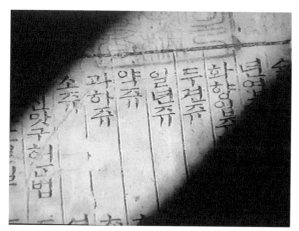

『규합총서』에 보이는 전통술

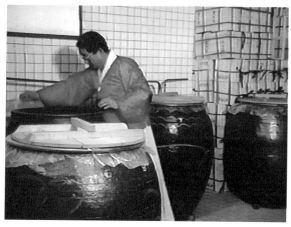

당진 두견주의 박승규 명인

전통 민속주 중 가장 오래되었다는 계명주는 당시 경기도 남양주의 최옥근 여사에 의해 전승되고 있다. AD 430년 경 중국 산둥 지역, 가사협이라는 이름의 태수(지방 관리)가 쓴 『제민요술』에 따르면 고구려의 대표적인 술로 계명주를 들고 있다. 밤에 빚어 새벽닭이 울 때 마셨다는 계명주는 고기를 즐겨 먹었던 고구려인들의 식성에 맞게 단맛이 돌며 걸쭉한 것이 특징이다. 그 맛의 비법은 누룩을 조청에 개어 삼베자루에 넣은 후 5일간 발효시키는 과정에 있다. 최 여사의 남편은 멧돼지를 사육하며 직접 식당을 경영하는데 멧돼지 고기에 곁들인 계명주는 일품이었다.

박승규 씨에 의해 계승되고 있는 두견주(杜鵑酒)는 이름에서 드러나듯 진달래가 그 맛과 향의 비결이다. 또 충남 당진군 면천면의 안샘(우물)도 비결에서 빼놓을 수 없는 요소다. 그러나 무엇보다 중요한 것은 박 명인의 세심한 정성이라 할 수 있다. 진달래의 양을 조절하고 발효 온도를 정확하게 유지해 증류된 술을 다시 50일간 창고에서 숙성하는 과정에서 장인 정신을 유감없이 보였다.

충남 청양에서 한 가문의 비법으로 전승되는 구기자주는 아직 국가나 지방 자치 단체로서 인정받지는 못했지만, 전통주로서 손색이 없다. 인삼에 버금가는 구기자 외에도

각종 약재를 사용하기 때문에 훌륭한 건강 보조 주류(?)가 된다. 그러나 판로가 없고 재정 지원이 없는 관계로 생산을 하지 못한다 하니 안타까운 일이다.

일명 신선주로 불리는 계룡 백일주는 말 그대로 백일 동안 빚는다 해서 붙여진 이름이다. 용수를 통해 뽀글뽀글 솟아오르는 백일주의 영롱한 빛깔은 전통적 아름다움을 느끼기 충분했다. 기능보유자인 지복남 할머니와 며느리가 정담을 오순도순 나누는 모습도 참으로 보기 좋았다.

땅끝 해남의 진양주와 제주도의 오메기술은 남도 특유의 향취를 머금고 있었다. 이 두 곳 역시 생산라인을 갖추지 못하고 전통적 제조법 그대로 소량만을 생산하고 있었다. 옛날 궁녀들이 빚어 마셨다는 진양주는 별다른 부재료를 사용하지 않는데도 꿀을 넣은 것처럼 맛이 달아 여성들의 기호에 맞는 술이라는 생각이 들었다.

제주의 오메기술은 오메기떡을 재료로 사용하는데 오메기떡은 과거 제주도인들의 주식이었다고 한다. 떡으로 술까지 빚었던 선조들의 지혜를 느낄 수 있는 부분이다. 약주를 증류한 소주류는 보존 기간이 길어 온도가 높은 여름에는 대부분 소주로 제조된다. 가장 인상적이었던 소주는 진도 홍주였다. 허화자 여사가 전승하는 홍주는 지초라

는 약초를 사용하여 붉은빛을 내는데, 좋은 지초를 구하기 위해 충북 제천의 새벽시장까지 간다고 하니 그 정성에 감탄하지 않을 수 없었다.

전주 이강주는 조정형 씨의 노력으로 과학화되고 있다. 가업을 더욱 발전시키기 위해 대학에서 발효학을 전공한 조 명인은 전국의 전통주들을 현대화할 방안을 연구하고 있으며 그 산물들을 책으로 펴낼 정도로 열성적이다. 이밖에도 우리의 특산품인 인삼을 갈아 40일 이상 저온 발효시켜 빚는 금산 인삼주, 전통적 제조 비법을 고수하면서 상업적으로도 성공을 거두고 있는 안동소주 등이 대표적이다.

마지막으로 가장 많이 알려진 전통주, 문배술이다. 현재 전통주 시장의 70%가량을 점유하고 있으며 연간 매출액이 200억을 넘는다는 문배술은 제조 비법 현대화에 성공한 예다. 우리의 전통주들이 살아남기 위한 한 가지 해답은 문배술에서 엿볼 수 있지 않을까 하는 생각이 든다.

지금까지 언급한 약주 외에도 화면에 담지 못한 유명한 것으로는 한산 소곡주, 아산 연엽주, 김천 과하주, 경주 교동법주 등이 있다. 애써 찾아야만 맛볼 수 있는 전통 민속주. 우리 체

질에 맞고, 문화에 걸맞았던 술들을 만난다는 것은 당연히 그렇게 살아가야 할 민족 본래의 모습을 마주하는 일일 것이다. 대량 생산으로 폭넓은 주류층을 확보하기보다는 좋은 재료와 오랜 정성을 들여 빚어낸 민족 고유의 전통술, 그 철학은 물질 문명이라는 가치 속에 삶의 의미까지 생각게 한다.

사람들의
이야기

인물 다큐멘터리는 휴먼 다큐멘터리라고도 불린다. 인물 다큐멘터리는 특히 스페셜 프로그램으로 많이 소개되는데 이를테면 2007년 아르테 프랑스에서 제작한 클린트 이스트우드의 2부작 다큐멘터리 〈영화 같은 인생〉이나 2017년 히스 레저의 삶을 다룬 〈아이 앰 히스 레저〉 등이 속한다. 그런가 하면 평범한 사람들의 일상을 다룬 시리즈 〈다큐 이사람〉 등의 휴먼 다큐도 전형적인 인물 다큐에 포함된다. 역사 속의 인물은 자료와 재연 장면을 통하여 만들어지는데, 그런 경우 인물보다는 역사 다큐의 범주에 들어가는 쪽이 옳다.

많은 장르의 다큐멘터리를 제작했지만, 인물 다큐멘터리 장르만큼 사람들에게 감동을 선사하는 장르도 드물다. 역경을 딛고 일어선 인물의 이야기는 그렇게 감동적일 수가 없다. 남들

이 못 간 인생길을 통해 인간의 위대함을 보여주기에 인물 다큐는 계속해서 만들어진다. 그들의 삶은 특별한 사람들보다 훨씬 감동적이다. 비범한 사람들의 일상에 비해 더 설득력 있게 다가오는데, 평범하고 소박한 삶 속에서 우리에게 감동을 주기 때문이다. 역경을 딛고 살아가는 우리 시대의 모습일 수도 있기에 시청자들의 공감을 얻는 것이다.

사람의 한평생은 길지도 짧지도 않지만, 그들이 남긴 발자취는 모두 특별하다. 이번 장에서는 그러한 이야기를 묶었다.

다큐 이사람

〈다큐 이사람〉은 IMF 한파로 어수선했던 1998년 3월에 EBS에서 처음 방송됐다. 부도, 정리해고, 종금사 폐쇄, 금리 인상, 물가 인상, 환율 하락, M&A로 위기에 몰린 한국 사회에 희망의 메시지를 전하고자 기획되었다. 나를 비롯해 4명의 PD가 한 달 텀으로 제작을 맡았다. 방송시간은 매주 화요일 6시 30분부터 7시 10분까지였다.

인물 다큐멘터리를 포함하여 다큐멘터리 장르는 본의건 아니건 사실의 재창조 과정을 거치기 때문에, 그때의 상황과 시각에 의해 스토리가 달라질 수도 있다. 편성시간의 제약이라든가 출연자의 사정, 연출자의 판단 등 필요에 의해 내용이 가감되는 것이다. 이러한 상황에서 감독의 균형감각은 절대적이다. 계속해서 강조하듯 진실성은 최우선으로 생각해야 하는 부분

이다.

고로 드라마처럼 보여주고 싶은 것만을 보여서는 안 되는 것이 바로 휴먼 다큐멘터리가 아닐까. 주인공과 그 상대역이 설정되었을 때, 두 사람 모두 공개할 수 없는 사연을 가지고 있다면 그것이 아무리 감동적이라고 해도 그것을 시청자들에게 전할 수 없다.

〈다큐 이사람〉은 '있는 그대로'를 가감 없이 보여주어야만 시청자들이 본질을 제대로 느낄 수 있다는 기본적인 사실을 새삼 일깨워준 작품이다. 그렇게 하기 위해서는 솔직하고 냉정해야 하고, 동시에 용기가 있어야 했다. 때문에 이 프로그램은 출연자에게나 PD에게나 많은 것을 생각하게 했다. 다시 말해, 왜곡(미화, 극화)이 있어서는 안 되며, 들뜬 상태에서 흥분(차분치 못한 웅변과 눈물)되어서도 안되고, 진솔하게 자신의 속내(감추고 싶은 부끄러움)를 보여주어야 한다는 것이다.

한편, 휴먼 다큐멘터리의 가장 어려운 이슈는 '섭외'다. 〈다큐 이사람〉은 특히 인물 선정이 중요했다. 작가들은 나와 함께 각 매스컴에 올려진 휴먼 스토리를 찾느라 동분서주하고 주변에서 사람을 추천받기도 했다. 그리고 당사자를 만나 사전 인터뷰를 통해 최종 선정했다. 선정의 기준을 명확히 하기 위해 출연자의 상황과 스토리는 기본이고 진실성을 분명히 따져야

했다.

주인공의 입장을 생각해보면 프로그램의 출연이 생계에 큰 도움이 안 되는 상황에서 PD의 간청이 대체 자신과 무슨 상관이란 말인가. 그야말로 산 넘어 산이다. 일단 섭외가 되었다고 한들, 그 이후의 상황도 만만할 리 없다. 출연자의 삶이 추구하는 이상을 그려내기란 어렵지 않다. 하지만 반대로 그의 삶의 결핍을 파헤치기는 결코 쉽지 않다. 이 프로그램에는 그 두 가지 시선이 다 필요했다. 이 세상 누구를 주인공으로 삼더라도 자기 치부를 드러내는 것은 아무도 원치 않을 일이었다. 더구나 방송 카메라를 통해 만인 앞에 공개하는 것은 더더욱 힘든 과정이 된다.

그렇지만 사람에게는 다 밥 먹고 살아가는 재주가 있는 법이다. 꼭 필요한 출연자에게는 설득 작전밖에 없다. 설득 작전은 거의 토론의 장이다. 상대가 열띤 강사로 변신한다면 상황은 종료된다. 어느 순간 출연자가 먼저 왜 꼭 그런 시각으로 가야 하는지, 어떤 것을 보여줄 것인지 이야기를 한다. 사실 그건 당연하게도 당사자가 제일 잘 아는 것 아닌가. 기획 단계에서 '왜? 어떻게?'를 이야기하고, 또 그가 그렇게 살 수밖에 없었던 일들이 현재 진행형으로 보인다면 프로그램은 성공을 보장받은 것과 다름없다. 그런 자연스러움이 프로그램을 보다 더 휴

먼 다큐멘터리답게 만들어 줄 것이라고 생각하면 출연자를 설득할 수밖에 없다.

그러나 일단 촬영이 시작되면 PD는 말을 아껴야 한다. 길지 않은 제작 과정에서의 지켜진 나만의 룰은 일정 조정 등의 최소 개입이었다. 한 달이고 일 년이고 찍을 수 없는 현실에서 출연자에게 던져주는 상황부여 정도가 휴먼 다큐멘터리의 연출이 아닐까 하는 신념 때문이다. 조금 더 개입(연출)한다면 출연자의 본모습을 끌어내기 위해 토론 때의 일을 상기시키며 출연자의 심성을 자극하여 암시를 거는 정도라고 할까. 감독의 본격적인 개입은 편집 작업 때 시작하면 된다.

휴먼 다큐의 편집이란 엄청난 버리기 작업이다. OK컷을 고르고 골라 아낌없이 버리고 버린다. 모두 아까운 편린들이라 해도 어쩔 수 없는 과정이다. 또 휴먼 다큐는 출연자 대사의 말자막이 많이 들어가며, 하나의 오타라도 있으면 안 되기 때문에 열 명 남짓의 스태프와 작가들이 초긴장 상태로 작업에 임한다. 편집과 가공을 잘 거쳐야 하는 것이 바로 휴먼 다큐멘터리다. 이야기를 다듬는 과정 없이는 작품으로 완성되지 않는다. 이런저런 시행착오 속의 정리되지 않은 의문들이 있다. 그런 의문은 PD들의 영원한 숙제이자 나를 계속해서 자극하는 원동력으로 존재해 왔다. 그 의문들로 인해 내가 배우고 살아

있으니, 프로그램이 곧 나의 스승인 셈이다.

대부분 다큐멘터리 제작이 소수로 진행되지만 특히 〈다큐 이사람〉과 같은 인물 다큐의 특이한 점이라고 하면 최소 인원으로 제작이 진행된다는 것이다. 운전기사를 제외하면 네 사람 정도가 투입된다. PD, AD, 카메라맨, 오디오맨 등이다. 유사시 PD가 제2 카메라를 맡는 경우도 있다. 촬영하는 8일 내내 카메라맨은 어깨에 카메라와 조명기를 부착한 채 조그마한 방, 혹은 골목길을 누비고 다닌다. 그리고 방송시간에 맞춰 편집을 완성해야 하니 매우 고된 작업이다. 이런 힘든 일은 비단 육체적 노동에서 그치질 않는다.

바로 그 이야기를 〈다큐 이사람〉에서 기억에 남는 두 명의 출연자를 통해 전하고자 한다.

* * *

〈춤보시하는 노총각, 김광룡〉 편은 신문에 난 한 한국 전통 무용가의 미담 기사로부터 출발했다. 그는 지금까지 만났던 어떤 출연자보다 휴먼 다큐멘터리의 이상적인 요소를 두루 갖춘 감성적인 주인공이었다. 영화 〈패왕별희〉의 주인공 장국영을 연상시키는 이 아름다운 노총각은 선뜻 밝히기 힘든, 쉽게 이

해하기 어려운 삶의 가시밭길을 걸어왔다. 프로그램은 그가 가지고 있는 이야기만큼이나 다양하고 드라마틱하게 엮어졌다.

춤으로 웃음을 전하기 위해 경로당에서 위문 공연을 하는 등 노인들에게 좋은 구경거리를 선사한다. 그에게는 춤을 출 수 있는 무대가 절실했지만, 스승의 파문으로 무용계에서 활동이 제한되며 큰 무대에 설 수 없었다. 방송 이후 그의 가능성을 본 곳에서 공연 협찬금 1억 원을 후원하기도 했다. 하지만 그는 좋은 일만 있을 것 같던 2004년 그만 우리 곁을 떠났다.

이 편은 휴먼 프로그램의 연출자로서 고민이 많았던 회차다. 앞서 말했던 균형감각이 필요했기 때문이다. 어떻게 메시지를 전할 것인지에 대해 고민하다가, 결국에는 어쩔 수 없는 왜곡이 생겼다. 김광룡 씨의 춤 스승과의 사연이 결코 뺄 수 없는 이야기인데 그 부분이 생략되었기 때문이다. PD가 개입하여 풀 수 있는 여지가 전혀 없는 부분이었기 때문에, 나와 담당 작가는 그 스승을 찾아가 소통을 시도했다. 그의 스승은 나와 안면이 있던 분이라 대화가 잘 될 줄 알았다. 하지만 그의 알 수 없고 끝도 없는 증오에 혼란스러운 느낌만을 안고 쫓기듯 집을 나와야 했다.

감추어진 그 부분은 방송으로 소개되기엔 불가능했고 기억상실증처럼 기억 저편의 일일 수밖에 없었다. 그래도 김광룡

씨는 하루하루를 힘차게 살며 위문 공연을 통해 스스로를 위로했다. 그러한 의지가 시청자들에게도 공감을 주었을 것이다. 방송에 담을 수 없었던 그 이야기의 아쉬움이 아직도 긴 여운으로 남는다.

춤보시하는 고 김광룡 무용가

＊＊＊

난곡은 신림동 일대의 달동네를 지칭하는 말이다. 지금이야 아파트 단지로 변모했지만, IMF 당시에는 서울에 마지막으로 남은 빈민촌이었다. 1998년 8월 25일 EBS에서 방송된 이 편의 주인공 엄금선 씨는 일찍이 남편을 잃고 홀로 되어 세상 사는 법을 터득했다. 그녀의 사연을 지인을 통해 듣고 그녀를 만나러 난곡의 달동네를 찾았다. 순박한 우리 이웃의 아주머니인 그녀와의 만남은 특별할 것도 없었고 그저 사는 이야기를 나누었을 뿐이지만 삶에 대한 의지와 진정성이 내내 느껴지는 시간이었다.

그녀는 행상으로 두 자식을 키우고 있었다. 너무도 적은 수입에도 불구하고 소액이나마 더 낮은 곳의 불우 이웃을 도우며 꽃동네를 찾아 정기적으로 봉사했다. 두 자식에게 인간답게 사는 것을 보여주기 위해서였다. 자식 농사가 당신이 원하는 만큼 되질 않았지만 그래도 엄 여사는 행복했다. 본인으로선 할 바를 다했기 때문이다. 촬영하며 나도 그녀의 행동에 혹시나 하는 의문이 생겼다. 그래서 그녀가 오버하는 것은 아닌지, 사실 왜곡이 들어가고 있는 것이 아닌지 내내 지켜보았다. 하지만 그녀는 확실한 언행일치와 뚜렷한 소신을 일관적으로

보여주었다. 그것은 그녀의 모습 그 자체였다. 남보다 서너 배는 더 뛰며 활동하는 그녀를 보면서 오히려 나와 스태프들이 힘을 받곤 했다.

그런 엄금선 여사에게는 네 가지 철칙이 있었다. 첫째, 신세질 만한 사람에게는 신세를 진다. 둘째, 자식에게 모범적인 삶을 보여주고 실행하도록 가르친다. 셋째, 더 어려운 이웃을 돕는다. 넷째, 동네의 온갖 궂은일을 몸 안 사리고 나서 돕는다.

그녀는 세상살이가 힘들어도 거리낌을 갖지 않았다. 낯가림, 소심함, 창피함 등을 찾아볼 수 없는 여장부의 모습 그대로였다. 자랑스러울 것이 없는데도 샘솟듯 드러나는 그녀의 당당함은 어디서 나오는 것일까? 장마로 인한 산사태로 무너진 이웃집 거들기에도 솔선수범이었다. 자기 집도 불안하고 본인 앞가림도 힘든데 그런 상황은 잊은 듯, 남이 우선인 그녀였다. 자녀들을 데리고 찾은 음성의 꽃동네 봉사활동에서도 그녀는 내내 활달한 모습이었다. 그러니 촬영하는 동안 그 앞에서 누가 절망과 슬픔을 논하겠는가. 그녀를 촬영하러 가는 내내 오늘 벌어질 일들을 예상하면 힘이 불끈 솟는 듯한 느낌이었다. 엄금선 여사는 누구보다도 자기 삶에 만족했다. 지금은 어떻게 지내는지 궁금하다. 언제 어디서나 응원을 보내는 마음이다.

엄금선 씨가 살던 난곡 달동네

슬픔과 괴로움을 잘 견뎌내고 주어진 삶에서 스스로 행복을 만들어가는 사람의 이야기는 실로 감동적이다. 조금 더 가지려고 악착같이 사는 이들과 비교하면 숭고하기 그지없다. 그래서 〈다큐 이사람〉은 내가 빠진 이후에도 오랜 기간 방송되었으나 이후 경제위기가 가시고 형편이 나아지며 조용히 폐방되었다. 그래도 〈다큐 이사람〉은 IMF 위기 때 시청자들에게 삶의 위로와 함께 긍정의 힘을 주는 것으로 역할을 다했다고 생각한다. 이렇듯 인물 다큐멘터리는 동시대 사람들에게 희망을 주는 활력소이자 다큐멘터리의 본질적인 힘이라는 것을 새삼 실감한다. 그때와 비교해 지금을 생각해 보면, 꼭 살기가 좋아진 것만

같지는 않다. 어쨌거나 어느 시대 건 우리에게 희망을 전하는 분들이 있어 이 사회가 바르고 곧게 유지된다고 생각한다.

그들이 살아가는 모습은 아름답고, 그들을 소개하는 방송 역시 아름답다. 나 역시 어려운 시기에 시대의 희망의 메신저로서 역할을 할 수 있어 행복했다. 살면서 힘들고 괴로울 때가 없을 수는 없다. 그러나 좀 더 어려운 이웃을 생각하며 함께 견뎌내면 좀 더 나은, 조금 더 이상적인 사회가 이루어질 것이다. 같은 맥락에서 EBS의 〈다큐 이사람〉 역시 우리 사회의 소금, 샘물 같은 다큐멘터리였다고 생각한다.

나의 영웅,
브루스 리

홍콩을 비롯한 중국의 영화사는 이소룡 출연 이전과 이후로 나뉜다고 해도 과장이 아니다. 그로 인해 아시안의 이미지가 바뀌었고, 스크린에서는 유색 인종이 백인종 상대에게 동등한 대결을 했다(과거에 유색 인종이 백인을 때려눕히는 일은 상상할 수도 없는 일이었다). 그는 모두가 추앙했는데, 단지 배우로서 뿐만이 아니었다. 그의 맨손 무술은 또 다른 볼거리를 제공하여 연기가 아닌 실제 무술의 미학에 심취하게 했다.

그 뒤 이소룡은 남녀노소를 아우르는 폭넓은 인기로 새로운 문화 현상을 일으켰다. 영화, 다큐멘터리, 애니메이션, 광고, 게임, 출판, 만화, 의상, 스포츠, 무술, 식문화까지를 아우르는 파생 산업의 주인공으로서 'OSMU(one source multi-use)'의 주요 사례가 되었다. 전 세계에 동양 문화가 전파되고, 세계인 모두가 중

국 문화, 동양의 역사, 무술, 사상에 대해 더 큰 관심을 가지기 시작했다. 동시대 사람들은 물론, 그가 죽은 이후의 세대들도 그의 영화를, 무술을 보며 추억하고 사랑한다. 이는 이소룡이 스크린을 압도하는 스타를 넘어 '액션, 무술, 영화'의 아이콘이라는 것을 방증한다.

1973년 7월 27일, 서울 피카디리 극장에서 이소룡의 첫 국내 개봉작 〈정무문〉이 상영되었다. 많은 사람을 흥분케 하는 소식이었다. 절권도를 활용한 새로운 액션 미학을 보여준 새로운 영화의 출현에 모두 넋이 나간 듯했다. 나도 그중에 한 명이었다.

고등학생 시절부터 이소룡 마니아였던 나는 그와 관련한 물건을 수집했고, 수십 년이 흘러서 『이소룡 평전』을 쓰기로 했다. 그때의 책 선인세 1백만 원을 의미 있게 쓰고자 제1회 이소룡 세미나를 기획한 것이 2010년 한국이소룡기념사업회를 만들어 회장으로 활동하는 계기가 되었다. 회원들과 함께 이소룡 유적지를 찾아 이소룡 투어를 했던 추억이 있다. 홍콩, LA, 중국, 대만, 발칸반도의 보스니아 등지에 7회나 다녀올 만큼 모두가 이소룡을 열정적으로 사랑했다.

우리는 매달 마지막 주 토요일에 정식 모임과 세미나를 가져 왔고, 〈정무문〉이 개봉됐던 7월 27일을 '브루스 리 데이'로

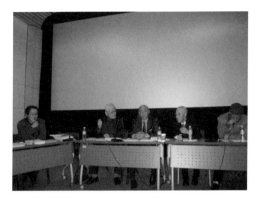

이소룡 세미나

정해 매해 기념했다. 세미나에서 이소룡 영화를 함께 감상했고, 한국 액션 영화와 관련한 주제를 발표하고 토론했으며 유명배우를 초청해 대화를 나눴다. 이 모임은 매달 거르지 않고 순식간에 100여 회를 넘겼다. 무려 10년이 훌쩍 지나가도록 순탄히 지속된 것이다. 그동안 나의 신분도 EBS PD에서 교수로 바뀌었고, 이소룡과 영화사 관련 책을 수 권 집필했다. 박사 학위도 받았으니 내 인생에서 가장 바쁘고 즐거웠던 때가 아닌가 싶다.

코로나 팬데믹으로 인해 극장 대관이 불가능해졌고, 우리는 자연스럽게 원격으로 세미나를 이어갔다. 우리 기념사업회 세

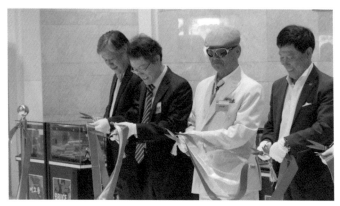

2017년 이소룡 전시회 테이프 커팅

미나에는 스타들의 초청도 있고 다채로운 프로그램으로 구성되는 만큼 인기가 적지 않았지만 줌 원격 세미나로 형식의 변화가 생긴 이후부터는 참여율이 저조했다. 차츰 나도 마음을 결정해 세미나 종료를 공식화했다. 2022년 12월의 제143회 세미나를 끝으로 우리 세미나는 막을 내리고 역사 속으로 퇴장했다. 그러나 정기 모임이 중단되었을 뿐 내가 이소룡을 동경하는 한 이 사업은 영원할 것이다.

* * *

그가 작고한 지도 벌써 반세기라는 긴 시간이 지났다. 하지만 그는 여전히 영화 속에, 절권도 속에, 그리고 그를 사랑하고 기억하는 많은 팬의 마음속에 살아 숨 쉰다. 이소룡 동상을 세워 기리는 나라도 있고, 내가 운영했던 '한국이소룡기념사업회'도 마찬가지 맥락에서였다.

다큐멘터리는 영상뿐이 아니라 책으로서의 기록 가치도 중요하다. 나 또한 다큐멘터리스트로서 여러 가지 이유로 영상 대신 글이라는 수단을 선택할 때도 있다. 영화 한 편은 한 사람의 인생을 바꾸어 놓을 만큼 위대하고 강력한 매체이다. 그러나 인간의 기억력은 길지 못하다. 그래서 이와 같은 글 기록 행위도 필요하리라고 여겼다.

좋은 영화 한 편은 인생을 바꾸어 놓을 만큼 위대하고 강력한 힘을 가진다. 그 메시지를 음미하며 평생을 살아갈 수 있게 되는 것이다. 나는 영상이 사람들에게 주는 영향이 보다 오래도록 남았으면 하는 마음에서 글을 쓴다. 많은 이들에게 이와 같은 책이 필요할 것이다.

책의 출간은 개인적으로는 경사로운 일인데 영상제작만큼이나 과정이 다사다난하다. 활자 기록과 영상 기록은 매체 특성상 너무 다르지만, 창작과정은 기본적으로 같기 때문에 두 가지 일이 일맥상통한다고 할 수 있다. 즉, 책도 다큐멘터리의

일환이다. 진실성과 기록을 토대로 하며 읽는 이로 하여금 느끼는 바가 있도록 기획자(감독 및 집필자)의 '편집'이 들어가기 때문이다. 나는 그간 열망했던 이들을 위해 다큐멘터리를 찍기도 하고, 쓰기도 했다.

나는 이소룡 신드롬을 기록하고자 『이소룡 평전』을 썼다. 지난 40년간 내가 수집하고 정리한 내용을 바탕으로 그의 출생부터 그의 영화 인생은 물론 가족과 사소한 재능이나 정신적인 세계, 절권도, 미스터리한 죽음까지 인간 이소룡에 대해 전격 해부했다. 인간 이소룡에 대한 여러 가지 정보뿐만 아니라 이소룡이 살아왔던 시대와 영화계, 그리고 한국에 미친 영향까지 분석하여 총망라한 책으로, 계약 후 집필에만 3년이 걸렸다.

사진 저작권료가 너무 터무니없이 책정되어 한 번은 결렬되기도 했다. 사진 자료는 나에게 박물관을 차릴 수 있을 만큼 많이 있었지만 정작 이소룡의 사진 사용에 대해 유가족 측과 해결책을 모색하며 시간이 늦어졌다. 사진 사용에 대해서 미국의 유가족이 운영하는 '브루스리 파운데이션(이소룡 재단)'에 연락을 취했으나 답신이 없었고, LA의 주소지를 찾아 방문해 봐도 사서함 주소라 허탕만 쳤다. 결국엔 변호사의 자문을 받아 그의 사진 사용을 최소화하고 내가 소장한 사진 위주로 책을 제작해야 했다.

책은 그의 40주기를 넘겨 2014년에야 출간되었다. 그를 그리워하고 기념하고자 하는 한국과 전 세계 팬들에게 이소룡 백과사전쯤 되는 선물이 되기를 바랐다. 이소룡에 관하여서는 다소 늦은 것이 아니라 너무 늦었다고 할 수도 있지만 험난한 여정을 떠올리면 그 어떤 작품보다 소중하다고 할 수 있다.

평전 작업 이후에도 이소룡 책 한 권을 더 썼다. 나는 지금도 이소룡과 동시대를 산 홍콩 배우들에 대해 자료를 조사하여 글을 연재하고 있다. 연구가 끊이질 않는 것은 이소룡 자체가 거대한 산맥을 이루고 있기 때문이다. 이소룡과 관련된 공부할 것은 한 개의 산이 아니라 긴 산맥 같기만 하다. 홍콩영화, 나아가 세계 액션 영화 전체가 이소룡의 영향을 받았기 때문이다. 이런 연구는 한평생을 바쳐야 갈 수 있는 먼 길이다. 그러나 그 길을 가는 내가 스스로 행복하기에 기꺼이 부딪힐 수 있다. 미지의 보물을 찾아가는 탐험가의 기분으로 말이다.

영화같은
인생들

신상옥 감독[9]이 돌아가셨을 때 나는 중국 출장 중이었다. 다른 사람을 통해 님의 타계 소식을 듣고 마음이 무거웠다. 바로 찾아가 문상하여야 하는데 그럴 수가 없었기 때문이다. 신 감독은 1950년대 한국전쟁 시기에 감독으로 데뷔하였고 '신필름'이라는 대형영화사를 통해 한국영화를 산업화시킨 장본인이다. 그의 활동은 곧 한국영화의 도약으로 이어졌다. 그가 납북되어 그가 없는 빈자리가 커 보일 때 그는 극적으로 탈북하여 우리 곁으로 돌아왔다. 그는 당대 한국을 대표하는 한국영화계의 거목이며 대들보였다.

9 1926년생으로, 1960~90년대까지 한국영화계를 풍미했던 한국을 대표하는 감독이다. 김정일의 지시로 1978년에 납북 당하였고 1986년에 탈북을 하여 미국에서 영화 제작을 하기도 했다. 2001년 영주 귀국하였고 2006년에 별세하였다.

신상옥 감독은 1986년 오스트리아 빈으로 탈북 후 미국 할
리우드에서 〈닌자 키드〉 시리즈 등의 영화를 제작했다. 그리
고 한참 후인 1999년에야 영주 귀국을 하였다. 나는 그가 묵고
있던 서울 소재 프레지던트 호텔로 찾아가 정식 인터뷰 요청을
하였다. 그는 웃으며 '인터뷰가 뭐가 이렇게 급해?' 하고 말했
다. 그러곤 자신의 저서 『조국은 저하늘 저멀리』 두 권을 우선
읽고 오라고 하셨다. 나는 그날로 책을 구해 다 읽었다. 하지만
인터뷰를 하기까지는 쉽지 않았다. 그에게는 나와의 약속이 그
리 급한 일이 아니었기 때문이다. 2001년 부산국제영화제에서
회고전이 열리고서야 신 감독은 드디어 인터뷰 날짜를 잡아주
었다.

그와의 인터뷰 촬영은 2001년 11월 16일 오후 분당 자택에
서 이루어졌다. 인터뷰는 '한국영화사를 위한 제언'이라는 제
목으로 시작하여 일제강점기부터 현재에 이르기까지의 한국
영화 100년사의 이야기였다. 질문은 꼬리를 물었고 이야기는
한없이 길어졌다. 그분만큼 영화를 많이 본 사람은 없었다. 초
창기 한국영화는 물론이고 미국영화, 북한영화, 소비에트영화,
더구나 한국과 북한에서 '신필름', 미국에서 '신프로덕션'을 운
영하셨으니 이야기가 짧아질 수 없었다. 그분과 함께했던 인터
뷰는 나는 물론이거니와 한국영화사에 관심이 있는 모두를 위
한 기록이었다.

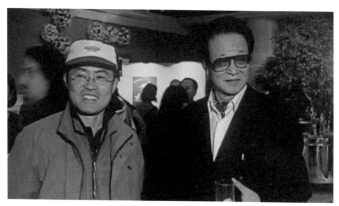

2001년 부산국제영화제에서 신상옥 감독과

어느덧 저녁 식사 시간이 넘어서 다음을 기약하며 그의 자택을 나왔다. 그것이 그와의 마지막 만남이 될 줄은 몰랐다. 유작이 된 〈겨울 이야기〉 작업까지 그는 오로지 영화 생각만 한 감독이었다. 그리움에 인터뷰를 돌아보면 신상옥 감독의 한마디 한마디가 한국영화를 향한 애정으로 느껴졌다.

나는 어린 시절 그분의 영화 〈꿈〉(1967)을 보고 영화인이 되기를 꿈꿨다. 그가 설립한 안양영화예술고에 진학을 원했지만, 부모님의 반대로 좌절된 경험도 있다. 성인이 되어 중앙대 연극영화학과로 진학한 후에도 신상옥 감독의 자취를 유의 깊게

보았다. 그의 영화를 보며 영화계로의 꿈을 계속해서 키워 온 터라 내게는 그가 스승이나 다름없었다. 내게 영화가 무엇인지 당신의 영화를 통해 알려주신 것이다. 그랬던 님과 영화인이 되어 만났으니 쌓은 추억이 개인적으로 각별할 수밖에 없던 것이다.

중국 출장을 마치고 서울대 병원 영안실로 찾아뵈었다. 그날은 5일 장의 마지막 날이었다. 한 세기가 저문다는 느낌을 받았다. 한 영화인의 푸념 아닌 푸념을 들었다. '한국 방송 너무한다'는 것이다. 거장의 타계에도 추모 다큐 한 편이 없어서 되겠냐는 뜻이었다. 나 들으라는 소리였다. 내가 미처 생각하지 못했지만 이내 해야 할 일이었다. 신상옥 감독은 대한민국 영화인이라면 누구나 스승으로 모시는 분이며 나 또한 그를 향한 존경심이 있고 능력이 되는데 마다할 일이 아니었다. 고로 추모 다큐를 만들 곳은 EBS뿐이라는 사실은 명약관화했다. EBS는 〈한국영화 걸작선〉을 통해 방영한 그의 많은 영화를 소장하고 있는 유일한 방송사였고, 무엇보다도 '나'라는 그의 열렬한 추종자가 근무하고 있었기 때문이다.

확신을 가지고 출근하여 90분 1부작으로 방송 날짜를 편성팀과 협의했다. 그리고 몇 해 동안 계속 영화 다큐를 함께해 온

전진환 작가를 섭외했다. 서둘러 님의 영화 중 EBS에 보관된 작품을 모두 대출해 곧장 하이라이트 화면 편집에 들어갔다. 영화인 추모 다큐멘터리는 지금 배우 위주로 방송되기도 하지만 당시로는 처음 있는 일이었다. 당대 거장의 기록을 남기는 일은 우리 시대를 기록하는 중요한 일임이 틀림없었다.

나는 2001년의 인터뷰 자료를 꺼냈다. 미공개되었던 이것이 추모 다큐를 위해 쓰일 자료라는 것을 당시에는 전혀 알지 못했다. 그가 인터뷰 중 언급한 영화들은 화면을 직접 보는 듯한 생생한 증언들이었다. 나는 그의 이야기에 맞추어 인서트 편집만 하면 되었다. 눈이 붓도록 그의 영화를 보며 시간 가는 줄 모르게 열흘이 지나갔다. 마침내 종합편집을 마치고 90분 다큐멘터리를 완성했다.

신상옥 감독 추모 다큐 〈거장 신상옥, 영화를 말하다〉의 한 장면

앞서 말했듯 신 감독은 내가 영화인이 되는데 결정적인 동기를 만들어 주신 분이므로 추모 다큐 〈거장 신상옥, 영화를 말하다〉는 보은의 뜻이 담긴 작품이기도 했다. 다큐를 방송하여 미망인이 된 최은희 여사에게 DVD를 드리자 '뭘 이렇게 길게 만들었어?' 하며 고마움을 표현했다. 또한 나는 고인의 출연료 100만 원을 인터뷰 5년 만에야 비로소 전달할 수 있었다.

영화인 중 이 다큐멘터리를 실시간으로 본 사람이 얼마나 되는지는 모르겠다. 하지만 그의 추모 회고전이 열릴 때마다 일부 장면들이 소개되어 많은 영화인이 이 다큐를 알게 되었다고 전해 들었다. 그 소식에 힘을 얻어 나는 2013년, 신상옥 감독과의 일화 및 인터뷰 전문이 실린 책 『한국영화 100년사』를 출간했다. 책을 최 여사에게 증정했을 때 은은히 미소 지었던 그분의 표정은 잊혀지지 않고 나의 뇌리에 영원히 남았다.

* * *

나는 다큐멘터리를 작업해 오면서 일에 치이거나 우울감에 빠진 적이 없다. 워낙 금방 털어버리는 성격이기도 하고, 담대하면서도 섬세해야만 하는 이 일이 나와 잘 맞았기 때문이다. 그러나 나에게도 기록하기에 가슴 아팠던 일이 하나 있다.

2022년 초 어느 날, 신일룡 회장[10]이 나를 급하게 호출했다. 우리는 영화 〈가을을 남기고 간 사랑〉(1986) 촬영 현장에서 조감독과 배우로 만나 사십 년째 호형호제하는 사이였다. 서로 간에 영화인으로서 인간적인 호감을 갖고 신뢰를 쌓아가며 없는 시간을 내어 자주 만나려 했다. 막상 서로의 삶이 바쁘기에 자주 볼 수는 없었다. 그러던 어느 날 그는 얼굴 잊어버리겠다며 불러서는 대뜸 어떤 다큐멘터리 한 편을 만들어 보자고 했다. 다소 생뚱맞은 제안이었고 듣자 하니 많은 제작 비용이 필요했지만, 그 부분은 신 회장이 알아보겠다고 하여 나는 구성안 작업부터 시작했다.

바로 그 시점에 신일룡 회장은 갑자기 우리 곁을 떠났다. 알고 보니 투병 중이었단다. 최측근 몇 명을 빼고는 가까이 지내던 나도 그 사실을 몰랐다. 그는 왜 아픈 와중에 다큐멘터리를 만들자고 했을까. 대체 어떤 마음이었을지.

그의 장례식장을 지키며 그를 이대로 떠나보낼 수는 없다고 생각했다. 마음이 허망하여 그의 평전을 쓰고자 했다. 책도 하나의 다큐멘터리가 될 수 있고, 그것을 그의 영전에 놓아주는 것이 내가 보낼 수 있는 최선의 인사였기 때문이다. 그 정도는 나의 의무라고 스스로 생각했다.

10 1947년 함흥 출생으로, 1970~80년대를 풍미했던 미남 액션 스타.

아는 이의 평전을 쓰는 것은 무척이나 괴로운 일이었다. 책을 집필하며 그의 삶에 빠져들고, 그의 발자취를 따라가는 여정이 길어지면서 우울감을 느꼈다. 이소룡 배우의 평전을 쓸 때는 즐거운 마음이었으나 이번엔 달랐다. 우선 나는 신일룡 배우의 삶과 영화 인생, 비즈니스, 사업장 등을 추적하며 집필을 이어갔다. 그의 일거수일투족을 담아내는 것은 힘들지 않았으나 그것을 추적하며 느껴지는 감정이 내겐 고통스러웠다. 그래도 책을 멋지게 마감해야 한다는 일념으로 지인들과 유가족을 통해 새롭게 취재하고 현장을 답사하며 집필을 이어갔다.

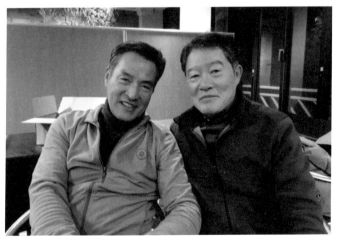

2014년경 신일룡 회장과 나

여러 사업의 우여곡절을 겪고 호두파이 사업으로 재기에 성공하는 등 그는 주인공으로서 인생 교훈이 풍부한 인생을 살았다. 그의 이야기를 한국공정일보에 40% 정도를 연재하였고, 그간 이 글을 읽는 이들로 받은 질문과 답, 나머지 원고까지 완성하여 하나의 책으로 엮었다. 총 여섯 개의 장으로 책을 구성해 신일룡의 영화 활동과 출생부터 마지막까지의 내용을 개괄적으로 푼 것, 그의 발자취, 그와 관련한 지인들과 영화인들의 소개, 그의 어린 시절부터 성인 이후 별세까지를 순서대로 복합적으로 취재하여 집필을 마치고, 편집을 거쳐 드디어 2023년, 『신일룡 평전』을 세상에 내보냈다.

책은 고인의 유해가 모셔진 곳 먼저 바쳐진 후 유가족들에게 전달되었다. 차후 나는 작고한 지인의 평전은 쓰지 않기로 했다. 고인 생각에 몰입하게 만드는 평전 작업은 너무도 어려운 과정이었고, 그에 대한 추억과 더불어 안타까움으로 마음이 너무 아팠다. 하지만 내게는 작품 하나, 잊어버릴 수 없는 기억 하나가 더 생겼다고 스스로를 위로해 본다.

효도우미
0700

1998년 3월 첫 방송 된 〈효도우미 0700〉은 우리 사회에서 소외된 어르신들을 돕기 위해 편성된 종합구성 프로그램이다. 공영 방송으로서 EBS의 사회공헌 역할을 위한 한국 최초의 ARS 후원 프로그램이라고 할 수 있다. 최극빈 노인들을 소개하고 시청자들이 걸어주는 한 통화로 천 원을 후원할 수 있도록 했다.

이 프로그램을 방영하고 나면 일주일에 약 만 통화에서 만 오천 통의 전화가 쇄도해 약 1000만 원에서 1500만 원이 모금되곤 했다. 2010년 8월에 폐방되었으니, 그간 적지 않은 돈과 마음이 모였다. 후원금은 사회복지공동모금회와 재가노인복지협회와의 연계로 사랑의 집짓기와 장애와 질병, 고통으로 도움의 손길이 시급한 어르신들을 위해 쓰였다.

PD들은 이 프로그램을 맡게 되면 우울함을 호소했다. 머나 먼 출장길에 나서야 할 뿐 아니라 사례자들의 암울한 이야기를 담아야 했기 때문이다. 내가 처음 촬영을 맡았던 인천광역시 동구 재개발 지역의 어르신 방은 차마 들어가기가 당혹스러웠다. 너무도 지저분해서 발 디딜 틈이 없었다. 이미 이런 상황을 겪어 본 카메라 감독은 촬영을 시작할 때 익숙한 듯 비닐덧신을 신었다. 영원히 익숙해지지 않을 것 같던 시간이었지만 직업 정신을 발휘하여 끝까지 촬영을 마쳤다. 촬영을 시작하고 한 달 동안은 이런저런 사연에 눈시울을 붉히며 가슴 아파했던 기억이 있다. 그 감정은 차차 적응되었고 좋은 프로그램을 만든다는 기쁨과 희망이 샘솟기 시작했다.

보통은 6mm 카메라로 밀착 촬영한다.

사랑의 집 짓기는 이 프로그램의 숭고한 목표 중 하나이다.

유독 잊히지 않는 사례 세 개가 있다. 경북 의성에 사시는 할머니로 시각장애인 아들 둘과 힘겹게 사는 분이었는데 개 두 마리까지 기르느라 늘 방의 안팎을 오가며 동분서주했다. 그 사정을 접하지 않았다면 모를까, 가슴 아픈 사연을 목격한 이상 외면할 시청자는 없다. 그 후 시청자 후원금 칠백 만 원과 담당 복지사가 지역의 후원금까지 받아 총공사비 천오백여 만 원으로 새집을 지었다. 이사를 마친 그들을 미담 사례로 소개하기 위해 방문했더니 얼굴에 잔주름도 펴지고 시각 장애 아들들도 건강한 모습으로 주민과 어울리는 것이 참 보기 좋았다. 인간 생활에서 주거 환경이 얼마나 중요한가를 다시 한번 깨닫는 순간이었다.

또 다른 사례로, 경북 영주에 사시는 할아버지는 지체 장애 아들 셋을 데리고 불에 탄 집에서 살고 계셨는데 역시 후원금이 쇄도하여 신축 집으로 이주하였다. 우리가 달아드린 사랑의 집 문패를 보며 감사하다는 말을 연발하던 모습이 아직도 생생하다.

마지막은 화전민이었다. 경북 봉화의 깊은 산 속에서 살고 계시는 당시 100세의 권재로 할머니. 지체 장애 1급의 아들과 함께 사는 사연이 소개되었고, 사랑의 집이 신축되어 마을 주민들의 도움을 받아 입주가 이루어졌다. 할머니의 백수 선물로 생애 최고의 선물이 되었으리라 짐작해 본다.

우리는 미담 사례를 통해 새삼 사랑의 손길이 주는 감동을 전했다.

* * *

2006년, 〈효도우미 0700〉는 마침내 400회를 돌파했다. 400회 특집을 하기까지 전국에 있는 사회복지사의 노고가 컸다. 복지사들의 무수한 요청에 제작진의 시선도 수혜를 받는 대상자들에게로 갈 수밖에 없었다. 다큐멘터리 PD로서 그곳의 현실을 생생히 촬영하여 전했다. '세상 누가 저렇게 대신 하소연

해 주겠느냐'며 복지사들의 노고에 박수를 보내던 진행자 손숙 씨의 말처럼, 사회복지사들은 지역의 사례자를 추천하고 스튜디오에도 멀다 않고 출연했다. 나는 지금까지도 방송 이면에서 부지런히 노력한 복지사들의 활약이 있었기에 힘들게 사시는 분들이 행복을 되찾을 수 있었다고 생각한다. 400회 특집은 당연히 그들이 축하받아야 할 자리였다.

이 프로그램은 '불우 노인 돕기'라는 명제로 여러 번 구성의 변화를 시도했지만 비슷비슷한 천여 명의 사례자들을 수년에 걸쳐 소개하다 보니 식상하다는 평을 얻게 되었다. 이에 따른 여러 문제와 프로그램의 노후화를 어떻게 탈피하느냐가 제작진에게는 숙제로 다가왔다. 우리는 그에 맞춰 여러 방안을 모색하였다.

우리는 시청자 후원을 거리에서도 받아보기로 하고 모금함을 만들어 밖으로 나갔다. 2005년에는 야외 행사로 손숙, 안정훈 MC 두 명까지 참여해 동대문 밀리오레 상가 앞에서 엄동설한의 추위 속에서 모금 행사를 진행하였다(그날은 총 2백 2십여만 원을 모금했다). 추운 겨울 야외 모금은 사실 쉽지 않았다. 추운데 지갑을 꺼내기란 여간 어려운 일이 아닐 터인데 그래도 모금이 된 것이 천만다행이었다. 겨울철 거리 모금은 이벤트로 하루만 진행했던 행사였으나 시청자들의 전화 한 통의 저력을 새

삼 다시 한번 느꼈다. 프로그램 앞으로 후원금을 보낸 개인이나 단체들도 많이 있었다. 당시 4월에는 아시아나 항공 주최로 '독거노인 돕기 벚꽃 바자회'를 열어 수익금 전액을 기부했다. 또, 암 투병 끝에 숨진 이효중 선생이 27년 동안 초등학교 평교사로 근무하면서 모아온 1억 원을 〈효도우미 0700〉에 기탁해 주위에 감동을 전해 준 일도 있었다. 2006년에는 연예인 축구단 '프렌즈' 팀의 불우 이웃 돕기 친선 축구 경기가 펼쳐졌다. 같은 해 10월에는 수도권 우체국장 1000여 명이 참석한 가운데 '체신청 1천 인의 사랑' 행사가 있었다. 서울 체신청[11] 직원들이 정성으로 모은 성금 약 2200만 원을 불우 어르신들을 돕는 데 써 달라며 〈효도우미 0700〉 앞으로 전달했다.

제작의 노고에 비했을 때 이런 감동적인 손길을 마주하는 일은 흔하지 않았지만, 사회로부터 관심을 끄는 프로그램이라는 데에서 자부심을 느꼈다. 일련의 과정을 가장 가까운 곳에서 목격하면서 세상이 아름답다는 생각을 할 수 있었다.

* * *

〈효도우미 0700〉가 8년간 모금한 후원액 중 집행 금액은 총

11 현재는 지방우정청으로 불린다.

75억 2568만 2977원이었다. 모두 810분의 어르신들에게, 500만 원에서 1000만 원까지 식구 수에 따라 차등 지원되었다. 그야말로 시청자와 함께 만들어가는 숭고한 프로그램이었으며 십시일반 천 원이 만들어 낸 기적을 경험한 소중한 순간들이었다. 2010년 8월 21일, 〈효도우미 0700〉은 637회를 끝으로 폐방되었다. 마지막 회차가 방송될 때까지 10여 명의 PD가 참여했던 이 프로그램은 '효'의 참 의미에 대해서 다시 한번 생각하게 한 가슴 훈훈한 프로젝트였다.

글로벌 프로젝트,
나눔

〈효도우미 0700〉 이후 EBS의 모금 프로그램은 〈나눔 0700〉 과 〈글로벌 프로젝트 나눔〉 등으로 이어졌다. 〈글로벌 프로젝 트 나눔〉은 EBS에서 2012년부터 2019년까지 밤 10시 40분부 터 30분간 방영한 특별 기획한 모금 프로그램이다. 한국의 스타들이 아시아, 아프리카, 남미 등지의 어려운 어린이들을 찾아가 마음을 나누는 프로그램인데 시청자들의 후원과 민간 구호 단체인 월드비전의 주관을 토대로 했다. 한주에 한 편 방송 되었고, 편당 400여 명의 후원자가 3만 원씩 후원해 2013년 한 해에만 모금액이 약 10억 원 누적되었다.

이 프로그램은 내가 총괄하며 외주제작팀이 취재를 맡아 제작진 세 팀이 보름간 출장에서 30분 두 편을 촬영하여 방송했다. 연예인들의 합세가 불가피했다. 그들 모두 처음 하는 해외

구호활동이었지만 일반인들이 갖는 호소력보다는 효과가 크기에 선택한 방법이었다. 하림, 이영현, 유지태, 박정아, 김영호 등의 스타들이 각 나라의 어려운 어린이들을 직접 만나 질병과 가난으로 지친 마음에 음악으로 따뜻한 위로를 선물하고 왔다.

2PM의 준호가 출연한 아프리카 에티오피아 편에서는 주로 기아와 질병, 식수원에 대한 소재로 촬영을 했다. 촬영차 방문한 현지의 상황은 우리의 마음을 아프게 했다. 왜 그들은 신발조차도 신지 못하고 맨발로 생활하는가. 아이들은 물론 어린 부모 모두 속수무책으로 방치되어 있었다. 열악한 환경에서 촬영하다 보니 제작진들도 고통스러운 시간을 보냈지만, 함께 극한의 상황을 이겨냈다.

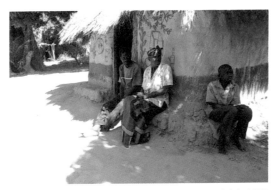

잠비아 편 촬영

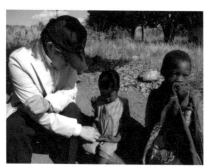

　　2012년에는 팔레스타인의 어려운 어린이들을 촬영했다. 팔
레스타인은 1947년 UN이 유대인에게 팔레스타인 지역 일부
를 할당하기 시작하면서부터 지금까지도 영토 분쟁에 시달리
고 있다. 이스라엘은 팔레스타인 자치구역과 국경에 보호 장벽
을 설치하며 테러로부터 자신들을 보호한다고 주장한다.

　　하지만 보호 장벽이라는 이름 아래 분리된 팔레스타인 사람
들은 이동권과 경제권을 박탈당하는 등 심각한 인권침해를 겪

고 있다. 팔레스타인의 분리장벽으로 분단된 사람들의 그리움
은 오래도록 한반도의 허리를 지켰던 우리나라의 휴전선과도
닮아있다. 한국의 1950년대와 닮아있는 나라, 유년시절을 전
쟁에 빼앗긴 팔레스타인의 어린이들을 만나는 이야기는 우리
의 현대사와 맞물려 공감과 성찰의 시간을 전해주었다.

　직접 촬영을 하러 갔던 아프리카 잠비아 편 촬영도 기억에
남는다. 아프리카에서 휴먼 다큐를 찍는 일은 극한 오지에서의
촬영만큼이나 힘든 일이었다. 극빈층 가족을 소개하는 과정은
처음부터 마지막까지 난관의 연속이었다. 카인두 지역은 너무
넓어서 두 시간 이상 이동해야 도착할 수 있었는데, 딱 보기에
도 일제강점기 우리네 생활과 비슷해 보이는 그들의 집은 무
척이나 남루했다. 같은 시기, 같은 지구에 사는 우리의 모습과
달리 이들의 삶은 너무도 궁핍했다. 현지를 함께 다녀온 제작
PD와 가편집 시사를 하다 보니 너무도 처절한 그들의 삶에 절
로 숙연해졌다.

　개개인의 아픔뿐 아니라 사회문제와 이슈, 각 나라의 특수성
에도 초점을 맞춰 그 속에서 고통받는 아이들을 취재하는 것
이 이번 프로젝트의 핵심이었다. '팩트 전달'에는 변함이 없되
촬영지의 절대 빈곤이나 기아 · 질병 문제에만 중점을 두는 것
이 아닌, 진정성 있는 그들의 이야기를 전달하는 데 집중했다.

질병이 창궐하고 끼니를 거르며 험한 삶을 이어가면서도, 해맑게 미소짓는 그들의 모습에서 우리는 희망을 봤다.

* * *

2013년은 내가 EBS에서 정년 퇴임을 맞는 해였다. 그때 월드비전 사보팀에 다음과 같은 인터뷰를 남겼다. "지구촌 어려운 이웃들의 삶을 돕기 위해 기획된 EBS 〈글로벌 프로젝트 나눔〉을 시작한 지도 벌써 1년이 되었습니다. 한국 방송 역사상 특집이 아닌 매주 방송으로 시청자들이 나눔에 동참할 수 있게 한 유일한 글로벌 모금 프로그램으로, 많은 시청자의 가슴에 남는 좋은 방송이 되었습니다. 방송을 보시는 분들의 도움을 통해 더 많은 아이가 변화된 삶을 경험하고 풍성함을 느끼게 되는 기적이 있기를 바랍니다."

그것은 다큐멘터리 PD로서 진정한 바람이었다. 다큐멘터리 한 편이 시청자들의 공감을 불러일으키고 후원의 손길로 이어진다면 그것보다 보람찬 일이 있겠는가? 후원 프로그램이 아니더라도 마찬가지로 다큐멘터리 PD로서의 책무는 막중하다.

진정한
명의들

〈명의〉는 질병 치료의 최일선에서 환자들과 함께 하는 의사들의 활동을 소개하는 메디컬 다큐멘터리다. EBS가 2007년부터 방송을 시작했다. 50분 편성으로, 교양 프로그램이 시청률이 잘 나오기 쉽지 않은데 매번 아주 높은 시청률을 유지하였다. 인간에게는 생로병사만큼 큰 관심사가 없다. 생명과 건강을 주제로 하는 이 프로그램이 많은 관심을 받을 수밖에 없던 이유다.

워낙 많은 개편을 거쳐 자리 잡은 의학 프로그램이라 많은 PD가 거쳐 갔다. 2000년 즈음은 대학원을 다니던 때라 바쁘기도 했는데 〈명의〉의 전신인 〈건강 클리닉〉을 혼자 제작했어야 했다. 분야별로 5명의 전문의를 스튜디오로 모셔 하루에 녹화를 다 하고 한의학 코너를 신설해 ENG 카메라로 야외 촬

영을 하여 5명의 의사를 소개하곤 했다. 그야말로 양의, 한의를 망라해 전 과목에 걸친 명의들을 만났다. 내가 연출을 맡던 2011년 무렵 〈명의〉는 외부 프로듀서 세 명까지 총 여섯 명의 PD들이 힘을 합쳐 제작에 임했다. 서로 돌아가며 6주 텀으로 연출을 맡기로 되었는데, 왜 6주인가 하면 그 기간이 수술 전후를 담아내기 위한 최소한의 기간이었기 때문이다.

당시 〈명의〉에 출연한 우리나라 의사가 총 이백 명이 넘는다. 조사를 통해 그 분야의 리스트에 오른 명의를 보면 이미 소문난 분들이 대부분이다. 이대로라면 걱정 없는 제작기가 될 테지만 매번 섭외가 어려워 난관이었다. 10만 명의 전문의가 활동하는 우리나라에서 명의 이백여 명을 소개하는 것이 힘들다는 사실이 이해가 안 되면서도 현실이 그러했다.

그럼 그 이백 명의 명의를 선정한 명확한 기준이 무엇이었느냐, 바로 리서치 회사를 통해서였다. 각 대학병원 전공의들을 대상으로 자기 병원 추천 1인, 타 병원 추천 2인을 받아 순위를 매겨 연락을 시도했다. 주로 각 병원의 홍보실을 통해 컨택할 수 있었는데 출연을 거부하는 명의도 있었다. 카메라 기피증이나 인터뷰 거부증을 가진 분들은 어쩔 수 없이 제외했다.

또 하나의 조건이라고 하면 프로그램 제목대로 진정한 '명의'여야만 했다. 단순한 의술 제공자, 질환 치료자가 아니라 연구자임과 동시에 봉사자의 마음을 가진, 성실하며 존경스러운 삶을 사는 의사여야 프로그램의 의의를 완성할 수 있었다. PD들은 가능한 선에서 병원을 들락거리며 닥터를 만나고 환자들을 설득하며 촬영을 이어갔다.

환자의 섭외 또한 만만치 않았다. 누가 아픈 얼굴을 보이고 싶을 것이며, 개인적인 사연을 인터뷰하겠는가? 하지만 궁하

면 통한다고, 담당 의사의 도움을 받아 쉽게 풀릴 때도 있었다.

나는 외과 의사 중심에서 내과(결국은 외과 수술과 연결될 수밖에 없다)를 포함하여 정신과 의사를 섭외하여 다루었다. 처음 수술실에서의 당혹감이 기억에 생생하다. 이미 〈효도우미 0700〉 등의 프로그램을 제작하며 험한 촬영 환경에 익숙해졌다고 했지만, 수술실의 장면은 만만치 않았다. 현장을 목격하는 것도 힘든데 편집실에서 그림을 골라내면서 수술 장면을 수십 번 반복해 보아야 했으니까 말이다. 모 PD는 맡자마자 담당 부장에게 읍소하여 그만두기도 했다.

당시 만났던 많은 의사 가운데 가장 기억에 남는 세 명의 의사에 관해 이야기하고자 한다.

* * *

하루에도 수많은 단어를 말하고 음식물을 잘게 부수어 소화와 영양분의 흡수를 도우며 감정을 드러내는 다양한 표정을 짓도록 하는 것. 우리의 입과 턱과 얼굴 부위가 하는 역할이다. 이러한 입과 턱과 얼굴 부위에 문제가 생기면 어떤 곳을 찾아가야 할까? 우리는 〈먹고 말하고 소통하고 싶다〉(60회) 편에서 구강악안면외과의 권위자 이종호 교수를 소개하기로 했다.

이종호 교수는 치의학 중에서도 미개척 분야였던 구강악안면외과의 길을 20여 년 넘게 걸어왔다. 치과 병원에 속하지만 이름이 생소한 구강악안면외과는 입과 턱, 얼굴에 외과적 치료가 필요한 사람들이 찾는 곳이다. 그래서 이종호 교수는 구강악안면외과를 두고 치과와 외과의 중간 영역이라고 말한다.

동물들에게 치아와 얼굴 뼈 손상은 곧 죽음을 의미한다. 이것은 사람들에게도 마찬가지다. 치의학의 발전으로 지금은 달라졌다. 이종호 교수와 같은 의사들의 노력이 있었기 때문이다. 환자들을 위해 성심성의껏 환자를 돌보는 이종호 교수는 최고 13시간에 걸친 대수술을 비롯하여 두세 시간의 작은 수술까지 주당 20여 건의 수술을 해내는 바쁜 일정으로 지낸다. 환자들의 진료는 그의 일과 중 최우선이다. 집과 병원을 오가는 일이 전부라는 이 교수에게 개인적인 시간이란 없었다.

17살부터 섬유이형성증을 앓아 온 조은회 씨. 얼굴에 자라는 종양 때문에 11번의 수술을 받아왔지만, 또다시 얼굴의 절반 이상을 종양이 뒤덮었다. 그녀는 시력이 나빠졌고 숨쉬기도 힘겹다. 조은회 씨는 종양 제거 수술 뿐만 아니라 수술 이후 손상된 얼굴을 복원하기 위한 수술도 필요했다. 그녀는 다시 한번 자신감을 갖고 미소 지을 수 있을까? 치료를 위해 이종호 교수가 나섰다.

이 다큐멘터리는 두 달 하고도 일주일에 걸쳐 촬영되었다. 다른 편에 비해 장기간 촬영을 한 이유는 치과 수술이 한 번에 끝나지 않고 두 번, 세 번씩 이어졌기 때문이다. 첫 수술은 종양 제거 수술이고 두 번째 수술은 복원 수술이었다. 수술 장면이 많고 피도 자주 비치기 때문에 시청자들의 충격을 고려해 해당 장면은 모노톤으로 처리했다.

프로그램의 주인공이었던 조은희 환자는 수술 후 '세상은 아직 살 만하다'고 말했다. 아직 치료가 끝난 것이 아니지만 그녀는 이종호 교수를 만나 희망을 가지게 되었다. 믿고 의지할 사람이 생긴다는 것은 인생에서 축복이다.

이종호 교수는 병원 측과 상의하여 모든 비용을 무료로 지원해주었다. 자기 일처럼 나서서 수술 비용을 부담해 줄 후원자를 찾고 환자를 자신의 가족처럼 생각하는 이들이 과연 얼마나 될까? 마음까지 치료해 주어야 참된 명의라며 쑥스럽게 웃는 이종호 교수의 미소에서 그야말로 참다운 명의라는 생각을 했다.

* * *

촬영을 마치고도 찾아와 검증해 주는 〈명의〉 출연진

운동의 중요성은 누구나 알고 있다. 하지만 잘 알면서도 병원을 가게 되어서야 하게 되는 경우도 있다. 우리 몸은 신체 활동에 따라 반응하고, 적응하며 일관성을 유지한다. 서구식 식생활과 기계화 문명에 길들여진 현대인에게는 심각한 운동 부족증이 있다. 급속도로 진행되고 있는 고령화 사회에서 운동 부족은 사회를 병들게 하며 여러 문제를 낳는다. 우리 팀은 〈스포츠의학 전문의 진영수 교수〉 편을 통해 '내 몸에 맞는' 운동 처방 시대를 열어 각종 질병을 치료하는 진영수 교수에 대해 담기로 했다..

1995년 '대퇴골 골다공증' 판정을 받은 민영기 씨는 1984년에 난소적출수술을 받았다. 그녀는 사실 어릴 때부터 몸이 약했다. 그러나 종합 검진 이후 정확하게 알게 된 자신의 몸 상태에 충격을 받았다. 그때부터 그녀는 진영수 교수의 처방을 받아 10년간 꾸준하게 운동을 해 왔다. 그동안 그녀의 몸은 과연 어떻게 변했을까? 신체 나이를 측정한 결과 62세인 그녀는 실제보다 3살이 젊게 나왔고 골밀도 또한 전에 비해 훨씬 높아졌다.

진영수 교수는 이 땅에 스포츠의학을 뿌리내린 장본인이다. '알약이 병을 고치는 게 아니다. 자신의 모든 습관, 행위에 따라 병이 치료될 수 있다'고 진영수 교수는 말한다. 운동은 생활일 수밖에 없고, 부모님께 헬스클럽 회원권을 끊어드리는 자식이 최고의 효자라는 것이다(물론 함께 운동하는 것이 더 좋겠지만). 그를 통해 운동의 중요성을 새삼 실감할 수 있었다.

제작 당시는 2008년 베이징 올림픽 직후라 그간 보통 5개 안팎으로 붙던 광고가 9개나 붙었다. 모두의 주목을 받고 있었다. 하지만 과정은 순탄치 못했던 기억이 있다.

예를 들어, NLE 편집을 마치고 작가가 원고를 쓰는데 일주일이 흘러도 초고라고 볼 수 없는 수준이었다. 작가의 잘못이 아니라 의학적인 이야기를 다루다 보니 생소해서 힘들 수밖에 없었기 때문이다. 출연자인 진 교수와 운동처방사인 송 선생 등 관련자가 모두 붙어 협업으로 원고를 집단 창작함과 동시에 감수를 맡았다.

원고를 완성하자 이번에는 더빙 단계에서 문제가 발생했다. 그해는 무척 더웠다. 날이 더워 휴가철인 탓인지 성우 섭외부터 더빙실 대여에 이르기까지 제대로 진행되는 것이 하나도 없었다. 출연 교수가 더빙실까지 온 것도 처음이었고, 세 시간이 걸린 더빙은 처음이었다. 당시 우리는 더빙실을 구하지 못

해서 종국에는 제작센터 2부조[12]를 빌리기로 했었다.

복잡하고 다급했던 사정을 뒤로하고 방송은 잘 나갔다. 진 교수는 긴박한 순간에 큰 도움을 주었다. 그는 특별한 부문을 담당한 의사이기도 하지만 높은 식견으로 무엇을 질문하여도 막힘이 없어 다방면에서 뛰어난 의사로 기억한다.

* * *

〈명의〉는 제작하면 할수록 감동의 폭이 너무나도 컸다. 수술실과 진료실에서 온갖 환자들을 마주하며 스스로에 엄격하게, 환우에게는 최선을 다하는 모습에서 절로 존경심이 우러나왔다. 병원 밖에서 보는 그들의 활동은 어떠한가. 수많은 봉사 현장은 물론 외로이 연구실에서 연구에 몰두하는 것을 보면 왜 그들이 명의에 올랐는지를 실감하게 된다. 감동이 샘솟는 와중, 한 가지 중요한 지점을 놓쳤다는 생각을 했다. 명의는 산 사람에게만 필요한 존재가 아니라는 것이다.

우리 팀은 죽은 이의 사인을 밝혀주는 법의학자를 조명하기로 했다. 우리가 섭외한 〈죽음의 진실을 밝히는 마지막 손길〉의 주인공은 국과수 중부분원의 정낙은 원장이었다. 그는 대

12 EBS의 우면동제작센터 스튜디오로, 녹음실 활용도 가능하다.

형 사고 현장에서 뛰어난 활약을 보이며 국내 신원 확인 분야의 체계를 확립하였다. 1995년 국과수 법의관 활동 이후 김해 항공기 추락 사고(2002), 대구 지하철 참사(2003), 동남아 쓰나미(2004), 캄보디아 항공기 추락 사고(2007), 이천 냉동창고 화재(2008) 등 대형 재난 현장에 함께했다. 정낙은 원장은 '법의학은 죽은 사람을 다루지만, 산 사람을 위한 학문이기도 합니다. 죽은 한 사람의 곁에 있던 수많은 사람 때문이지요.'라고 말한다.

명의 프로그램 중에 이토록 치열한 삶을 다룬 적은 없었다. 시신을 부검하는 것부터 경산의 코발트 광산으로, 경북 김천으로, 또 의정부로 출장을 다녔다. 제작진도 부지런히 따라다녀야 했다. 이렇게 광범위로 활동하는 일은 아무나 할 수 있는 것이 아니었다. 법의관은 부검만 하는 해부학 전문의가 아닌 것이, 3차원 영상을 만들어 과학 수사를 진두지휘하는 과학자이기도 하며 필요에 따라서 현장 수사를 하여 사건을 재구성하는 수사반장이기도 하다. 해당 편 7개의 3D 애니메이션 중 3개 또한 국과수에서 제공한 영상이다. 경산 코발트 광산, 인체 뼈 구조, 가든5 저격 현장 애니메이션 모두 정 원장의 노력으로 만들어 낸 집념의 결과물이었다. 이 영상이 들어감으로써 시청자들의 이해와 프로그램의 완성도를 높일 수 있었다.

〈죽음의 진실을 밝히는 마지막 손길〉 편은 러닝타임이 무려

50분 50초다. 길이만큼이나 많은 내용이 담겨 있고 감동의 여운도 길다. 정 원장 같은 명의가 있어서 유가족들은 위로를 받을 수 있고 이 사회가 조금 더 공정한 삶으로 이루어진 더 나은 세상이 될 수 있던 게 아닌가 싶다. 그를 통해 〈명의〉의 영역을 확장하였다는 보람도 있지만, 음지에서 일하는 그들의 활약상을 소개했다는 성취감이 컸다.

프로그램에는 늘 변화가 있어야 한다. 우리 팀도 변화를 꾀하고자 알려지지 않은 전문적인 과를 소개하기도 하고, 사례를 환자에서 연구 위주로 바꾸기도 했다. 또 실현하지는 못했지만 한방 의학을 다루어 보려고도 했다.

많은 것이 바뀌어도 명의들의 마음은 변하지 않는 것을 목격할 수 있었다. 명의는 서울에만 있는 것이 아니고 시골구석에도 있었는데 그들이 묵묵히 환자들을 진료하는 모습은 쉽게 잊을 수 없는 따뜻함 그 자체였다.

대한민국 대표 메디컬 다큐 〈명의〉는 현재까지 계속 방영되고 있다. 앞으로도 우리의 몸과 마음이 건강하기를 기원하며 희망과 정보를 전달하는 프로그램으로 시청자들과 함께할 것이다.

4장

역사
속으로

역사 다큐멘터리는 교육적으로나 교양적으로나 꼭 필요한 장르다. 역사 다큐멘터리가 꼭 애국심을 고취하기 위해 만들어지는 것은 아니지만, 기본적으로 나라와 선조들을 다루기 때문에 역사 속의 교훈을 배우게 된다. 역사는 반복된다는 교훈도 있지 않은가? 일어난 사실을 통해 냉철한 통찰력을 갖게 해주는 것 역시 역사의 힘이며, 이를 아는 다큐멘터리는 교육 효과가 크다.

또 역사 다큐멘터리는 객관적인 자료를 토대로 만들어지니, 상대를 납득 시킬 수 있다. 꼬인 실을 풀기 위해서 문제점을 짚고 올바른 시각으로 사실을 전달하는 수단이기 때문이다. 수많은 토론과 시위보다 잘 만들어진 한 편의 다큐멘터리가 사람을 설득하는 데 더 큰 효과를 가진다고도 볼 수 있겠다. 이와

같은 근거로 역사 다큐멘터리는 꾸준히 만들어져야 한다.

역사 다큐멘터리 제작에서 가장 중요한 점은 역시 왜곡이 없어야 한다는 것이다. 어느 다큐멘터리에 진실성이 중요하지 않겠느냐만, 자료가 미비하거나 일방적인 시각의 내용만을 소개할 경우 의도치 않게 왜곡될 소지가 있다. 서로 간 다른 의견이 있을 수 있기에 철저한 자료조사와 객관적인 시각이 필요하다. 자신들의 의도에 꿰어 맞춘 역사 다큐멘터리는 객관성, 즉 존재 자체를 잃은 것이나 마찬가지고, 공감도 얻을 수 없다.

다큐멘터리를 자신들의 선전 도구화하면 그것은 이미 올바른 역사 다큐멘터리가 아니다. 따라서 역사 다큐를 만들 때는 폭넓은 다양한 전문가를 만나 자문을 구해야 한다. 역사 자료만큼은 허구의 자료를 감식할 수 있는 안목이 필요하다. 또한 진실을 밝혀주는 결정적인 자료를 확보하는 것은 거듭 강조해도 지나치지 않을 만큼 중요하다. 그렇게 하지 않으면 좋은 다큐멘터리가 나올 수 없다. 잘못된 다큐 한 편이 사회에 미치는 파장은 크다.

독도 수호신,
안용복

　정광태의 노래 〈독도는 우리 땅〉을 모르는 우리나라 사람은 없을 것이다. '그 누가 아무리 자기네 땅이라 우겨도 독도는 우리 땅, 우리 땅!' 이 노래를 부른 정광태 가수는 일본 입국비자 신청까지 거부되었다고 한다.

　일본이 독도를 자국 영토라고 주장하는 것은 일제의 대한제국 침탈 직후인 1905년에 독도를 다케시마로 부르며 자국의 시마네현에 귀속시키면서부터다. 급기야 일본 정부는 2008년 7월 14일 일본 학습 지도 요령 해설서에 독도는 일본 땅이라고 명시하기로 했다. 독도영유권 주장을 시작하며 검은 속셈을 드러낸 것이다. 남의 땅을 제 땅이라고 하는 주장도 고약하지만, 역사에 대한 뉘우침이 없는 작태에 할 말을 잃었다. 그리고 그 분쟁은 2024년 지금까지도 계속되고 있다.

나는 1996년 당시 망발을 일삼는 이들에게 일침을 줄 수 있는 다큐멘터리 한 편을 제작하였다. 40분 품 다큐멘터리 시리즈 〈역사 속으로의 여행〉의 〈독도 수호신 안용복〉 편이었다. EBS에서는 정규 프로그램으로 역사 다큐멘터리를 꾸준히 제작해 왔다. 〈역사 속으로의 여행〉은 각 시대의 역사 속의 인물들이나 역사적 사건을 소개하는 다큐멘터리였고, 주로 역사적 이슈를 다루며 현장을 찾아가 실증적으로 보여줬다. 전문가를 리포터로 섭외하여 촬영했고, 제작진은 두 팀이었다. 격주 제작 시스템으로 돌아갔는데 출장 가랴 편집하랴 바쁠 수밖에 없던 프로젝트다.

삼국유사에 보면 독도는 고대로부터 울릉도와 함께 신라의 영토로 귀속되어왔다. 그러함에도 일본의 어부들은 갖가지 물고기와 해초들이 넉넉한 천연의 어장, 독도와 울릉도에 들어가 무단으로 어업을 자행했다. 조선과 일본 어부들 사이에 충돌이 빈번해지면서 바로 그때, 안용복의 활동이 시작되었다.

안용복은 조선조 숙종 때 동래부에 살던 평범한 어부였다. 그는 동래부에 설치된 일본인 거주지인 왜관을 출입하며 일본어를 배워 일본에 능통했다고 한다. 그의 출생이나

일본 돗토리현에서 촬영

가계에 대해 정확히는 알려져 있지 않고, 숙종실록이나 성호사설 등에 일부 남아 있다.

안용복은 울릉도에서 조업 중 이를 알게 되어, 무능한 조정의 관리를 대신해 관리복을 입고 대규모 사신단을 구성했다. 적군의 진영에 가서 독도가 조선 땅임을 밝히고, 일본 어부들의 조업을 금지토록 담판 지었다. 그의 주장으로 드디어 조선의 영토임을 확인하는 서계(書契)를 받아냈다. 이를 가지고 돌아오던 길에 쓰시마도주(對馬島主)로부터도 재발 금지 약속을 받아내고 귀국한다. 실로 누구도 생각 못 할 대단한 배짱과 우국충정이다.

그런데 문제는 지금부터다. 조선 정부가 안용복에게 '국경을 넘어 이웃 나라와 다투는 단서를 일으켰다'라는 죄목으로 귀양 조치를 한 것이다. 이후 안용복의 행적은 어디에도 나와 있지 않다. 다만 독도 수호신으로 우리에게 남아 있을 뿐이다.

나는 그의 기록을 찾아 일본 시마네현을 찾아갔다. 당시 해변에 '죽도(독도)여 돌아오라!'라는 글귀로 높게 세운 나무비가 세워져 있었다. 현립도서관에는 당시 안용복 일행의 행차를 볼 수 있는 화첩 『죽도고(竹島考)』가 보관되어 있었는데, 요즘의 사

진집과 같은 형태였고, 한국에서는 찾아볼 수 없는 희귀본이었다. 그들의 행차가 묘사된 세필화를 보고 있자니 독도를 끝까지 수호하려 했던 그의 마음이 온전히 전해졌다.

출장 일정이 버겁기도 했지만, 안용복 이야기를 세상에 내보내며 '역사의식이란 이런 것이다' 하는 단 한 가지 교훈이 남기를 바랐다. 우리의 역사와 정체성을 지키고, 옳지 않은 행태라면(그것이 다름 아닌 우리나라에서 일어나는 부정부패일지라도) 굴복하거나 합리화하지 않고 맞서 싸우는 마음. 그런 의식이 안용복의 이야기에서 얻을 수 있는 감동과 배움이 아닐까 생각했다.

일제강점기의
우리 영화

한국영화사에서 1920년대는 일본의 자본 및 기술에 의해 이 땅에 영화 문물이라는 것이 들어와 자리 잡은 때다. 민족 영화가 태동했으며 동시에 탄압을 받았던 시기이기도 하다. 〈아리랑〉이라는 민족 영화의 걸작이 어려운 상황 속에서도 꽃피어났듯이, 당시 일제의 정치적 제약이 여러 분야에서 행해졌는데 영화 분야에서도 마찬가지였다. 일제의 검열이 강화되자 민족 영화 정신을 잇기 위해 1920년대 말, 국내 영화인 중 일부가 상하이로 이동했다.

당시 해외에서 영화를 만든 유일한 한국 영화인 그룹 '상하이파'[13]는 국내 영화인들에 반해 파격적인 소재를 다뤘으며, 보

13 그 대표적 인물은 정기탁, 전창근, 이경손, 정일송, 한창섭 등이다. 〈애국혼〉, 〈화굴강도〉, 〈삼웅탈미〉 등 13편의 영화를 만들었다.

다 다양한 주제 전달이 가능했다. 그렇게 상하이로 가서 만든 첫 영화는 국내에서 만들지 못했던 항일 영화였다. 상하이파 활동은 1930년대 중반 일제의 중국 침략이 확대될 때까지 계속되었다. 일제에 의해 끊겼던 우리 영화의 맥을 이어가 주었을 뿐 아니라 민중 의식을 발휘해 긍지를 높여주었지만 정작 그들의 활동은 국내에 알려지지 않았다. 아직까지도 한국영화 100년사에 공백기로서 존재했다.

상하이파의 활동은 우리의 역사 속에 재조명되어야만 했다. 영화인이자 다큐멘터리스트였던 나는 잊힌 역사를 발굴하고자 하는 사명감으로 두 개의 작품 제작에 힘썼다. 처음 시작은 앞에서 언급한 역사 시리즈 〈역사 속으로의 여행〉의 '나운규' 편이었다. 러닝타임보다 길어져 내용을 일부 삭제해야 했는데 이것이 마중물이 되었다. 아쉬움에 〈일제강점기의 영화〉라는 다큐멘터리 기획안을 썼다. 1996년 EBS 사내 기획안 공모전에 응모하였고, 기쁘게도 당선이 되어 본격적으로 지원받아 제작에 착수할 수 있게 되었다.

故 이영일 평론가는 내게 상하이파 영화인에 대해 처음 알려주신 분이다. 전창근 감독에게서 들은 '내가 왕년에 상해에서 말이야…'라는 이야기가 한중수교 후 중국영화사 책을 입수해 읽어보니 다 맞더란다. 고 이영일 평론가는 나의 다큐멘

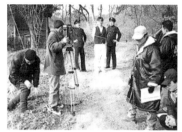

〈한국영화의 개척자 나운규〉 촬영

정기탁 감독의 〈삼웅탈미〉 중에서

터리 제작 계획을 듣더니, 한국영화 역사를 복원해 달라며 진심 어린 당부를 전했다. 그렇게 나는 그가 말한 상하이파의 실체를 발굴해 촬영하고자 중국으로 이동했다.

상하이파의 항일 영화 스틸 사진을 구하며 우여곡절을 겪었다. 먼저 중국전영자료관에서 비용 문제로 일부만 구입할 수 있었는데, 중요성을 파악해 전량을 구입하려다 보니 새로운 문제가 떠올랐다. 허가가 떨어지지 않았고, 납득할 수 없는 비용을 요구해 진행할 수가 없게 된 것이다. 자료 구입의 필요성을 수차례 호소하며 관장에게 다시 요청했

지만 일이 너무도 더디게 진행되었다. 우리 같으면 하루에도 처리될 수 있는 일인데 사진을 확인한다고 하루, 담당 직원이 없다고 하루, 결국 관장에게 보고해 보겠다며 하루… 이런 식으로 시간을 끌어 협상이 풀리지 않았다. 나는 자료관을 연속 3일을 방문하고도 허탕을 치고 귀국할 수밖에 없었다. 하지만 얼마 후, 아무리 생각해도 그만한 가치가 있다고 생각되어 다시 가격 협상에 들어갔다. 해결되지 않고, 불가능한 문제처럼 느껴지던 바로 그때, 기쁘게도 당시 광주국제영화제 프로그래머였던 조복례 교수를 통하여 40% 할인된 가격을 얻어낼 수 있었다. 나중에 보니 할인이 적용된 금액이 원래 의논했던 금액과 상이하기도 했고, 송금 절차와 구입한 사진 수령 과정이 너무도 버거워 따로 도움을 받아야 했지만, 수년에 걸쳐 마침내 모두 구할 수 있던 것이다.

(스틸 전량은 추후 한국영상자료원에 기증되었다)

중국의 원로여배우인 진이 여사를 만나 인터뷰했던 날도 선명히 기억난다. 한국인으로 1920년대 중국영화계의 황제로 불린 김염 배우의 미망인인 그녀는, 상하이파 한국 영화인을 기억하며 〈상해여 잘 있거라〉 노래도 들려주었다. 한국인이 가진 아픔과 강인한 민족정신에 대해 증언해 주던 차분하면서도 총명한 눈빛… 상해영화박물관에서 당시 잡지며 신문 자료를 찾

아보는 등 수많은 자료 수집과 촬영을 마치고 한국에 돌아갔다. 편집에 많은 시간을 쏟았지만, 상하이파의 마음에는 미치지 않는 노력이라고 겸손히 생각하며 뜻을 전하는 데 중심을 두었다.

〈일제강점기의 영화〉는 1997년 광복절에 방송되었다. 본 다큐멘터리는 일제강점기 전반의 영화를 소개하며, 특히 정기탁을 중심으로 상하이로 간 한국 영화인들의 활동과 영화 태동기부터 1930년대와 1940년대 당시의 영화제작 환경, 또 그들이 제작한 영화들을 분석했다. 우리 제작진은 희귀 자료 등을 통해 우리 영화사에서 당시 일본은 어떻게 존재했으며, 또 어떤 영향을 미쳤는지, 그리고 오늘 우리는 우리 영화사를 어떻게 기술하고 있는지를 살피며 그 의의를 남기고자 했다.

영화사와 일제강점기의 아픈 역사는 내가 꼭 전해야만 하는 이야기처럼 느껴졌다. 그 어려움 속에서도 예술혼과 민족정신을 불태운 상하이파 영화인들에게 지금도 경의를 표한다.

돌아오지 못하는 사람들
270일 간의 기록

엄청난 소재를 마주했다. 초기 한인들의 이민사인 〈돌아오지 못하는 사람들〉을 기획하게 된 것이다. 2004년 당시 세계 각국에 나가 있는 이민자의 수가 670만 명으로 추산되었는데, 이는 한국 방송 사상 최초로 다루는 이야기였다. 일제강점기의 강제 이주 한인의 규모에 대해서는 아직 확실한 연구가 일어나지 않고 있었기에 그야말로 무에서 유를 창조하는 수준의 고난도 연출 프로젝트였다. 당시에 해외로 이주한 징용자, 징병자, 위안부 등 500만여 명의 한인과 그들의 귀환사는 그때까지도 그 정확한 인원수가 밝혀지지 않았으며, 따라서 총론적으로 다루어진 적이 없는 소재였다. 이 프로젝트는 당시 고석만 사장의 제안이었고 나는 작가와 함께 연구교수들을 찾아다녔다. 평소에 이 주제에 대해 관심을 갖고 있었던 터라, 우리가

꼭 다루어야 할 이야기였음을 통감했다.

　우리의 이민사는 일제강점기 국가총동원법을 실시한 1938
년에 시작되었다. 제국주의 치하 전쟁 속에서 한국인들이 군속
노무자로, 또 노리개로, 광산과 공장, 댐 공사장에 노예로 끌려
갔다. 질곡의 삶을 살 수밖에 없었던 이주 한민족. 온갖 박해를
견디며 그들은 타향을 고향 삼아 세계로 퍼져 나갔다. 약 500
만 명으로 추정되는 그들은 어디로 갔으며 어떻게 희생되었고
어떻게 살아 돌아왔는가? 그리고 돌아오지 못한 200만여 명은
어떤 사연을 품고 있는가? 당시 광복 60년이었는데 이들에게
고향은 어떤 기억으로 남아 있을지를 생각하며 프로젝트에 돌
입했다.

　미지의 이야기지만 영상 기록물에 담아 모두가 볼 수 있게
하는 이 프로젝트가 서서히 구체화 되었다. 작가 입장에서는
수많은 자료를 읽고 기획안을 작성해야 하는 쉽지 않은 과정
이 기다리고 있었다. 동반해서 교수들을 찾아다니던 첫 작가는
일찌감치 포기하고 그만두었다. 나는 다른 작가들과 작업하여
두꺼운 기획안을 썼다. 그리고 해당 기획안은 방송문화진흥회
의 기획안 공모에서 수상하여 3부작 제작비로 1억 5000만 원
이라는 거액을 지원받았다.

　2003년에는 자료 조사한 파일을 들고 교수들에게 자문을

구하러 다녔다. 그를 토대로 작가들과 회의를 거듭하며 기획안을 수정했고 곧 있을 해외 촬영을 준비하였다. 인도네시아, 싱가포르, 미국 하와이, 대만, 일본, 중국, 러시아 등 270일간의 해외 출장은 너무도 고단했지만, 완성 후 세상에 알릴 때의 성취감을 위해 견디고 또 견뎠다. 그만큼 힘든 제작 과정이었다고 할 수 있다.

그렇게 제작된 〈돌아오지 못하는 사람들〉은 EBS 광복절특집으로 기획되어 추석특집까지 160분간 3부작으로 방송되었다. 이 글에는 2004년 한 해의 기록이 다 담겨있다. 2004년은 광복 60년, 분단 60년, 한일협정 40년을 맞는 뜻깊은 해였다. 그해 3월부터 7월까지 8개국 취재와 촬영을 거쳤는데, 첫 구성안에서부터 마지막 방송 원고까지, 그리고 촬영하며 이동 중에 틈틈이 메모한 촬영 후기까지 모두 모아보니 꽤 두툼한 분량이 되었다. 이 책에 그 대장정의 개인 일지 중 일부를 수록한다.

▶ 한국

2003년 12월 24일

크리스마스 이브. 인터넷에서 검색한 기사를 들고 국민대학교 역사학과 장석홍 교수를 만났다. 일제강점기 해외로 나간 한인들에 관련해 첫 연구가 시작되어 귀환문제 관련 세미나가 열렸다는 기사이다. 500만이 해외로 나갔고 그중 귀환자는 250만이란다. 믿기지 않는 숫자이다.

2004년 1월 11일

전 작가와 장 교수를 찾아 각종 자료와 책을 받았다. 국민대 한국학연구소 해외한인귀환사연구팀 일 년의 성과물들이다.

1월 25일

초고 구성안이 나왔다. 그야말로 틀만 잡았다. 가제를 광복절특집 〈일제강점기 돌아오지 못하는 사람들〉로 잡았다. 일본의 교과서는 가해자로서 책임 회피에 급급해 강제연행을 왜곡하고 중국은 지도자의 생각에 따라 역사관이 변한다. 따라서 우리 입장에서는 동아시아 3국 전체의 역사관을 바로 짚어야 왜곡을 피할 수 있다.

2월 19일

한국정신문화연구원 정혜경 박사의 검토의견을 받았다. 각 방송사가 일

찍이 기획하였고 혹은 촬영까지 했다가 연구 미비로 중단되었던 아이템
이란다.

40여 일의 산고 끝에 50분 3부작의 구성안을 만들어 장 교수를 만났다.
오후 2시부터 7시까지의 토론을 겸한 마라톤 회의. 구성안은 지적 거리
가 많았고 읽어야 할 책, 논문은 아직도 산재해 있다. 작가의 얼굴이 심상
치 않더니 급기야 이쯤에서 손을 떼고 싶단다. 끝인 줄 알았더니 이제 시
작이라네.

새로 일하기로 한 전진환 작가와 수정 구성안을 갖고 장 교수를 만났다.

〈돌아오지 않는 사람들〉의 첫 촬영 날이다. 국민대 사학과에서 장석홍 교
수와 중국의 한족 유학생 손염홍 양의 도움을 받아 중국의 당안관 입수
자료를 찍었다. 이 자료들은 베이징 당안관의 한국인 관련 자료인데 일제
강점기 이후 중국에 있었던 한국인에 관련된 기록이다. 오늘 촬영 중 가
장 인상적인 자료는 한인 동지 대표인 조득환과 박수기가 기성 한인 단
체에 보내는 귀국 독촉 결의문이다. 얼마나 귀국을 갈망하는지를 보여주
는 장문의 편지이다.

3월 23일

국내 출장을 떠났다. 독립기념관에서 연구원 김도형 박사의 안내로 일제 강점기 당시의 문서, 사진 등의 자료들을 촬영했다. 신용하 교수를 만나 즉석 인터뷰를 했다. 우리들의 망각과 스스로에 대한 따끔한 경고의 일성이기도 하다.

조선총독부는 항복 직전 강제 연행 및 모든 정책에 관련된 문서를 몇 날 며칠을 두고 소각했다고 한다. 예하 면사무소에 이르기까지 문서를 모두 소각했다고 하지만 하늘을 손으로 가릴 수는 없는 법. 당시 군산중학교 학생의 학적부를 보니 거기에 강제 동원 된 시간이 언제부터 언제까지였는지 고스란히 남아 있었다.

3월 24일

어제에 이어 계속 자료를 촬영했다. 촬영이 끝날 즈음 김도형 박사가 웬 노인을 대동하고 왔다. 남태평양 라바울 섬에 징병 되어 갔던 분인데 본인도 처음 만나는 라바울 출신의 군인이란다. 노인과 함께 그의 집이 있는 아산으로 와 인터뷰했다. 당시 사진도 촬영하였다.

3월 25일

정부자료보존소에서 일제 당시의 지적원도 등을 촬영했다. 한반도를 강점한 일제가 토지를 신고하게 해 미신고 토지를 강제 수탈한 토지대장이다. 일제가 패전 직전에 행한 증거 말살에서 남아 있는 기록들이다.

국민대에서 귀환문제 세미나가 열렸다. 주제는 해방 후 중국지역 한인의 귀환문제 연구이다.

한국외대에 방문 교수로 와있는 김게르만 교수에게서 러시아 한인 이주사를 인터뷰했다. 오후에 해방 후 월남 피난민 수용소인 인천 송현동의 대주중공업 근처에서 시베리아에 끌려갔던 강제징병자들의 모임인 '시베리아 삭풍회' 이병주 회장을 인터뷰했다.

처음 국민대 고갯길을 올라가 귀환사연구팀의 장석흥 교수를 만나던 날부터 시작된 이 긴 여정은 다큐멘터리를 제작하는 270일간 내내 계속되었다. 나의 오랜 글 친구 전진환 작가가 참여하며 힘이 돼주었다. 처음 수십 권 분량의 자료를 건네받아 정리 축약하여 초고를 쓴 이후 계속해서 보완작업이 이루어졌다. 그 사이에 초고를 맡아 고생했던 초기 작가가 떠난 뒤 수 많은 작가가 프로그램을 지나갔다. 그 와중에 AD마저 바뀌어 이 프로그램이 제목 '돌아오지 못하는 사람들'과 연관이라도 있나 생각이 들 정도였다. 그사이 자문을 해 주신 국민대 교수님들과 정신문화연구원의 정혜경 박사, 서울시립대의

이연식 강사의 도움도 컸다.

지리한 강행군 속에 촬영이 진행되었다. 80일 동안 150시간의 테이프를 사용한 뒤에야 촬영이 끝이 났다. 출장이 연일 지속되면서 끊었던 술의 유혹이 엄습했지만, 긴장을 늦추지 않고 편집에 매달려 여유 있게 일을 마무리할 수 있었다. 추석 연휴에 방영된 다큐를 보고 다양한 피드백이 들어왔다. 방송을 보시고 우시며 전화했던 할머니, 16:9 화면에 무성으로 보니까 작품이더라는 친구 한화백의 칭찬, 다양한 보도와 그를 통해 연락을 주신 많은 분의 격려도 있었지만 내게는 만족스럽지만은 않은 프로그램이었다. 굴곡이 많았기 때문일까?

그간 관심을 가지고 나를 인도해 준 국내의 연구진은 물론, 멀리 해외에서까지 메일로 소통하며 제작에 도움을 주신 연구자들께 다시 한번 진심으로 감사의 인사를 드린다. 그분들의 열정이 아니었다면 이 프로그램은 아직 미완으로 남았을 것이다. 역사 다큐는 사실 자료로써, 허구에서 벗어나는 과거의 증명이기 때문이다. 열악한 상황과 60년간의 세월의 무게 속에 변해버린 현장에서 몸을 아끼지 않으신 현지의 연구진 및 코디 등 모든 분께 다시 한번 깊은 감사를 진심으로 드린다.

▶ 인도네시아

오후 4시 촬영팀의 강한숲, 김범석, 경성대의 김인호 교수와 함께 자카르타 취재를 떠났다. 서울에서 출발해 자카르타 도착까지 6시간 40분 소요되었다. 수카르노 하타 국제공항에 도착. 우리나라에서 태평양전쟁 시기 인도네시아에 대해 연구했거나 답사를 다녀온 연구자는 공식적으로 아직 없다. 우리는 일본의 우즈미 아야코 교수가 20여 년 전에 쓴 답사기 '적도에 지다— 적도하의 조선인 반란'과 '일제의 한국인 B·C급 전범'에 의존해 촬영을 떠났다. 김인호 교수는 우즈미의 책을 번역하고 있는 역사학과 교수이며 그 역시 태평양전쟁사 연구가이다.

촬영 시작 전 우리는 먼저 정부 외무부로 가 촬영 허가증을 받았다. 허가증이 있으니 마음 놓고 모나스 광장 독립기념탑을 촬영했다. 현재의 대통령궁은 태평양전쟁 당시 일본군 제16군 사령부 터였다. 자바주둔군 총본부로 사령관은 이마무라 히도시(今村均) 중장이었다. 1942년 3월 8일 연합군 항복 후 포로 8만여 명(반둥 3만 명)의 감시원으로 한국인 400명이 반둥에 투입됐다. 자바 전체에는 1400명이 투입됐다. 모나스 광장 (monument nasional) 독립기념탑을 촬영 후 딴중브리옥 항구로 이동했다. 1942년 8월 17일 부산을 출발한 포로감시원 1400명의 상륙처이다. 찌삐낭 형무소는 BC급 전범 61명이 1947년 11월부터 1950년까지 2년여 동안 수감되었던 곳이다. 그들은 1950년 도쿄 스가모 형무소로 이송되었다.

자카르타를 출발해 반둥으로 가는 길. 장대 같은 스콜이 적도에 쏟아져 내린다. 오늘 첫 촬영지는 치마이 포로수용소이다. 현재도 군 감옥소로 사용되고 있는 1887년에 지어진 네덜란드식 건물로 자카르타 포로수용소 반둘분소 치마이 분견소(분소 및 수용소)였다. 촬영 제지를 당했다. 가뜩이나 이동이 힘든데 어렵게 도착하여 촬영을 제지당한 것이다. 외무부의 촬영 허가증은 무용지물이었고 그들은 군 총사령관의 허가증이 아니면 촬영할 수 없다고 못을 박았다. 아쉬운 마음에 멀리서 망원렌즈로 당겨 찍다가 결국 붙잡혔고 실강이 끝에 철수할 수밖에 없었다. 두 번째 촬영 장소인 가룻 독립영웅묘지공원은 이름에 비해 초라한 묘지이다. 포로감시원 양칠성과 조선인으로 추정되는 아오이 마시로, 하세가와 가츠오가 나란히 묻혀 있다. 그들은 1945년 10월경, 인도네시아의 게릴라로 변신해 1946년 6월 반둥에서 활동했는데 1947년 10월 갈준산에 입산해 투쟁하다가 1948년 11월 네덜란드군에게 체포되어 사형당했다. 일제에 의해 끌려 온 포로감시원이 한국으로의 귀국을 거부하고 일본군 패잔병과 함께 연합군에 대항해 인도네시아 독립을 위해 싸우다가 인도네시아 독립의 영웅이 된 아이러니한 케이스이다. 1967년 네덜란드군 사령부에서 현 위치로 이장되었다.

인도네시아 최대의 요새인 반둥 요새, 다고 지역을 촬영했다. 네덜란드군 전방총지휘소 겸 요새였다. 네덜란드군이 1942년 3월 7일 경 사카구치부대에 무저항으로 항복했던 곳이고, 전방 총지휘본부 및 반둥 내 네덜란드군 주둔지는(치마이 포함) 모두 포로수용소로 변했다. 포로들에게 가장 인간적

대접을 해준 곳이기도 하다는데(3만 명 수용) 악질 감시원으로 불리운 카사야마(한국명: 이의길)가 여기에서 근무하다가 안본 섬 포로 학대 사건으로 결국 사형된다. 1944년 억류소가 된 후 약 400여 명의 조선인 포로감시원이 있었다. 인공굴로 연결된 어마어마한 요새는 포로들로 가득 찼을 것이다. 그리고 그곳은 포로감시원들조차 탈출은 엄두도 못 낼 정글에 갇혀있었다.

오후에는 브랑묘지의 후용(한국명: 허영) 묘를 찍었다. 수많은 묘 사이에서 그의 묘를 찾기에 난감해하고 있는데 사진을 본 청소년들이 따라오라고 해 갔더니 거짓말처럼 그곳에 묘가 있었다. 후용은 조선인으로 태어나 일본인의 이름으로 살다가 인도네시아에 정착해 인도네시아 영화의 아버지가 된 기묘한 인생역전의 인물로 이곳 묘지 한 켠에 반세기 전에 묻혔다. 후용의 본적은 함남인데 일본군 선전대원으로 와 종전 후 귀국을 하지 않고 인도네시아 영화 산업의 초석을 놓았다. 친일 한인의 또 다른 말로를 보여주는 한 사례라고나 할까. 인도네시아 청소년들은 외국인에게 무척 친절하다. 10명 이상이 모여 있다가 외국인들만 보면 환호하는데 이런 친절에 대한 대가를 반드시 돈으로만 해결된다.

4월 10일

우리는 호텔을 일찍 나서서 인도네시아 국내선 스마랑행 비행기를 탔다. 스마랑에 도착해 버스를 타고 스모우노 교육대로 이동했다. 바깥에는 녹색의 자연 풍경이 펼쳐졌고, 때 묻지 않은 울창함이 습기 머금은 공기를 뿜어내 뺨에 스쳤다. 도착하여 첫눈에 띤 것은 경비 초소였다. 한가로운 군인들도 곳곳에 보였다. 이곳은 세 명의 한인이 고려청년독립당을 결성하기로 계획하고 총기를 탈취한 항일 의거의 시발점으로 알려져 있었다. 역사적인 당시의 숨결이 느껴져 그 모습을 담을 수 있다는 것 자체만으

로 가슴이 부풀었지만 신중하게 임해야 했다. 인도네시아는 중국만큼이나 촬영이 여의치 않은 곳이었다. 우리는 예의 시행착오를 반복하지 않기 위해 목표 답사를 마치고, 멀리서 다른 곳의 풍경부터 담아냈다. 이 지역은 이후 촬영도 별 무리 없이 순조로웠다.

암바라와 성당을 스케치한 후 신부님의 도움으로 마을 원로 뻬가림과 위나르디 씨와 함께 인터뷰를 진행할 수 있었다. 그들은 이렇게 말했다. "일본인과 한국인은 서로 이해하지 못했다. 일본인이 한국인에게 좋지 않은 감정이 많았다. 이곳에 한국인은 얼마 없었지만 서로 싸웠다. 나는 너무 어려서 몰랐고 부모님한테 들은 얘기다." 세 명의 한인들이 일본군과 싸웠다는 증언이다. 당시 포로감시원인 민영학 일행 세 명은 브랑마디 고갯길에서 차를 탈취하였고 일본군과 교전 후 자살했다고 한다. 우리가 모르는 각양각색의 사건들이 60여 년 전 이곳에서 있었던 것이다. 다음 날 아침, 일본군 38사단 사령부 촬영을 마치고 위르나디 노인을 한 번 더 찾아가 3인의 한국인에 대한 추가 인터뷰를 하였다.

팔렘방 제2분소에 촬영 차 자카르타로 다시 돌아가려는데 공항으로 가보니 벌써 항공기의 표가 매진되었다. 차를 빌릴까, 긴 기차 이동을 할까 고민하고 있을 때 코디가 우리 스태프의 표를 구해 왔다. 본인 표는 포기한 채였다. 덕분에 가까스로 3시 비행기를 타고 자카르타에 도착할 수 있었다. 인도네시아 서쪽 끝에 있는 팔렘방 제2 분소는 810명의 조선인 기술병이 비행장 건설 노역 포로들의 감시원으로 있었던 곳이다. 다만 자카르타로부터 너무 멀리 떨어져 있어 촬영을 하지 않기로 결정했다. 코디의 희생으로 일정을 당긴 보람은 없었지만 남은 스케줄을 소화하기 위해 싱가포르로 이동하는 수밖에 없었다. 촬영을 마치고 느낀 점은 한국처럼 비약적인 발전을 했던 곳이 아니기에 60여 년 전의 건물들이 그대로 보존되어 있다는 점이다. 긴 세월에도 변화가 없다는 점이 새삼스럽다.

▶ 싱가포르

수카르노 하타 국제공항에서 1시간 20분 걸려 창이 공항에 도착했다. 창
이 형무소는 아직도 형무소로 쓰이고 있다. 그 옆의 기념관에서 자료를
담아 가기로 하고 오후에는 한국인 집단 억류소 터(케인힐 언덕 위)와 일본인
거류지 터를 찍었다. 다음 날 우리는 한인회에 방문 생존자를 찾아갔다.
또 당시 기지인 센토사 섬과 출입국 항구인 클리포드 피어(구 부두)를 촬영
했다. 부두에서 리포터인 김인호 교수 인터뷰 및 항구를 떠나는 귀환 이
미지 씬을 촬영하였다. 크런지 전쟁 기념관을 찍으러 갔으나 기념관은 개
관 예정이어서 묘지만 촬영해 가기로 했다.
싱가포르는 좁은 도시 국가답게 경찰의 손바닥 안에 있는 국가였다. 촬
영을 마치고 가던 중 우리 차 넘버를 조회하여 연락이 온 것이다. 경찰과
만나니 촬영된 장면을 보자고 했다. 그는 별문제가 없을 장면을 큰 문제
가 있는 양 한참을 보더니 모두 지우라고 했다. 코디가 나서서 항변해 보
았지만, 의미 없었다. 1시간 반이나 실랑이를 해도 통하지가 않았고 결
국 촬영 테입 하나를 삭제해야 했다. 싱가포르라서 너무 방심한 탓일까?
다른 나라라면 긴장해서 찍었을 텐데, 하는 아쉬움이 있다.

▶ 미국 하와이

싱가포르 출장에서 돌아와 하와이 출장길에 올랐다. 8시간 걸려 호놀룰루에 도착했다. 서울과는 −17시간 시차가 났다. 9.11 사건 이후라 입국심사가 까다로웠다. 한 시간 넘게 걸려 수속을 마치고 밖으로 나오니 바람이 불어서 서늘하기조차 했다.

하와이에는 한인들이 역 100년 전, 단돈 2만 4000원에 주 6일을 노동했음에도 독립 자금을 내며 살았었다. 이곳 안내자인 하와이대학교 역사학과의 최영호 교수와 만나 이야기를 듣고 바로 촬영을 시작했다. 먼저 그리스도 연합감리교회 외경과 예배 장면, 그리고 한인기독교회와 독립기념관(독립문화원)을 담았다. 독립기념관은 대한인국민회 총회관(1948년~현재)으로 조상의 독립 정신이 깃들어 있는 역사 깊은 곳이다. 을사보호조약 이후 국권 회복과 인권 보호를 위하여 1909년에 조직되어 한국의 준정부 역할을 했으며, 하와이 주정부의 묵시 하에 사법 경찰권을 인정받았다. 독립운동, 시가행진, 이민자들이 타고 온 배, 한인 이민자의 노동과 생활 모습 등 독립기념관에 걸린 여러 기념사진을 모두 촬영해 두었다. 모두 눈을 뗄 수 없는 장면들이었다.

한인기독학원 터를 촬영했다. 이승만이 1918년에 세운 학교로 1920년대 초에 이사했다고 한다. 국민군단본부 자리는 박용만이 병사 학교로 만들어 훈련했던 막사 터다. 포로수용소는 아직 빈터로 남아 있었다. 사탕수

수 농장 마을에는 한국인집 등이 옛 모습대로 세워져 있었다. 모쿨레이야 지역의 한인 마을 터(와이알루아 타운, 코리안 캠프)와 폐허화 된 사탕수수 공장, 호놀룰루 항구(샌드아일랜드 섬)를 촬영하고 최영호 교수와 초창기 이민자 관련 인터뷰를 진행했다. 그리고 하와이대학교 한국학연구소 연구원인 이덕희 교수를 인터뷰하고 자료를 촬영하였다. 오후에는 누오아노 공동묘지로 이동하여 초기 이민자 묘를 촬영 후 최 교수와의 인터뷰가 이어졌다. 주요 내용은 첫 이민자 생활, 전시 체제 하 미국과의 협조 관계 및 독립운동가들과의 관계, 전시상황, 태평양 사령부의 움직임, 각 포로의 귀환 사항 등이다. 자료로 신문기사와 90년 전 잡지 사진을 찍었다. 저녁에는 하와이 한인 동포 원로 간담회에 참여해 촬영하였다. 다음 날에는 하와이 이주민인 이동진 목사와 인터뷰하고 귀국길에 올랐다.

▶ 대만

<div style="background:black">4월 23일</div>

하와이에서 날짜 변경선을 너머 인천공항에 도착하여 코디를 맡은 김승일 교수와 만났다. 바로 환승하여 중정 공항에 도착한 우리는 우선 렌터카를 3일간 빌리기로 하였다. 김 교수가 예약해 놓은 중앙연구원 학술활동중심(숙소)으로 이동하여 짐을 풀었다. 중앙연구원은 한국의 정신문화연구원 같은 연구 기관으로 숙박과 식사가 저렴하게 제공된다.

우리는 국립대만대학교의 도서관을 방문했다. 당시 대만 거주 한인 숫자를 추정할 수 있는 대만총독부 통계서 자료를 촬영했고, 그 외에도 여러 가지 자료와 연구본, 통계서 등을 담았다. 해외에서의 촬영은 시간 및 요일을 따져 사전 섭외 시 체크해야 한다. 토요일은 관공서는 쉬므로 촬영이 가능한 국립대만대학(구 대만제국대 법대)의 도서관을 방문했다. 그곳에서 당시 타이완 거주 한인 숫자를 추정할 수 있는 대만총독부 통계서의 자료를 촬영했다. 당시 한국의 대만 귀향자 수는 소화 2년(1927년)에 144명, 소화 7년(1932년)에 597명이다. 일제는 너무 꼼꼼히 완벽하게 조사를 해놨다. 완벽한 정복을 꿈꾸다가 스스로 함정에 빠져 패망했다. 촬영 후 팔덕로 전자상가에서 태평양전쟁 관련 DVD 3장을 구매했다.

이후 중앙연구원 당안관에서 김승일 교수와 '대만 한인의 이주 특성과 귀환의 문제점'에 대해 인터뷰를 나누었다. 또 한인 교회에서 징용 1세대인 임윤필 옹과 인터뷰를 진행했다. 그는 1945년 1월 8일에 상륙해 아직까지 살고 있는 몇 안 되는 분 중에 한 분이다. 당시 입국 및 한인들 상황에 대해 본인의 이야기만을 기억할 뿐 숫자에 대해선 명확하지가 않았고 재검증해야 할 내용이었지만 충분히 가치가 있는 말씀이었다. 우리는 기룡항으로 이동해 항구를 스케치했다. 그리고 약속된 양인실 할머니와 인터뷰를 하고 한인 남편과 결혼한 일본인 미야키 기쿠 할머니도 인터뷰했다. 그녀는 남편과 사별 후 일본으로 돌아갔으나 적응하지 못하고 돌아와 한인들과 어울려 산다고 한다. 한인 이주자 2세인 노성근 선생의 안내로 당시 한인촌, 한인 학교 터, 한인들이 일했던 수산 시장 등을 촬영 후 타이페이로 돌아왔다.

국사관을 방문해 입관 서류를 작성하고 각서에 서명까지 한 다음 책 대출 신청을 했다. 1일 50장까지만 촬영 가능하다고 했고, 장당 요금도 붙었다. 전부를 담아 가지 못하니 신중하게 선택해 찍어야 했다. 조항 내용, 통계 등 많은 진실이 밝혀지는 순간이었다.

일제는 어획량 확보를 위해 몇천 명의 어부를 이곳으로 강제 동원했다. 일제가 패전 후에도 국민당 정부는 어획량을 계속 확보하기 위해 한인들을 대우해 주다가 후에는 배척했다. 한인들은 착잡한 마음에 기릉 한인회를 조직하고 한인 거리를 조성하여 정착했다. 한인들이 고국에 귀환하지 못하고 남게 된 주된 이유라고 하면 약소국의 비애라고 할 수 있겠다. 예나 지금이나 국제간의 약소국 대우는 엄연히 차별이 존재한다. 차별을 견디며 살아낸 선조들의 강인한 역사가 실감 나면서 새삼 독립된 조국의 소중함이 느껴졌다.

▶ 한국

귀국하여 서울 중계본동에서 안형주 씨(1937년생, 미 공무원 출신 한인)를 만났다. 그는 해방 후 하와이 거주 한인들의 기록영화 '〈무궁화동산(16mm/컬러/40분)〉을'을 찍은 안철영 감독의 아들로 초기이주 자료를 미국 UCLA에 기증해서 만든 '안 컬렉션'의 장본인이다. 우리는 그의 사진 및 자료를 촬영했다. 오후에는 부천역 파출소 앞에서 일제 징용자 오행석 씨를 픽업하여 인천 경로당에서 다른 징용자들과 함께 인터뷰했다.

▶ 일본 오키나와

일본 출장일이다. 저녁 8시 비행기로 출발해 1시간 50분 후 후덥지근한 날씨의 오키나와 나하 공항에 도착했다. 한국인은 태평양전쟁 당시 이곳에 3,800여 명이 있었다고 한다. 그러나 위령탑에는 만 명이 징용되었다고 기록되어 있다. 이렇듯 아직 한인 피해 및 귀환자 연구는 아직 정밀하게 진행된 바가 없다. 1945년 6월 오키나와 전투는 치열했지만 결국 미군에 의해 함락된다. 슈리성 근처 사령부 자리는 초토화되었고 난민수용소는 16군데나 지어졌다.

태평양전쟁을 일으키며 웅지를 드높였던 그들이 패전의 좌절 속에 가졌을 망국민으로서의 심정이 떠오른다. 반면 남의 나라 전쟁에 동원되어 사지를 헤매다 이곳에 포로가 되어 온 한국인들의 심정은 어떠했을까. 일본인들은 그에 관심도 없는 듯 무심하다. 양국 간에 꼭 풀어야 할 숙제이다.

오키나와 평화기념관은 본토인이 아닌 류큐인으로서의 피해 상황과 수난사를 다루며 전쟁 피해자로서의 입장만을 부각한 전시였다. 자료 요청에 담당자는 무슨 핑계를 대고 거절할까 하는 표정이 역력했다. 결국엔 자신들의 입장만을 듣는 인터뷰로 끝이 났다.

구 해군사령부 참호로 이동하여 관리 주임과 인터뷰를 하는데 그가 고개를 떨구며 눈물을 글썽인다. "다시는 그와 같은 일이 없어야 한다."면서 말이다. 나로선 갑작스럽고 예상치 못한 눈물이었다. 역사를 공부하여 사실을 알고 있는 이의 양심 고백이다.

현지에서 섭외한 도야마 사도시 씨는 옛 위안소를 안다고 안내를 했다. 그리고 당시 증언자를 두 분 모셔 왔다. 당시 가게 점원을 했던 노인은 15

명의 한인을 기억하고 있었다. 그들도 일제를 규탄하고 있었다. 그들은 오키나와가 강점에 의해 일제에 귀속되었고 아직도 독립하지 못했다고 토로한다. 그들 역시 한인 위안부의 불행한 역사를 알려 세계 평화에 기여하고자 한다는 말은 너무도 귀중히 들렸다. 미군 상륙지인 감파곶을 찍고 바로 공항으로 이동하여 1시간 40분 비행 후 후쿠오카에 도착했다.

▶ 일본 후쿠오카

5월5일

전후 최대의 귀환항인 하카다항에 도착하여 귀환기념비를 촬영하였다. 한글로 된 안내문까지 있다. 귀환에 감사한다며 기념 식수한 사람들의 이름들도 있다. 오후에 1,237명 규슈 탄광 징용자들의 귀환항인 우스노우라 포구까지 세 시간 걸려 도착했는데, 주민들에게 한인에 대한 기억은 없고 반응도 별로였다. 백엔샵에서 산 일본 군가를 들어보니 일렬로 서서 행진하는 일본군이 눈에 선하다. 사세보 군항의 여객선 터미널에서 배 기다리는 사람들의 모습을 통해 종전 후 타지에서 입국하는 귀환자 모습을 상상했다. 그 속에 징병당한 한인 병사까지 떠오르는 건 어쩔 수 없는 일이었다.

7만여 명이 귀환한 사세보 군항의 여객선 터미널에서 배 기다리는 사람들의 모습을 통해 그 옛날의 귀환자 모습을 상상해 본다. 7만여 명 중에는 군속 귀환자가 많았다. 2시간 반을 소요, 나가사키에 도착하여 우리가 숙박할 '바다의 건강촌'이라는 리조트에서 여장을 풀었다. 1시간을 더 가면 도착하는 노모자키의 하시마 (군함도)라는 섬 앞에 자리했다. 군함도는

한인들이 징용되어 온 지하 탄광이 있는 섬이다. 다음날 나가사키 촬영 일정상의 문제로 바다 너머에 있는 군함도를 멀리서 촬영했다. 궁금하기 짝이 없는 섬이었는데 훗날 영화로 만들어졌다.

나가사키는 외세 문물을 최초로 받아들인 항구다. 미쓰비시 조선소가 아직도 있고, 평화 공원은 원폭 피해자를 기리기 위해 조성되어 있었다. 각국에서 협찬받은 비석들로 채워져 있는데 한국인 추모비는 기념관 옆 한구석에 숨겨진 듯 초라하게 숨어있다. 일제 당시 일본 거주 한인이 2,365,263명이란 글이 쓰여 있었다. 내무성 경무국 발표가 그 근거이다. 우리는 한 시간 배를 타고 아라호를 건너 후쿠오카의 오무타시 미이께로 돌아왔다.

원복선사(엔부꾸지)는 한인 유골이 보관되었다는 절이라 찾아둔 곳이었는데, 주지의 말에 의하면 유골은 15년 전에 환국 되어 지금은 없단다. 아쉬움을 뒤로 하고 민가의 사찰을 돌아다니는데 우리를 본 앞집 할머니가 잠깐 기다리라고 하더니 사진 한 장을 갖고 나왔다. 한인 소녀를 안고 있는 일본 군인의 사진이었다.

개인적인 기념사진이겠지만 당시 시대 상황을 상징적으로 보여준다.

일본군과 아이의 표정이 시선을 끈다. 카메라에 익숙하지 않은 듯 긴장한 소녀는 카메라를 빤히 쳐다보고 있었다. 반면에 남자는 소녀와의 인연을 간직하려는 따스한 표정이다. 구도 때문인지 소녀는 남자의 무릎 위에 앉아있다. 사진 뒷면엔 '소화 17년(1942년) 7월 19일 조선 함경남도 연포, 토리스코(본인 이름), 반도의 아이와 함께'라고 적혀있다. 당시 조선의 상황을 상징적으로 보여주는 사진이다. 그들은 무슨 관계로 이 사진을 찍었을까? 단순히 점령지의 아이와 함께 찍은 사진 같지는 않다. 오누이는 아니지만, 오누이같이 보이는 사진이 더욱 궁금해진다. 이 당시의 사진 포즈는 다 이랬을까? 다시 한번 곱씹어 보았다. "반도의 어린이와 함께…" 다양한 뉘앙스를 풍기는 이 사진의 정체는 무얼까? 상징적인 이미지의 이 사진에선 당시 내선일체의 묘한 감정이 느껴졌다.

내게 사진을 건네준 일본인 아주머니는 자신의 오빠 사진첩에서 발견한 것으로 사진 속 군인이 자신의 오빠는 아니며 아마도 친구이지 않겠느냐고 말했다. 고로 이 사진을 사진 속의 소녀에게 전해 달라는 부탁이었는데, 당시나 지금이나 달리 방법이 있을 리 만무했다. 소녀는 살아있다면 70대 후반의 나이가 되었을 테니까. 사진을 건네주는 할머니는 할 듯 말 듯 뭔가 얘기를 감추는데, 사진의 사연을 진짜 모르고 있는 것인지 그런 척을 하는 것인지 알 수 없었다. 어쨌거나 이번 촬영에 있어서 생각지 못한 소득이었다.

5월 6일

후쿠오카의 민노우라 탄광을 거쳐 재일사학자 김광렬 씨를 만났다. 우리는 그의 안내로 당시 친일파 조선인이 세운 송덕비, 미쓰비시 탄광 사무소 터, 쇼렌지, 야마진자, 아소 시멘트 탄광, 합숙소 터를 촬영했다. 일정

이 빠듯해 점심은 차 속에서 해결했다. 그 이후 미타테 묘지를 찾아 한 켠에 방치된 유골 14구와 위패 36기를 비로소 카메라에 담을 수 있었다. 이 유골들은 왜 지금도 여기에 계속 있어야 하나. 그나마 유실되지 않아 천애고혼이 안된 것을 다행으로 알아야 할까.

김광렬 선생은 1943년도에 우연히 후쿠오카 치쿠호우 지역의 징용한인에 대해 관심을 가진 이후 1969년부터 현재까지 연구, 수집 중이다. 취재진과 동행하는 동안 연신 카메라 셔터를 눌러대며 기록을 남기는데 열정적이다. 78세의 나이를 잊게 하는 모습이다. 취재진의 시간적 조급함을 탓하면서도 최선을 다해 주는 그의 모습에 이번 프로젝트를 성공적으로 이끌어야겠다는 다짐을 한 번 더 하게 되었다.

이후 고쿠라에 도착해 시로야마 공원묘지 내에 있는 영생원, 조금 더 떨어진 야하타 제철소, 오다야마 묘지, 칸다쵸 한인 마을, 시모노세키 관부연락선 부두와 관문해협, 센자키 항구에서 1세대 이주민들과의 인터뷰 및 촬영을 거쳤다. 시모노세키 백화점 롯데리아 앞에서 조선학교 및 외국인 학교 차별 철폐 서명 운동을 벌이는 재일본 조선 청년 동맹 일꾼들의 모습이 보였다. 일본 대학생들까지 동참해 서명을 받고 있는데 반응이 뜨거워 나 또한 눈시울이 붉어지는 듯했다. 우리는 고속철 신간선으로 2시간 반 걸려 오사카에 도착했다.

▶ 일본 오사카, 도쿄

5월 10일

비가 부슬부슬 내리는 가운데 소렌지 위령탑을 촬영했다. 칸사이대학교

인권문제연구실의 양영후 연구원을 인터뷰한 뒤, 츠루하시 코리아타운과 마이즈루항 주변 일대를 촬영하였다. 시가현립대학교 가와가오루 교수와 대담 후 도서관에서 '박경식[14] 기증문고' 열람했다. 도쿄로 이동 후 관동대진재조선인희생자추모비 및 신주쿠 한인거리, 유텐지의 조선인 위패를 촬영했다. 평화기념전시자료관 방문하고 스가모 형무소 터 촬영한 후 사할린귀환재일한국인회 이희팔 회장 인터뷰를 이어갔다. 이희팔 회장은 그때 눈물을 흘렸다. 사할린에 남겨진 4만여 명 동포를 향한 회한의 눈물일진대 아직 그 느낌이 공감되진 않아 민망할 따름이었다. 당사자의 마음을 못 느끼는 나나 이것을 보고 실감하지 못할 모든 이들에게 너무나 많은 시간이 흘러간 과거의 일에 불과했다. 어떻게 해야 모두가 알 수 있을까? 어떻게 해야 올바른 전달이 될까. 그 고민은 일본 촬영 내내 꼬리에 꼬리를 물었다.

5월 14일

도쿄 유텐지(사찰)의 조선인 위패를 촬영하러 갔다. 실상 중요한 위패는 함 속에 채워져 외경만 찍었다. 키는 따로 보관하고 열 수는 없다는 대답이다. 한인 위패를 잠궈 보관한다는 것도 이해가 안 되는데, 공개하지 못할 사연은 뭘까? 시간 끌기일까? 궁금하다.

오키나와 평화기념공원에서 알게 되어 평화기념전시자료관(독립법인이라지만 국가기관이다)을 방문했다. 촬영 불가─ "돌연히 찾아오셔서 안 됩니다."까

14 재일 한인 연구가로 전 일본 조선대 교수. 그의 어마어마한 장서가 시가 현립대에 기증되었다. 한인의 귀환 관련 자료가 이곳에 다 있다 해도 과언이 아니다. '박경식 문고'에는 1300박스의 책 중 20% 정도가 공개되어 만 5000권만이 진열되어 있다.

지는 이해되나 확인 전화까지 걸어와 "아까 만나기 이전에 찍었다는데 그 사진 쓰시면 안 됩니다.", "저작권…"을 운운하며 "안 상에게 전해주십시오."라고 말한다. 왜 이토록 집요하게 나올까? 자료관 설립목적의 의구심을 갖게 한다.

전시물의 내용이나 의도는 '평화'였지만, 두 글자를 '전쟁'으로 바꿔도 될 것 같았다. 여러가지 피해의식과 호전성, 정당성을 교묘히 섞은 듯한 느낌을 받았다. 이 느낌은 내가 한국인이라서 갖는 생각일까? 아니라면 더불어 희생당한 외국인에 대한 문구 정도는 소개되어 있어야 하지 않을까?

오후에 스가모 형무소 터를 찍고 사할린귀환재일한국인회 이희팔 회장을 인터뷰하였다. 울먹이는 그의 모습이 보기 민망했다. 사할린에 남겨진 4만여 동포에 대한 회한의 눈물일 텐데 아직 그 느낌이 공감되진 않은 것이다. 당사자의 마음을 못 느끼는 나나 이것을 보고 실감하지 못할 모든 이들에게는 너무나 많은 시간이 흘러간 과거의 일일 뿐이다. 어떻게 해야 전달이 될까? 큰 과제이다.

밤에는 재일동포 출판인인 김용권 씨를 인터뷰했다. "사람은 자기가 태어난 곳이 고향이에요. 우리 엄마 아직도 일본말 못하고…" 역설적으로 가족사를 웅변했다.

5월15일

야스쿠니 신사로부터 딱딱한 공식적 말투로 전화를 받았다. "촬영 절대 불가". 첨예한 이슈가 되고 있긴 하지만 일본 우익의 본심을 느끼는 순간이다. 미리 공문을 보냈던 야스쿠니 신사에서 딱딱한 말투로 전화를 받았다. 촬영 절대 불가하다는 내용이었다. 일왕의 거처인 황거 앞에서의 인터뷰 및 촬영도 금지되어 다른 곳으로 이동 해야만 했다. 돌발상황에 늘

아쉬운 것은 촬영하는 쪽이다. 이런 문제로 해외 촬영은 쉽지 않은 일이다. 너무나 당연한 이야기이지만 완벽한 섭외, 사전 허가, 확인이 필수적이다. 오후에 재일사학자 강덕상 교수를 인터뷰했다. 날씨가 변덕스럽다. 비가 오락가락 후지산은 먹구름 속에 숨었고, 어느 때는 푸른 하늘이 드높다. 그러다 강풍에 비까지 내린다. 우리 역사의 단면을 상징적으로 보여주는 듯했다.

▶ 일본 삿포로

하네다 공항에서 1시간 40분 만에 홋카이도 삿포로에 도착했다. 인구 170만의 일본 5대 도시이다. 늦게 개발된 연유로 유럽의 신도시처럼 넓고 고풍스럽다. 내일 촬영을 앞두고 만난 사또 쇼진은 나이 60세로 고집스럽게 한평생을 한인 강제연행 특히 북해도 일대 한인 강제 연행에 대해 연구하신 분이다. 본인은 어색해서 말하지만, 한국말도 능숙하다. 각국 자료를 준비하고 일정도 빡빡하게 잡아 브리핑(강의에 가깝다)하는 선생의 열의에 존경심을 느끼게 한다.

그는 아무도 관심을 가지지 않았을 때부터 이곳의 한국인에 대해 연구했다고 한다. 한국으로 찾아가 강원도 인제 산골까지 방문해 징용자들을 만났다니 참으로 존경하지 않을 수 없는 연구자이다. 그 누구보다 많은 연구를 해오신 사또 씨를 만난 건 행운이다. 다음 날 서둘러 출발했다. 사또 씨는 제 일처럼 신이나 일을 한다. 현장을 잘 아는 사또 씨의 안내로 쉽게 촬영을 할 수 있었다.

탄광 징용 한인들의 귀환항구인 오따루 항구와 운하를 촬영했다. 이 운하는 노래로도 소개되었고 영화 〈러브레터〉 촬영지라 관광객으로 북적인다. 그 관광객들 사이에 한국인의 모습을 보았는지 동행하던 김승일 교수가 한마디 툭 던진다. 묻힌 역사를 제대로 알자는 이야기다. 그곳을 지나 산으로 이동해서 만난 사사키 마사이 노인은 "갱 근무로 간신히 밥 먹을 정도"라며 당시의 비인간적인 대우를 증언했다. 한인은 100여 명 (강제연행 60명, 가족 동반자 칸막이 거주 30여 명)으로 막사 7동 중에 1동에는 한인만 거주하고 나머지 동에 분산 거주했다고 증언했다.

아직도 남아 있는 징용자 탄광 내부를 찾아 들어갔다. 겨우 설 수 있는 높이의 망간 탄광은 지금은 폐광된 채로 방치되어 있었다. 호렌지 절에도 죽은 한국인의 명부가 있고 무연고자 탑이 덩그러니 서 있다. 일본의 노인들을 인터뷰했는데 두 분 모두 과거를 미화시켜 왜곡하고 있었다. 면사무소가 보관 중인 자료 조선인 명부를 촬영하러 갔다. 열람은 할 수 있으나 촬영은 불가라고 한다. 이유는 대외비라고 한다.

저녁 늦게 이와미자와시로 이동했다. 고교 교사이며 향토사학자인 스기야마 시로 씨의 집을 방문했다. 그가 애지중지하는 당시 징용 관련 사진 5매를 찍었다. 밤에는 사또 씨의 자료를 보며 연구에 대해 들었다.

5월 18일

스기야마 씨와 동행하여 호쿠조우 갱(北上坑) 조난자 비를 찾아갔다. 인근의 사찰에 뭐가 없을까 하고 방문해 보았다. 만엔지의 이마가와 준쇼우 주지는 보여줄 듯 말 듯 과거장(죽은 이의 명부)을 꺼내어 보여주었다. 한인 이름들을 확인하고 감사히 촬영했다. 역사촌(전쟁 당시 석탄의 역사촌)을 보며 일본인들이 기록을 중요시함을 새삼 느낀다. 유바리(영화제로 알려진 곳)를 지

나갔다. 2시간 이동해 노카난 위령비, 댐 촬영을 하고 우다시나이 시에서
숙박했다.

인근 사찰의 이치조사의 주지 토노히라 요시히코와 함께 강제 징용 한인
들이 일했던 아카비라 역, 아카마 탄광을 촬영했다. 그 외에 한인들과 관
련하여 다카도마리 묘표, 유류강, 고겐지(절), 슈마리나이 묘지, 기도하는
조각상을 촬영 후 삿포로에 다시 돌아가 숙박했다. 다음 날 모이와 희생
자의 비를 유지하는 모임의 호리구치 아키라 회장과 동행하여 고세키 산
채석장, 육군북부군사령부 방공지휘소를 촬영 후 도이 하루오 씨와 인터
뷰를 했다. 25연대 수용소 터 촬영 후 14시에 삿포로를 출발해 인천공항
에 17시에 도착했다.

　일본 촬영은 길고도 길었다. 평소에 좋아하는 음식을 물으
면 대답이 일정치 않았는데 일본에 와서 내가 김치찌개를 진
짜 좋아한다는 사실을 알게 되었다. 무엇보다도 한인들이 겪었
던 만행의 현장을 촬영하였고, 해외 이주 한인의 숫자를 밝혀
내 보람이 있었다. 한인들이 겪었을 고통과 진실이 방송으로나
마 전달되기를 바랐다. 나는 한국에 돌아와서도 강제 이주민에
관해 말을 덧붙여 주실 인터뷰이를 계속 찾아다녔다.
　일본에서는 귀환이라는 말 대신에 인양(引揚)이라는 표현을

쓴다. 물속에 잠긴 것을 끌어올린다는 적극적인 단어를 쓰며 아울러 국민의 권리까지도 복원하는 적극적인 의지를 담고 있다. 단 한인에 대해서는 끌고 간 것을 외면하고 "너희들 나라에서 데리러 올 것이다."라고 사람들을 방치한 것은 용서할 수 없는 제2의 만행이다. 그렇다면 우리는 어떠한가. 유골마저도 타국에 방치시켜 놓는 현실이다. 답답함을 넘어서 좌절을 느끼게 된다.

▶ **한국**

5월 21일

서울 대방동 여성 프라자에서 제2회 국제연대협의회 서울대회 국제심포지엄이 개최되었다. 주제는 '과거 현재 미래-동아시아 평화를 향한 대일 관계사 청산운동'이다.

신혜수의 사회로 서중석(대회 공동조직위원장)의 '대일과거사운동의 과거와 현재 그리고 미래' 기조발표가 있었고 곽귀훈(전 한국원폭피해자협회장) 피해자 증언이 있었다. 원폭 피해자는 히로시마 한인 5만 명 중 한인 3만 명 피폭 사망을 추정한다. 나가사키는 한인 2만 명 중 1만 명의 사망을 추정했다. 그리고 증언이 이어졌는데 리상옥(북한)은 17살 때(1943년생) 평남 순천의 위안소행 1년 후 탈출했다. 강복근(1930년생, 남경 출신 한족)은 남경대학살 증인으로 동생 어머니 아버지 둘째 누나 살해되었다. 대만 위안부 루만메

이(79세)는 해남도에서 17세 때 임신하여 한 결혼이 파경을 맞았다. 쩡천 타오(83세)는 대만 출신의 위안부로 안다만 제도(인도양의 섬)에서 임신, 결혼 후 이혼하여 양자의 괴롭힘까지 당했다.

오후에는 북한의 과거사 관련 첫 공개 다큐멘터리인 〈일제침략수탈사〉의 상영이 있었다. 강제연행 피해자는 840만 명(1938년~1945년)으로 보상대책위원회가 일제의 반인륜범죄를 고발하는 내용이다.

5월 22일

여성 프라자에서 분과토론이 있었다. 각기 다른 장소에서 열린 강제동원 토론회 세미나와 위안부 토론을 번갈아 촬영했다. 토론회 후 홍상진 재일 연구가에게 향후 대책과 오은섭에게 징용과정과 재판 관련하여 인터뷰 했다. 오후에는 폐회식 및 공동성명서 채택이 있었다. 강만길 상지대 총장의 귀환 노력에 대해 인터뷰를 했다.

북한이 밝힌 위안부는 219명이다. 이름을 밝힌 44명 중 22명이 타계했다고 이또 다다시의 다큐멘터리는 밝히고 있다.

5월 27일

태평양전쟁희생자유족회의 양순임 회장이 옛 위안부의 사진을 우리에게 공개했다. 첫 공개라며 빛바랜 처녀들의 사진을 공개했는데 가슴 아픈 추억 이전의 밝고 순박한 모습이 담긴 사진들이었다. 사진 촬영 후 임성순, 고복남, 김성곤 씨 등 징용자 인터뷰를 하였다.

일제강점기에 500만 명이 해외로 나갔다. 광복절특집 〈돌아오지 못하는 사람들〉은 그 이주의 루트와 귀환사를 최초로 추적하려는 의도로 시작되었다. 처음에는 일제가 자료를 불사르고 없앴기 때문에, 일본 정부, 경찰, 우익이 비공개로 가지고 있는 자료를 제외하면 찾을 수 있는 기록이 얼마나 될까 걱정이었다. 그런데 취재를 하다 보니 오히려 자료가 너무 방대해 애초에 계획했던 2부작의 한계를 뛰어넘고 있었다. 자료도 내가 읽을 수 있는 한계를 벗어나 있었다. 처음 다루는 소재의 높은 벽을 느낀 바 크다.

▶ 중국

2024년 6월 2일

가장 많은 한인이 이주한 중국으로 취재를 떠났다. 중국 대륙은 수없이 방문해 익숙한 곳이다. 인천공항에서 1시간 반 만에 중국 옌지시에 도착했다. 연변대 민족역사연구소 김춘선 교수가 마중 나왔다. 이곳 도시나 마을을 보면 30년쯤 전으로 돌아간 분위기이다. 우리가 잊고 산 풍광을 간직한 곳, 단 여성들의 패션은 예외이다. 부단히 발전하는 모습은 인상적인데 TV 연속극 〈보고 또 보고〉가 아침 시간에 방영되고 있었고, 불법 복제한 한국노래 CD와 영화 DVD가 가게마다 즐비했다.

일찍부터 서둘러 연변대 김춘선 교수와 함께 8시에 출발했다. 연길시 인민 정부와 수용소가 자리했던 국자가 거리를 촬영 후 도문시로 이동했다. 한인 개척민이 넘어오던 도문 해관의 육교와 철교를 건너가 멀리 북한 땅을 촬영했다. 이곳에서는 배율 높은 망원경으로 북한 사람들의 일거수일투족을 관찰할 수 있었다. 그쪽에서도 우릴 보고 있으리라. 이렇게 가까운 곳이구나 실감을 한다.

〈눈물 젖은 두만강〉 비가 한 켠에 서 있다. 심하게 훼손된 채 방치되어, 당시 두만강 이민자의 심정을 전해준다. 미 귀환자 박삼봉 씨를 인터뷰했다. "어찌 고향에 못 갔냐면…" 사연이 구구절절하다. 용정으로 이동, 용두레 우물을 찍으려는데 관리인이 와 돈(10엔)을 내라고 생떼이다. 윤동주 생가가 복원된 명동촌으로 가서 말로만 듣던 명동학교(지금은 폐교가 됐다)를 촬영했다. 저녁을 먹다가 김 교수와 영토 문제로 토문강 얘기가 나왔다. 두만강 상류가 여러 갈래인데 여기 강으로 해석하는 건 무리라고 한국 측 주장을 반박했다.

안도현으로 이동했다. 한인 개척이민자들이 연길로부터 들어와(차로 1시간 15분 거리) 자리 잡은 곳이다. 택시비가 3위안으로 연변에서도 가난한 곳이다. 장백산 가는 길에서 갈라지는데 웃고 있는 송혜교의 등신대가 우리를 반긴다. 요즘 실업자가 늘어나 인력거가 늘어났다. 요금은 1~2위안으로 우리 돈으로 300원이 안 된다.

'안도'란 도문(두만강)을 안정시킨다는 지명이다. 이곳에서 두 시간 거리인 흑룡까지 개척 이민이 있었다. 소사하 무주툰 박복순, 김양순 할머니는

"일제 때 와서 집단부락에서 70여 가구가 비참하게 모여 살았다"고 말한다. 흡사 우리에게 전해주기 위해서 생존해 계신 듯 한마디 한마디가 새롭게 와 닿는다. 일제가 '만주가 살기 좋다'고 선전해 이주하셨던 분들이다. 고성촌의 이원갑 씨나 청산촌의 함부득 옹 모두 가족 중 한 명은 한국에 있거나 다녀왔다. 이분들 모두 한국에 가고 싶어 하는데 쉽지 않은 일이다. 인터뷰 사례비 200원을 드리니 모두 진심으로 고마워한다. 만주에서 처음 논을 개척한 마을 만보진을 거쳐 저녁에 옌지에 도착하여 박찬구 선생을 인터뷰했다. 살아온 고단한 삶의 궤적을 선한 미소로 회상하시는 박찬구 선생은 언론계에서 은퇴한 연금생활자인데 현재의 삶에 만족하며 넉넉한 마음으로 사시는 분이다. 1946년에 와 60년째 사신다고 한다.

6월 5일

새벽 6시 반, 박찬구 선생이 가져온 자료를 촬영했다. 아쉬운 이별을 나누고 8시에 용정으로 가서 비암산 일송정을 찍었다. 이어 화룡으로 약 한 시간 반 정도를 가니 우심산 옛 집단부락 터가 있다. 흩어져 살던 한인들을 보호한다며 한인들을 모아 살게 했던 부락 터였다. 지금도 그때의 담장 일부와 작은 우물 터가 남아 있었다.
'아! 이곳까지와 사셨구나!' 생경한 느낌이 절로 드는 산골이다. 당시에 어린 시절을 보냈던 박순남, 김금석 할머니를 인터뷰했다. 동포를 만나 기쁘다는 할머니들은 죽을 만큼이나 고단했던 과거를 읽게 한다. 기념품을 드리니 너무 감사해했다. 아마도 장롱 깊숙이 보관하다가 손주라도 오면 주시겠지. 화룡 시내에서 늦은 점심을 먹고, 청산리항일대첩기념비를 찍고 연길로 와서 저녁 비행기로 1시간에 걸쳐 심양으로 왔다.

심양의 한국인은 13만 명 가량으로 엄청나다. 이곳의 인구는 720만 명으로 큰 도시이다. 라오닝(요녕)성은 전체 인구가 4300만여 명으로 한국의 인구와 비슷하다. 사람들 북적거리고 차가 우선인 듯한 느낌인데 그래도 사고는 없는 편이다. 서탑 거리를 찍고 오늘 안내를 맡은 이곳의 향토사학자 문숙동, 홍기연 선생을 만났다.

정부 사무소 등 촬영이 안 될 곳도 차에 부착된 출판사의 출입증 덕분에 자유로이 출입해 촬영했다. 심양역, 심양 해방탑 설명을 듣는데 역사 공부를 좀 더 해서 왔어야 하는 게 아닌가 하는 심정이다. 일제강점기 이후 이곳에서 일어난 일에 대해서는 우리로서는 문외한일 수밖에 없다. 김 교수가 좀 더 친절한 설명을 해주길 바랄 뿐이다. 역시 PD도 연구자가 되어야 한다.

옛날 한인수용소터인 낙하산 공장을 안내하는 홍 선생. 이곳 찾아내느라 고생했던 고생담을 들었다. 과연 그럴만하다. 60년 전의 일을 추적하는 것 아닌가. 조선족들이 몰려 살았다는 고려촌을 찾아갔다. 이리저리 길을 물어 찾아간 곳은 고력촌. 발음은 다 같은 꼬리튠인데 어떻게 판단해야 할지 모르겠다. 하여튼 이곳에서도 한인이 몰려 살았단다.

영화 〈붉은 수수밭〉(홍고량)에나 나올법한 시골 마을, 황사만 휘날리는데 지금은 조선족 몇 가구만 길림성에서 이주해 와 살고 있다. 다시 심양으로 나와 인민 의용군 출신의 안용삼, 정준용 씨를 인터뷰했다. 얘기 끝에 한국전쟁 때 남침의 선봉에 섰던 당신만의 비밀을 털어놓는다. 나로서는 지극히 평범한 말들이지만 고백하는 입장에서는 그렇지 않은 듯 조심스럽다.

7시 반에 출발해 단동으로 간다. 그곳까지는 3시간 거리(약 240km)이다. 인구 백만여 명의 도시인데 조선족은 2~3만 명이 산다. 10시에 도착해 압록강을 보았다. 도도히 흐르는 강물은 흙탕물이다. 스케치 후 유람선을 타고 30분간 북한 땅 주변을 둘러보았다. 중국인들이 일방적으로 노출된 북한 사람을 보는 게 흡사 우리에 갇힌 동물들을 보는 듯하다. 국경선이 강물로 정해져 땅에 발을 딛지만 않으면 된다.

강 넘어 북한 땅 촬영 후 심양으로 다시 나와 5시에 고속버스를 타고 호로도까지 270km의 버스 여행을 한다. 가도 가도 끝없이 펼쳐진 평야 지대를 지나면 일손 부족으로 버려진 푸른 들녘이 펼쳐진다. 동북평원 앞에 대(大)자를 붙여야 할 듯하다. 그러나 덜컹거리는 버스 여행은 글처럼 그다지 낭만적이지는 않다. 4시간 후 이미 깜깜해진 호로도에 도착했다. 호로도는 우리에게 전혀 알려지지 않은 곳이다. 조롱박 형태인 도시인데 섬은 아니다. 심양에서 모인 한인들이 이곳에서 인천과 부산으로 귀환했었다고 한다. 안내를 맡은 김춘선 교수도 이곳을 자료를 통해서만 봤지 직접 오는 것은 처음이라고 말했다.

택시를 하루 렌트했는데 160위안이다. 택시기사의 안내로 호로도 항구를 가는데 군사지역이라 부두 안으로는 들어갈 수는 없단다. 중국사람이 만만디로 느리다는 것은 옛말이다. 쏜살같이 달려 어촌 바닷가로 오니 옛 부두에 일본교포견반지지 라는 기념비가 우뚝 서 있었다. 일본인 105만여 명이 귀환한 중국 최대의 귀환지라서 일본인들이 기념해 세웠다고 한다. 중국 땅에 세워진 기념비라서 그런지 비문의 내용은 반성문 같다.

항구 전경은 장학량 축항기념비가 세워진 다우리(島里)산 정상에서 촬영했다. 공업도시인 곳이라 연무가 심해 아쉽기는 하지만 군사지역을 담았다는 것으로 만족한다. 마침 75세 된 이씨 노인을 만나 당시의 상황을 운

좋게 담을 수 있었다. 저녁을 먹고 7시 반 침대 열차를 탔다. 천진 도착이 새벽 1시라니 5시간 반이 소요되는 거리이다. 기차는 역마다 서는 완행 열차이다. 부산스러운 기차 분위기로 잠이 오지 않았다. 이번 출장 기간 중 촬영을 못 하고 놓친 곳 얘기가 화제가 되었다. 그중 하얼빈과 압록강 상류 지역은 못내 아쉬웠다. 연구가 안 되어서 그렇지 놓쳐서는 안 되는 곳이었다. 천진은 인구 1000만 명으로 중국 3대 도시 중의 하나이다. 택시를 타고 난카이 대학 구내 숙소로 들어와 2시 반에야 잠자리에 들었다.

6월 12일

오늘은 청도를 떠난다. 아울러 김춘선 교수와도 헤어지는 날이다. 아침 먹으며 어제 일정 조정한 것을 최종결정하였다. 상해에 가서 예정된 해남 항공표를 취소하고 하얼빈행을 결정해 김춘선 교수와 연락하기로 했다. 식사 후 무려 두 시간에 걸쳐 김 교수와 중국 내 한인 이주사와 정착사에 대해 인터뷰했다. 아주 조심스러우면서도(적어도 내가 듣기에) 때로는 소신 있게 자기 생각을 얘기해 독립운동가의 후손임을 새삼 느꼈다. 김춘선 교수는 심양을 거쳐 연변으로 돌아갔다.

오후 12시 10분에 청도를 출발해 13시 20분 상하이에 도착했다. 이번이 세 번째 방문이다. 공항엔 김승일 교수 일행이 마중 나와 있었다. 김승일 교수는 상해지역 전문가이고 해남도 관련 유적지를 세 번 다녀온 한국의 유일한 교수이다. 숙소는 대한민국 임시정부 구지 관리처의 패민강 주임이 잡아준 동잔 대주점에 여장을 풀고 임시정부 구지로 가서 그를 만났다. 항공권 조정은 전화 한 통화로 쉽게 정리됐고 30% 할인까지 받았다. 그는 환영한다며 저녁까지 샀는데 김승일 교수와의 꽌시(관계) 때문이었다. 중국에서 꽌시의 중요성을 새삼 느꼈다.

식사 후 내일 일정을 협의하고 연길에 도착한 김춘선 교수와 연락이 닿았다. 상해 일정을 마친 15일 하얼빈으로 갔을 때 그 지역을 안내해 줄 사람을 부탁했다. 불법 복제 한국영화 DVD는 이곳에서 공식적으로 진열되어 7위안에 팔리고 있다.

상해는 오늘 35°c까지 기온이 급상승했다. 상해의 여러 곳을 다니기에 힘든 날씨다. 오전은 패민강 주임과 당시 김구가 출국한 공항과 상해부두를 촬영했다. 그리고 상해당안관 부관장 마장림 교수와 함께 당시 한인 귀환을 돕기 위해 만들어진 한인 단체의 여러 터를 촬영했다. 대다수 건물이 훼손되어 방치되어 있었고, 광복군 제1지대 제2구 재상해 판사처는 아파트 공사로 사라져 버렸다. 김승일 교수에게 통역료 8000위안을 지급하고, 해남 현지통역료 2000위안을 맡겼다.

상해 당안관 자료 촬영료는 500위안 약 7만 5000원이다. 24권이나 되니까 그런 비용이 청구된 것이다. 당시 국민당 상해시 정부가 작성한 한인 귀환 활동 기록들이다. 보훈처 연구 프로젝트로 국민대에서 조사하고 복사하는 비용이 6500만 원이었다니 그럴 수도 있겠다고 생각이 든다. 수많은 자료의 보고인 중국은 임정 청사도 복원해 수입도 챙기고 이래저래 한인 이주사 및 독립운동의 보고이다.

당안관 자료 촬영은 전날 신청하고 다음 날 촬영하는 것이 원칙이나 마장림(당안관 관장조리) 교수를 현장 안내자로 해 그가 미리 신청해 주어 당일

촬영을 할 수 있었다. 중국에서의 촬영 모범사례라 할 수 있다.

오후 화동 사범대학 역사학과의 시에쥰 메이 교수와 국민당의 한인 귀환 관련하여 인터뷰했다. 이어 상하이 사범대 역사계 교수 위안부 전문가 수 즈량의 자택에서 그의 위안부 취재기를 인터뷰했다. 우리 학자의 논문을 인용하는 것 봐서는 아직 우리보다 연구가 앞서있지는 않은 듯하다. 그는 나에게 위안부 사진을 제공했다. 저녁 상하이 중심가에서 250위안짜리 뷔페를 먹었다. 중국의 물가가 지역에 따라 널뛰기하는 것을 실감한다.

6월15일

오전에 복단대 서원화(쉬웬화) 교수를 인터뷰했다. 상해의 한인 귀환 관련 내용은 이렇게 저렇게 질문해도 똑같은 답변이다. 국민당 정부도 최선을 다했고 참으로 잘 도와줬다는 말뿐이다. 당시 한인의 피해 상황은 누구도 대답을 피해 간다.

비가 내리기 시작했다. 뿌연 안개 속의 부두가 내용과 어울릴 것 같아 먼저 찍은 귀환 부두의 촬영을 다시 했다. 오후 박치대 촬영감독과 떨어져 흑룡강성 하얼빈으로 왔다. 상하이에서 항공으로 2시간 반 거리이다. 6만 부를 발행하는 일간지인 흑룡강 신문사 임국현 부사장이 마중을 나왔다. 김춘선 교수가 소개해 흑룡강성 취재일정을 짜 주었다. 흑룡강성은 한반도의 세 배 크기로 촬영 이동선이 길다. 총 3600만 명의 인구 중 45만 명이 조선족이다. 이곳 일정 역시 빡빡하게 짜여 있었다.

하얼빈은 하얼빈경제무역상담회로 외지에서 1만여 명이 몰려와 19일까지 호텔 방이 동났다. 발전을 위해 노력을 거듭하는 현장이다. 오전 서명훈 회장과 하얼빈 역 구내에서 인터뷰하고 하얼빈 일제 시기 영사관 터를 촬영했다. 역사는 근거가 있어야 하고, 사실 증명이 되어야 한다는 노 연구가의 말이다.

인터뷰 마치고 비포장길을 달려 오후 11시 반쯤 세균전으로 알려진 이시이 731부대 터를 찾아갔다. 점심시간으로 벌써 매표 중단이다. 13시 입장해 절전으로 꺼진 조명을 켜가며 관람했다. 이시이의 학살 현장에 한인의 이름이 눈에 띈다. 많은 한족 순난자[15] 이름 속에는 한인 이름으로 추정되는 이름도 많다. 전시실 구역에서 촬영하는데 복무원이 아예 불을 꺼버린다. 전시관이란 역사를 후세에 알리고자 함일 텐데 어이가 없다. 일본의 평화전시관과 중국 항일전시관의 차이는 극명하다.

① 평화전시관은 도심에 있어서 누구나 올 수 있고 관람객이 많다. 항일전시관은 외곽에 있어서 가기가 불편하다. 당연히 보러오는 사람도 적어 조명조차 꺼놓고 있다.

② 평화전시관은 입장료를 안 받는다. 항일전시관은 20위안을 받는다.

③ 평화전시관에는 유인물과 기념 도집이 있다. 방문객이 집에 가져갈 수 있어 홍보가 된다. 항일전시관에는 아무것도 없다. 우리는 어떨까를 생각해 본다.

현재까지의 촬영 시간은 총 120시간이다. ENG 30분짜리 120개, 6mm 40분짜리 90개로 3600분+3600분=7200분÷60분=120시간이다.

아청시로 이동했다. 조선족만 1만5천 명이다. 랴오디엔 만쥬향 홍신촌에

15 국난으로 목숨을 바친 사람

서 고령자를 만나 인터뷰했다. 마침 마당에서 아낙네들이 부채춤을 연습 중이었다. 한민족의 풍습을 간직하고자 하는 모습이다. 이어 고속도로를 두 시간 달려 상즈시에 도착했다. 조선족 인구 1만2천 명의 소도시이다.

비포장길을 달려 북한 수풍댐 건설 수몰 지구에서 한인들이 집단이주해 온 연수현 평안향 성광촌에 도착했다. 총 70가구 중 20가구만 농사일을 한다. 그것도 한족들을 시킨다고 한다. 서울 가서 돈 버는 게 낫다고 많은 사람이 떠나 소학교도 폐교됐다. 수풍댐 수몰지구(평안도)에서 이주해온 최성근 노인을 만났다. 고향에 갔더니 고생이더라고, 그래서 이곳으로 다시 돌아왔단다.

안내를 맡은 61세의 강효삼 시인은 2000년에 시집『저 하늘 너머 하늘 너머』를 출간했다. 상지 소학교에서 교사로 근무하였고 문화공무원 생활을 하였다. 현재는『연수현 조선족 열사』를 공동 집필 중이다. 연수현 조선족 경제문화교류협회를 방문하여 김수길 회장과 안승철『연수현 조선족 열사』의 공동 집필자를 인터뷰했다. 김수길 회장은 두 시간의 거나한 점심을 냈다. "국적은 달라도 우린 '한민족'이다. 민족은 바뀔 수 없는 것 아닌가?" 흑룡강성의 역사의 중요성과 한·조선족 간 교류를 역설하였다. 이어 연수현의 '일부소학교(逸夫小學校)'를 방문하여 5학년 학급에서 조선어 수업시간을 촬영했다. 이 학교는 홍콩의 유명 영화인인 소일부(런런 쇼) 회장이 건축하여 세운 학교이다.

우리글을 지켜나가는 노력이 이곳에서 계속되고 있지만, 현실은 한국어가 외면당하고 20살 이하의 젊은이부터는 중국어 쓰고 있는 형편이다. 사실 중국어가 그들에게 쓰기도 편하다고 한다. 특이한 케이스로 한족 2

명의 아이가 한글을 배우기 위해 이곳 학교에 다니고 있다. 이어 연수현 열사기념비를 찍었다. 이곳은 항일전쟁 및 혁명전쟁에서 순국한 한인들의 비석들이 있는 곳이다.

6월18일

흑룡강성 목단강시 동령시로 갔다. 흑룡강성에서 공식적으로는 한민족이 최초로 이주한 고안촌이 자리한 곳이다. 1888년의 일이다. 숙소에서 강냉이죽과 만두로 아침을 먹고 6시 반 강 선생과 만나 상지시 조선족 중학을 방문했다. 학부형의 반수 이상이 한국에 취업 나갔단다. 그래서 돈 쓰는 것을 보면 무섭게 쓴다는데 새벽부터 시달리기는 한국 학생들과 다른 바 없었다. 촬영을 마치고 개교 50주년 기념지(1947년 개교)를 선물로 받고 8시에 출발했다.

예정소요시간은 5시간. 주변의 산과 들녘의 풍경도 한국과 같았다. 그래서 이곳을 고향으로 삼았을 수 있겠다 싶었다. 단지 집의 형태, 간판 등이 다를 뿐인데 쭉 뻗은 2차선 고속도로를 달리자 갈수록 산이 멀어지고 하늘과 땅이 맞닿은 너른 평야가 펼쳐져 있다. '그래서 여기에 살았구나'를 다시 느낄 수 있었다. 이 푸른 초원과 옥토가 우리 동포의 발길을 붙잡았구나. 그 너머에 고층 빌딩의 도시가 현대 문명의 산물로 보인다. 목단강시다.

2시간 남짓 강 선생이 속내 이야기를 털어놓는다. "사회주의는 주둥이로 한다. 거저 주지 않으면 안 된다. 한국에서 막대한 대가를 감당해야 할 것이다. 중국을 경계해야 한다. 느리지만 최강국 됐을 때 한반도도 성치 않을 것이다. 역사를 뜯어고치려는 것은 소수민족의 독립까지 염두에 둔 공격적 방어다." 강 시인의 경우 젊어서 북한에서 살았고 이제 중국인이 되

었는데, '조선족은 어쩔 수 없는 같은 민족이구나'라는 것을 느낀다.

목단강시부터는 포장이 덜 된 도로다. 5시간에 걸쳐 동녕에 들어섰다. 1888년 연해주에서 건너와 흑룡강성에 첫 이주 했던 우리의 선조들. 이리도 먼 데까지 어떻게 왔을까? 의문부터 든다. 가까운 곳도 많은데 그 교통도 불편했던 그 시절에 대한 의문은 연구자들의 몫이기도 하다. 아직도 연구 안 된 이 분야. 대한민국 역사학자들은 연구 분야가 많아 좋겠다. 강 선생의 설명은 일제의 보호 아래 한족들에게 보상금을 주고 내쫓고 한인을 정착하게 했다는데 그럴 수도 있겠다 싶다. 그렇지 않을 바에야 산속 길을 세 시간씩이나 걸리는 이곳까지 와 정착할 일이 있겠는가. 이것을 밝히는 일은 연구자의 몫으로 남긴다. 나는 현장을 기록할 따름이다. 단 한 컷을 쓰더라도 이곳의 기록을 담아내야만 한다. 이곳까지 와 기록을 담아내는 나를 보며 강 시인은 놀랍다고 하지만 역사의 탐구, 그건 현재 나에게 주어진 일이다.

동녕에는 조선족 2만 6000명 전체 인구 12만 명이 산다. 훈춘까지는 4시간 거리. 하얼빈까지는 7~8시간 거리이다. 조선족은 주로 논농사를 하며 산다. 동녕현은 큰 산 너머 분지 지대로 흑룡강성의 작은 강남으로 불린다. 안내해주신 정 선생은 61세로 양띠인데 주로 현대시로 망향시를 쓰는데 인정세태, 사랑, 풍습, 노동 속의 행복추구 등을 소재로 시를 썼단다. 정 선생의 안내로 고안촌(고씨와 안씨가 세운 마을이라는 뜻)에 갔다. 1947년도에 세워진 초가집 마을을 찍고 김순옥(개띠, 1922년생, 83세) 위안부 할머니를 인터뷰했다. 평양에서 18살 때 팔려 이곳까지 온 할머니는 5년간 위안부 생활을 하다가 광복을 맞았다. 그리고 그냥 이곳에서 한족과 결혼해 살고 있다는데 딸 하나, 아들 하나를 두었고 남편도 살아있다. 할머니는 한국말도 잘하시고 기억도 또렷하셨는데 돈에 팔려왔다는 것과 군표 대신 돈을 받았다는 인터뷰 내용은 남쪽으로 끌려갔던 할머니들과는 사뭇 다르다.

인터뷰 후 200위안을 드리니 갑자기 노여움에 찼던 얼굴에 눈물을 쏟는다. 고마움일까? 서러움일까? 할머니, 건강하시고 오래오래 사세요! 4시에 출발하여 2시간 반 후 목단강시에 도착했다. 이곳은 한때 강 시인이 살았던 곳이란다.

6월 19일

목단강시, 한국 사람이 그리웠다고 흑룡강 조선민족출판사 김두필 부사장이 처음 보는 내게 점심을 사겠다고 한다. 교통이 막히지 않는다지만 오전에 일 잘하는(빨리하는) 한국 사람 티를 내며 몇 군데를 돌았다. 서울 같으면 상상도 못 할 스피드였다. 걱정도 된다. 과연 잘 찍혔는지? 카메라맨도 아닌 내가 조수도 없이 강행군이다. 점심에 김 사장, 강 시인, 임승환 작가, 이길수 조선족중 교장(이 사람은 후배 곽재용 감독을 빼닮았다.)과 호탕한 술자리 점심을 먹었다. 반갑다고 계속되는 그 건배 제의를 다 받아냈다. 그 사이에도 지역의 유지인 김 사장, 이 교장에게 사람들이 맥주 2병씩 들고 계속 인사를 온다. 이게 사람 사는 재미 아닌가? 많이 마셨지만 그래도 웃고 떠드니까 덜 취했다.

긴 점심 후 비포장 같은 포장길을 1시간 달려 해림에 도착했다. 전 해림시장 원성희 씨를 만났다. 김좌진장군기념관은 도로공사가 진행 중이어서 접근이 불가하단다. 이곳에서 공개된 비밀인 김좌진 장군의 다섯 부인과 김두한의 얘기를 들었다. 역사는 증거를 밝혀내지 못하면 전설이 된다. 그것은 역사의 오류이다. 탤런트 김을동과의 17억 원의 건립비가 들어가는 김좌진 장군 기념관 건립을 둘러싼 불화 사정을 듣게 됐다. 한국인들에 대한 불신감이 가득하다. 해림 조선족의 큰 어른이신 원성희 씨는 뇌출혈이 생길 정도로 화가 나 있었다. 3시 반 출발해 상즈시 스터우

허즈진의 김좌진 장군 거주지를 찾아갔다. 현재 정정룡이란 70세 조선족 노인이 살고 있는데 큰 통나무로 지은 최소 90년 이상 된 러시아식 주택이다. 김좌진 장군이 1924년부터 1928년까지 살았다고 하는데 그야말로 문화재 지정 감이다. 같이 갔던 강 시인도 이곳에 살면서도 몰랐었다는데 그야말로 등잔 밑이 어두운 격이다. 상지시가 또 하나의 독립운동 성지가 될 수 있기를 기원한다.

6월 20일

19일간의 중국 촬영 일정을 마치는 날이다. 광활한 대륙을 찾아다니기엔 두 팀으로 나눠도 턱없이 부족한 일정에 발바닥에 물집이 다 잡혔다. 새벽 4시 호텔 방의 키를 여는 소리에 눈을 떴다. 내가 벌컥 문을 여니 "선면장! (검문, 물어본다는 뜻)"하며 거구의 사복 공안원이 들어서 방안을 수색한다. "선면장이 뭐야!" 냅다 소리쳤더니 "스줘마 (그냥 자라)"하더니 미안하다(뚜부체) 말도 없다. 문을 그냥 쾅 닫으니 보통 화나는 일이 아니다.

아침에 강 선생이 와 새벽 상황을 얘기했더니 그래도 다행이란다. 매춘하다 걸리면 벌금 5000위안(우리 돈 75만 원)을 내야 한단다. 매춘이 아니더라도 트집 잡혀 끌려가면 꼼짝없이 몇백 위안이라도 줘야 풀려난단다. 갑작스럽게 찾아오는 방식을 보아하니 인권 같은 건 먼 나라 일 같았다. "외사처에 허락을 얻고 찍은 거냐? 증명서 있냐?"고 따지면 어쩔 수 없는 일이 아니냐고 빙긋이 웃는다. 그 얘기도 틀린 얘기는 아니다.

아침 식사 후 8시 상지시 항일역사박물관을 갔다. 관내에 세워져 있는 주화반일열사기념비는 원래 김책열사기념비였다고 한다. 그것이 문화혁명 시기에 북한과의 관계가 악화되며 바뀌었다 한다. 그 후 김책 이름은 사라졌고 김책의 부하였던 조상지의 이름을 따 주화시도 상즈시로 바뀌었

다 한다. (현급의 시)

8시 40분쯤 하얼빈을 향해 출발하여 11시에 도착했다. 조선족 관련 기념물이 있다는 북쪽 근린공원까지는 40분 거리이다. 도착해서 보니 조선족 관련 기념물은 없고 이조린(리자오린, 조상지의 부하) 기념탑뿐이다.

오후 1시, 쑹화강은 보트놀이객으로 북적거리는데, 거리에서 남 의식을 안 하고 애정 행각 중인 어린 연인들의 모습이 눈길을 끈다. 더 기이한 것은 그런 모습에도 이곳 사람들은 아랑곳하지 않는다는 것이다. 촬영 후 귀국 길에 올랐다.

▶ 한국

6월 22일

국민대에서 자료를 촬영했다. 정부종합청사 앞에선 태평양전쟁 피해자들이 외교통상부에 대해 한일협정문서공개를 촉구하는 궐기 대회가 있었다.

6월 23일

온 나라가 이라크에서 무장 단체에 납치되어 죽은 김선일 씨 사건으로 떠들썩하다. 이번 제작의 마지막 출장지인 러시아 출장의 결재도 받지 못하고 국내 출장을 떠난다. 팀 내의 일도 처리 못 하니 가볍지만은 않은 출장이다. 안동의 마호석 할아버지의 즐거운 징용 회고담은 뜻밖이다. 월 100만 원, 고관의 월급을 받았다는데 그럴 수 있을까? 결국에 돈은 못 모

왔지만, 자신의 인생에 큰 영향도 없었다? 사실일지도 모르나 괴로움은 먼 추억 속의 이야기로 퇴색됐나 보다.

이어 부산 해운대의 영산대학교 국제학부 최영호 교수와 인터뷰를 하고 자료를 촬영했다. 2시간 반에 걸친 인터뷰에 탈진 됐는지 내일 다시 하기로 했다. 당시의 사진을 보니 귀환 부두인 부산항은 기차역과 연결돼 있었는데 지금은 매립되어 바다 쪽으로 밀려나 있다. 역시 60년 전의 일인지라 변화무쌍하다. 저녁에는 싱가포르 출장 때 안내를 맡았던 경성대의 김인호 교수 만나 지난 촬영의 추억담을 나누었다.

6월 24일

오전 9시 최영호 교수의 자료를 마저 찍고 부산의 귀환자 수용소였던 (신)시청사를 찍었다. 10시 반에 이동하여 오후 2시 반에 거창에 도착했다. 유경수 할아버지(우키시마호 생존자)를 찾으니 78세의 연세에도 일을 나가셨단다. 그분이 일한다는 제제소를 물어물어 갔는데 통나무 절단 작업을 하고 있었다. 근처의 들에서 인터뷰하였는데 우키시마호 갑판 밑에 계셔서 당시 폭침 정황을 잘 알진 못해도 그 외엔 뚜렷이 기억했다. 도망 다니기도 힘들어 징용 나갔는데 월급 한 푼 못 받았다며 그때의 일들을 생생히 증언해 주었다.

4시경에 출발하는데 장맛비가 주룩주룩 내린다. 6시 반, 당시 귀환항이었던 여수항에 도착해 비 오는 부두를 촬영했다. 부산항과 마찬가지로 옛 여수항은 매립되었고 지금은 확장되었다. 1980년대 초에 여수-시모노세키 간 여객선이 2년간 운행되기도 했으나 적자로 운행이 중단되었다. 태풍 매미로 폐허가 된 건물들이 아직도 방치 되어 있는 오동도 쪽에서 본 항구를 마저 찍고 1시간가량 나와서 순천에서 숙박했다.

금요일이다. 8시에 순천에서 출발했다. 10시 반, 함평 송정마을의 이한범 (84세) 노인을 인터뷰했다. 나가사키 하시마 탄광에서 일했는데 콩깻묵을 먹고 배고파 5원짜리 밥 7그릇을 먹으면 월급이 다 떨어졌다고 증언했 다. 그는 해방 후 여수로 야미(암거래) 배를 타고 귀환했다.

인천 사할린 동포복지회관의 김묘약 할머니와 귀환 할머니, 할아버지를 인터뷰했다. 김묘약 할머니는 3부 프롤로그의 주인공으로 구성되어 있다.

▶ 러시아

서울서 비행기로 두 시간. 옛 발해의 땅이 구름 너머 펼쳐진다. 원색의 무 공해 자연인 울창한 삼림의 바다이다. 서울과 3시간 시차인 블라디보스 톡은 푸른 하늘과 검푸른 바다가 눈에 띄는 65만 명의 소도시이다. 극동 함대의 군항으로 알려진 이곳에서 이제 고려인을 찾아보기가 힘들다. 고 려인은 수천명(대략 4000명) 규모이다. 1937년 중앙아시아로 강제이주한 탓이다.

공항으로 극동대학교 한국학 대학의 송지나(송찌나) 교수가 마중 나왔다. 우선 연해주 신한촌 기념탑부터 찾았다. 1937년 폐허가 되기까지 50만

한민족의 근원지이며 마음의 고향으로 알려진 이곳을 기념하기 위해 1999년에 세워진 탑이다. 아무르만으로 가서 멀리서 신한촌을 다시 찍었다. 이곳에서 한국의 속초까지는 배로 18시간 걸린다. 당시 고려인 학교인 제8호 모범한인중학, 고려사범대학터를 촬영했다.

호텔에서 100불에 2만 7500루블을 바꿨다. 거리에서는 2만 8800루블에 바꿔준다. 이곳에서 외국인들은 숙소를 신고해야 한다. 오늘만 호텔 숙박을 하고 송지나 교수의 집으로 숙소를 옮기기로 했다.

6월 30일

극동대학교 한국학 대학을 방문하여 유창한 한국말을 하는 베르홀략 학장(49세)과 인터뷰했다. 마침 사물놀이 연습을 하는 러시아 대학생들을 촬영했다. 너무도 잘하는데 서울의 국악원 선생님을 초빙해 맹연습한 결과이다. 대학 생활 중 계속 연습을 했으니 수준급이 될 수밖에 없을 것이다. 한국의 문화를 알고 싶은 마음이 저러한데 지원을 아끼지 말아야 할 일이다.

마을 거리로 나가니 서울거리라는 문패가 붙어있다. 신한촌이 없어진 지가 언젠데 옛날부터 있었던 거리 이름이 주소로만 남아 실제 주소로 사용되고 있단다. 어쨌든 이곳에 고려인이 살았다는 증거라는 송지나 교수의 말이다.

극동 문서보관소에서 한인 관련 기록을 촬영. 요금은 66루블이다. (우리 돈 2만 4000원 가량) 문서보관소는 누가 다 찍고 난 끝자락이다. 이미 보았던 문서와 사진들로 새로운 건 별로 없다. 이어서 이춘웅 씨를 인터뷰, 한인들의 북한으로의 귀환과정을 들었다.

블라디보스톡 역을 촬영했다. 이곳에서 모스크바까지 횡단 열차가 출발

한다. 우리 동포들이 중앙아시아로 강제이주 될 때 타고 갔던 그 길이다.
송지나 교수의 다차(주말농장 집)에서 묵었다.

9시에 지신허로 출발해 12시에 검문소에 도착했다. 국경지대라 검문이
있다. 송지나 교수가 신분증을 보여주며 우리를 연구원들이라고 소개하
고 통과했다. 2시 블라디보스톡을 출발한 지 5시간 만에 드디어 한인 유
적지 4.2km 전이라는 이정표가 나타났다. 너무 반갑다. 가랑비가 내리는
데 멀리 러시안 농부들이 보이는 들판을 지나 잡초 무성한 황량한 벌판
에 기념비가 서 있다. "아! 이곳이 러시아 땅 한국인 첫 이주지구나!" 흔한
말로 감개가 무량하다. 이 기념비는 가수 서태지가 이곳에서 공연한 수익
금으로 세운 것이다. 〈발해를 위하여〉라는 곡까지 발표한 서태지답다.
블라디보스톡에서 이곳 연추 시까지는 250km이지만 길은 비포장으로 5
시간 걸린다. 주변 밭에는 가족 모두가 나와 배추 모종을 하는 러시안 농
부들이 보인다. 힘든 농삿일이 우리와 별 차이 없다. 흙은 옥토라지만, 19
세기 말 조선인들이 이곳으로 이주해 와 처음으로 개간했을 상황이 떠오
른다. 가랑비가 제법 굵어져 옷이 다 젖었다.
길거리 한편에 한인들이 썼던 연자방아가 덩그러니 놓여있다. 한인들의
흔적이다. 동네에는 아직도 한인들이 썼던 옛 우물이 남아 있다. 어린 시
절 봤던 그 우물이다. 조금 나오니 끄라스끼노 부락에서 안중근 의사의 단
지혈맹기념비가 서 있다. "아! 여기가 연추구나." 실감한다. 멀고 먼 이 이
역까지 와 동지를 모아 거사를 꿈꾸었던 의사 안중근. 그의 족적을 생각하
며 그 시절, 안 의사의 독립운동을 다시 한번 생각해 보며 이동했다.
일본군으로 끌려와 소련군의 포로가 된 '시베리아 삭풍회' 회원들이 붙

잡혀 왔던 핫산 군의 포시예트 항을 멀리서 촬영했다. 예전 이곳에서 한인들은 소금을 만들어 팔았다고 한다. 오늘만 530km를 주행했다.

7월 2일

어제보다는 덜 쌀쌀한 날씨이다. 아침에 전광근(러시아 연해주 아르촘시 국제협력 담당관)을 인터뷰하고 우스리스크로 출발했다. 헤이그 밀사로 갔다가 이곳으로 와 독립운동을 하신 이상설 선생 유허지 기념비를 찍고 인근 곳곳의 발해 유물들을 둘러보았다.

중앙아시아에서 이곳으로 귀환하는 동포들이 꾸준히 늘고 있다. 고려 우정마을은 그들의 정착에 필요한 보금자리를 마련해 주기 위한 한국의 지원사업인데 1000채 건립계획이 중단되고 현재 30여 채에만 귀환 동포들이 입주해 있다.

고려신문 주필 김 발레리야는 1960년생이라 초기 이주자에 대해 아는 것은 없다. 부모가 모두 한인인데 딸은 러시안 혼혈이다. 김 옥산나(우크라이나 이름) 한국 이름은 김옥금으로 상당한 미인이다. 이주 한인 4세가 되다 보니 어디서 피가 섞였는지 묻는 것은 금기다. 우스리스크는 인구 10만여 명이고 고려인은 만 5000명쯤 산다. 블라디보스토크까지는 2시간여 거리다.

7월 3일

아르촘에서 10시 출발. 12시 15분에 빠르찌잔스크(구 수청)에 도착했다. 전인수(82세) 할아버지와 블라지미르 김을 인터뷰했다. 그는 1927년생으로

1989년 우즈베키스탄 페르가나 주에서 이곳으로 이주해 온 분이다. 하고 싶은 얘기만 하는 것은 인간의 본능이다. 내가 알고 싶은 것은 식사를 해야 나온다. 식사한 뒤 촬영을 더 했다.

다시 차를 타고 달리다가 채소농장에서 일하는 한인들을 만났다. 중앙아시아 강제이주 전 그 옛날의 고향인 이곳 수청으로 다시 돌아온 고려인들이다. 이곳의 중국인들과의 경쟁으로 힘들지만 먹고 살 만하다는 인터뷰하고 다시 56km를 달려 나오드카 항구 뒷산에 도착했다. 이곳은 군항이라 부두 접근이 불가하다. 이곳에서 수용소 생활을 마친 시베리아 삭풍회원들이 배를 타고 꿈에 그리던 조국으로 돌아갔다.

오후 4시 반, 나오드카를 출발했다. 오다가 멋진 해변에서 송찌나 교수와 마지막 저녁 식사를 했다.

7월 4일

일요일이다. 동행한 자문 겸 가이드 역의 이재문 씨는 일요일에도 일한다고 불평하는 분이 아닌 게 다행이다. 송지나 교수에게 460불, 렌트 기사에게 800불을 지불한 뒤 블라디보스톡에서 12시 30분 비행기를 타고 사할린으로 이동했다. XF 373편 구형 수송기. 같은 항공기의 스튜어디스는 흡사 선생님 같다. 맨정신으로 탈 수 없는 '1968년형 보잉기' 안에서 1시간 반 동안 독서에 몰두했다. 타고 내려서까지 패스포트 검사만 네 번이나 한다. 왜 이럴까? 삼엄하다고밖에 할 말이 없다.

사할린은 블라디보스톡 보다 훨씬 쌀쌀하다. 유주노 사할린스크 시의 17만 명 인구 중 8%가 고려인이다. 절반 이상이 상업에 종사하며 생활은 괜찮은 편이란다. 사할린주의 남북 길이는 948km, 넓이는 한반도의 1/3이며 사할린주 전체에는 4만 명의 고려인이 살고 있으며 주로 1942년

에서 1945년까지 강제 이주한 한인들이다. 최근 한국으로의 귀환자는 1500명인데 강제이주 1세나 그들의 직계가족만 가능하다.

북한으로는 1950년대 말에서 1968년도까지 갔으나 통계도 없다. 귀국 희망자는 5000명. 그중 1500명이 귀국했다고 추정한다. 브이코프 탄광촌 노인회에서 만난 이풍운, 김분이, 손우현 등 노인들에게서 이야기를 들었다. 이곳으로의 이주와 삶, 귀환 희망 얘기가 가슴에 절절히 와 닿는다. 서울에 와 계신 행복한 노인들과 또 다른 애틋함이 있다. 8시 출발해 9시에 도착했고 코디네이터인 김 선생댁에서 민박했다.

7월 5일

사할린섬에 거주하던 한인들이 해방 후 귀환하려고 집결한 꼬르사꼬프 항구를 촬영한 뒤 림규현 노인을 이곳 한인협회장에게서 소개받았다. 림 노인은 1919년생으로 충북 충주에서 오신 노인이시다. 기억력이 좋아 당시의 일을 소상히 들려주셨다. 당시 1끼가 50전인데 3년 반 동안 300~400원을 받았고 10%는 통장에 저축했으나 받지는 못했다고 한다. 배가 고팠던 기억이 지금도 뚜렷하다고 한다. 부인 백기순 할머니(1927년생)도 한 말씀 하시다가 울컥 눈물을 쏟는다. 두 아들이 술로 병을 얻어 이곳에 죽어 묻혔기에 떠날 수가 없단다. 덩달아 할아버지까지 한국으로 못 간다는데 그의 마음을 알 것 같다.

이어 사할린 공항으로 갔다. 제3부 미귀환편의 프롤로그 주인공인 김묘약 할머니를 2시간 동안 기다렸다. 83명의 할머니가 한국적십자사의 도움으로 들어오시는데 짐들이 워낙 많아 통관시간이 오래 걸린 탓이다. 김묘약 할머니는 그래도 행복한 분이다. 왜냐하면 떨어져 살아도 언제나 반갑게 맞아주는 자녀 6남매, 손주 20명이 있기 때문이다. 어떤 할아버지는

가족들이 공항에 마중조차 나오지 않아 쓸쓸한 분도 있다. 집에 도착하자 김묘약 할머니를 위한 잔치가 벌어졌고 손주 20명이 계속 찾아와 할머니를 즐겁게 했다. 계속되는 축배에 덩달아 우리까지 취했다.

7월 6일

월요일. 홈스크시로 가기 전 아리바시 뽀자르스꼬예 마을로 들러 한국인 피살자 27인 추념비를 찍었다. 일제 패망 후 악의적으로 조선인을 살해한 마을에 세운 비이다. 누가 생각이나 할 수 있을까? 패전 국민 일본인이 무슨 자격으로 한국인을 몰살시키는가? 잊지 말아야 할 현장이다. 홈스크시로 가서 증언자를 추적했으나 못 찾고 재래시장의 고려인들을 촬영했다.

오후에 네벨스크 시에 도착해 김연봉(81세) 할머니를 인터뷰했다. 할머니들은 집안일만 했기에 의식주에 대한 질문을 드렸다. 김 할머니는 수교 전인 1990년에 받은 편지를 아직도 책상에 놓고 읽고 또 읽는다는데 또 읽다가는 울컥 목이 멘다. 보는 우리에게 핏줄이 뭔지, 조국이 뭔지를 생각케 했다. 할머니는 곧 밝은 얼굴이 됐다. 어려운 역경을 딛고 살아온 해외 동포의 삶의 노하우가 아닐까. 그들은 슬픈 일은 곧 잊어버리고 씩씩하게 하루하루를 보내며 행복한 내일을 기약하는 것이다.

근처의 고르노자보드스크 노천 탄광을 촬영했다. 당시의 지하 탄광을 40m 메꿔서 만든 노천 탄광으로 현재는 모스크바에서 직영으로 운영 중이다. 탄광 소장은 왜 찍는지를 묻더니 나중에는 잘 찍으라고 오히려 격려한다. 오후 5시에 탄광을 출발해 7시에 사할린 시내에 도착했다.

7월 7일

시내에 있는 사할린희생사망동포위령탑을 촬영했다. 무참히 죽었거나 기다림의 세월 속에 먼저 가신 분들의 명복을 기원하는 탑이다. 사할린주 정부의 경제협력국 부국장을 인터뷰했다. 일본과의 외교 문제가 야기될 수 있다고 피상적이면서도 상투적인 내용으로 일관한다. 다른 사람을 추천받았으나 그는 오히려 모스크바에서 촬영 허가를 받았는가를 반문한다. 무슨 말 못 할 잘못이 많아 저리도 인터뷰를 피할까. 한인노인회를 방문해 정태식(75세) 고문에게서 상세한 설명을 듣고 자료를 찍었다.

7월 8일

역사학 박사이며 사할린시정부 문서국의 전문가인 꾸진 아나똘리 찌모떼예비치를 인터뷰했다. 그는 체면을 불구하고 책 좀 출판할 수 있게 해달라고 몇 번이나 사정해 온다. 이날, 16시 20분에 출발하여 17시 40분 인천공항에 도착했다. 총 76일간의 해외 출장이 끝났다.

▶ 한국

귀국 후에도 프로그램의 총정리를 위한 마무리 촬영을 계속하였다.

7월 9일

정신문화연구원의 정혜경 박사에게 강제연행 부분을, 서울시립대의 염 인호 교수에게는 해방 전 해외 이주 한인 총수를 인터뷰했다.

7월 10일

편집구성안이 먼저 된 2부부터 편집을 시작했다.

7월 11일

2부 편집구성안대로 가편집을 마치니 6시간 30분의 대작이 나왔다.

7월 14일

1부 가편집본이 5시간이다.

7월 16일

2부를 63분으로 편집했다. 잘 된 것일까? 다시 보니 사진과 문서로 만들 어진 거무튀튀한 프로그램이다. 추가 내용을 보완했다.

7월 17일

60분으로 세 번째 편집을 진행했다.

7월 23일

10일부터 시작된 편집이 2주간 계속됐다. 편성 기준시간에 맞춰 1, 2부의 1:1 편집을 마쳤다.

7월 26일

종로도서관, 국민대, 국회도서관 등의 놓친 자료를 촬영하고 성우 권영운 씨를 섭외했다.

7월 28일

10년 만의 더위라고 한다. Will(외부편집실)에서 에딧박스 장비로 영상을 다듬었다.

7월 31일

1부 대본을 수정하고 자막을 뽑았다.

8월 2일

2부 원고 작업을 했다.

8월 3일

2부 원고를 완성했다. 한 달여의 작은 편집실 작업 속에 술, 그리고 이미 끊었던 담배까지 금단 현상이 온다. 술을 막 마시고 담배 연기에도 묻히고 싶은데 여기서 무너지면 끝이라는 생각으로 마음의 여유를 가져본다.

8월 4일

더빙을 했다. 해설자는 권영운 씨다. 더빙은 잘 하였는데 마친 후 나는 마음이 찜찜하다. 항상 드는 생각이지만 내레이션이 너무 많다. 시청자에게 친절하고 쉽게 전달하기 위해서라지만 부담을 먼저 주는 게 아닌지. 그래도 빼서는 안 될 내용이라 생각하기에 넣는다. 녹음 후 다시 편집, 내레이션을 축소했다.

8월 5일

1부 완성. 시사 소감은 너무 복잡하다. 숫자 밝히기 때문일까? 얼마나 많은 이들이 강제 이주를 당했는지 밝히기가 포인트인데, 그에 대한 궁금증은 나 혼자만의 집착일까?

1부 앞부분의 한·일 합방 이전의 이주 부분을 빼고 수정했다. 아무래도 강제 이주라는 부분이 혼란을 주고 의문을 갖게 한다. 빼니까 훨씬 간결해진 느낌이다.

2부 완성. 워낙 자막이 많아 오탈자가 고쳐도 또 나온다.

각 신문에 프로그램이 소개되기 시작한다. 새롭다는 것은 무엇일까? 논문 쓰기에서 기인된 전통적인 다큐 제작기법인 가설제시의 변증법적인 구성과 한국인의 심성에서 기인된 감성적인 면의 필요성을 이 소재는 분명 갖고 있다.

광복절 다큐로써 가장 가 닿을 수 있는 주제를 다루고 있는데, 민족의 아픔과 특성이 지역마다 다르기는 하지만 그것을 관통하는 하나의 맥은 한국인답다는 것이다. 그것은 밟아도 죽지 않고 꺾여도 살아남는 끈기의 처절함이라 할 수 있다.

500만 명이 나가 그 반 수가 살아 귀향했다는 것은 이 민족의 저력이다. 또 살아남아 그곳에 정착한 적응력. 이 역사는 정서적으로만 볼 수 없는 불우한 역사의 제조명이며 잊을 수 없는 역사적 사실이다.

3부는 추석특집으로 나간다. 60분으로 편집했다.

23시에 광복절특집 〈돌아오지 못하는 사람들〉 제1부 〈고향을 떠난 사람들〉이 방송되었다.

휴가를 내어 서울서 2시간 거리인 단양으로 내려갔다. 2부 〈머나먼 귀환〉이 방송되었다. 갑자기 광복 60년 다큐멘터리 〈코리안 루트를 가다〉가 떠올랐다. 한민족의 정체성 알기로 우리 민족의 뿌리 찾기와 한반도 이주까지의 역사, 아울러 해외 이주 역사까지를 아울러 한민족 이동사의 의미와 미래까지를 재조명해 본다는 기획이다.

재외동포재단의 이광규 이사장과 인터뷰했다.

3부 더빙도 권영운 씨와 진행했다.

완성. 재외동포가 670만 명 된다는 내용은 또 다른 시각에서 지적받았다. 조사가 충분히 이뤄지지 않은 다큐는 이래서 피하게 되는 것일 테지. 나도 제시할 수 있는 명확한 자료가 없다. 연구자도 모두 막연해할 뿐이다. PD가 연구자만큼 전문적일 수는 없지만, 프로그램을 진행하는 동안만큼은 필연적으로 연구자가 되어야 한다.

결국 재외동포 670만 명 부분은 빼고 최종 완성. 9개월의 대장정을 끝냈다.

〈돌아오지 못하는 사람들〉 3부작 시리즈는 ENG 촬영 테이프만도 160개, 6mm 촬영까지 하여 촬영 테이프가 총 150시간에 이르렀다. 편집구성안대로 가편집을 마치니 6시간 30분의 대작이 나왔다. 가편집을 거듭해 60분짜리 세 번째 편집본을 만들었다. 편성 기준시간에 맞춰 1, 2부의 러닝타임을 비슷하게 맞추고 보충 촬영 및 원고 작업으로 정신없이 시간을 보냈다. 술과 담배 생각이 간절했지만, 이 다큐멘터리의 의미를 생각하며 간신히 버텼다. 모든 편집이 끝났을 때의 해방감은 잊을 수 없다. 드디어 9개월의 대장정을 끝낸 것이다. 270일간의 방송은 잘 나갔고 내 다큐 인생에 방점 하나가 찍혔다.

우즈베키스탄에서 발굴한 다큐를 타이틀 백으로 사용했다.

〈돌아오지 못하는 사람들〉의 1부 〈고향을 떠난 사람들〉에서는 남겨진 기록과 증언을 통해서 일본 측의 이와 같은 주장의 허구를 밝혀 보고 싶었다. 1부가 일제강점기의 한인 이주사라면 2부 〈머나먼 귀환〉은 해방 후 한인 귀환사를 이야기했다. 방송 사상 처음으로 그 규모와 루트를 밝힌다는 점에서 제작 의미를 찾을 수 있다. 현지 취재 결과 일본에서 180만여 명, 중국에서 100만여 명, 중국내륙에서 최소 6만여 명 등 미확인된 동남아 쪽까지 합하여 약 300만 명의 한인이 우여곡절 끝에 귀환함을 밝혀냈다. 이 과정에서 해방을 맞이하고도 일본인에 의해 떼죽음을 당한 하이남 섬 천인갱 사건, 우키시마호 폭

침 사건, 사할린에서의 학살사건 등의 사례를 보며 일본인들의 잔학성을 새삼 느꼈다. 일제강점기 얼마나 많은 사람이 죽었는지조차 아직 정확하지 않다. 이 모든 것들이 이제는 규명되어야 할 것이다. 역사는 잊혀서도 묻혀서도 안 된다.

3부 〈돌아갈 수 없는 고향〉은 추석 특집으로 방송되었다. 한국 방송 사상 최초로 한인 이민사를 총론적으로 밝혀냈는데 세계 각국에 나가 있는 한민족은 모두 670만 명으로 추정된다. 2004년은 한·러 이주 140주년의 해였다. 이것은 한인들의 해외 이주가 오랜 역사와 전통을 가지고 있음을 의미하는 징표이다. 지난 한 세기를 돌이켜 볼 때 한국의 근현대사는 약자로서의 고난과 시련의 역사로 점철된 한 세기라고 할 수 있다. 따라서 한인들의 해외 이주사도 같은 맥락으로 이어져 왔다. 질곡의 삶을 살 수밖에 없었던 이주 한민족. 온갖 박해를 견디며 그들은 타향을 고향 삼아 세계로 퍼져 나갔다. 이 다큐멘터리는 한국 방송 사상 처음으로 한인의 이주 루트 및 우리의 기억 속에서 잊힌 미 귀환자들의 질곡의 삶을 다루었다. 광복 60년, 이들에게 과연 고향은 어떤 기억으로 남아 있을까? 추석을 맞아 가슴 아픈 한인 이주사를 통해 고향에 돌아올 수 없었던 미 귀환자 역사의 배경과 삶, 아픔을 통해 그들의 고향의 그리움, 망향의 한을 생각해 보았다.

일제강점기 타국으로 강제 이주한 한인 500만여 명 중 돌아오지 못한 미 귀환자는 생존자, 사망자 포함해 모두 200만여 명으로 파악된다. 이 프로그램에서는 각국에 퍼져있는 한인들의 삶과 현재 상황, 그리고 유골이 되어 타국에 방치되어 있는 현 실태를 통해 당시 미귀환 한인들의 역사가 지금도 계속 이어지고 있고, 또한 그 미 귀환자들이 현재 해외 교포 670만의 기원임을 말해준다. 과거사의 은폐, 왜곡된 역사의 은폐. 이 모든 것에 대한 사과와 진상 규명이 되지 않는 한 한국과 일본은 먼 이웃으로 살 수밖에 없을 것이다. 광복절특집 아이템은 너무도 무궁무진한데 이제 이러한 내용의 특집 행진도 끝나야 하지 않을까? 그들의 진심 어린 사과로 광복절 특집도 내용을 달리해 나갈 그날을 기원해 본다.

대륙에 떨친
우리의 민족혼

2011년 8월 15일에 방송된 〈대륙에 떨친 우리의 민족혼〉은 외세의 침략에도 결코 꺾이지 않는 한국인의 민족정신을 다룬다. 우리 민족이 5000년 동안 잦은 외세의 침략에도 자주 독립국을 유지할 수 있도록 끈질기게 이어져 온 데에는 우리 민족혼의 역할이 크다. 지금을 사는 우리가 가장 많이 기억해야 할 민족혼의 예시는 역시 독립운동가들의 그것이 될 테다.

연출, 조연출, 촬영, 녹음 담당 등 4명의 제작진이 국내 촬영을 마치고 출국했다. 백야김좌진장군기념사업회가 선발한 대학생들로 구성된 '청산리 역사대장정' 대원들과 함께였다. 우리는 하얼빈 의거의 안중근 의사, 청산리 대첩의 김좌진 장군, 상하이의 애국 청년 윤봉길 의사 등 항일 독립투사들의 흔적을 따라갔다. 그리고 10박 11일간 취재한 내용을 바탕으로 50

분짜리 다큐멘터리 한 편이 완성되었다.

2011년 6월 26일, 충남 홍성군 용봉산 수련원에서 64명의 대학생을 비롯한 사회 저명인사를 포함한 105명의 대원이 참석한 가운데 발대식을 가졌다. 첫 탐방지는 충남 예산 윤봉길 기념관이었다. 윤봉길 의사에게 부모, 형제, 처자보다 더한 사랑은 바로, 나라와 겨레에 바치는 뜨거운 사랑이었다. 윤봉길 의사의 생애, 애국에서 비롯한 목숨을 바친 업적을 통해 대원들의 마음속에 조금씩 움트는 민족혼을 보고 느낄 수 있었다.

이후 우리는 중국으로 향했다. 고구려의 수도 졸본성과 광개토대왕 비, 장수왕릉, 발해 성터 등 고구려와 발해의 유적을 답사한 후 민족의 영산 백두산에 오르는 일정으로 진행되었다. 청산리 항일 대첩 기념비, 김좌진 장군 구 거주지, 한중우의공원, 실험소학교, 윤동주 생가, 하얼빈 역 안중근 의사 저격 장소, 뤼순 감옥, 상하이 홍커우 공원 등을 방문하여 조국 독립을 위해 헌신했던 수많은 독립 선열들의 고혼을 느끼고 돌아왔다.

짧게 요약한 여정이지만, 그중에서도 기억에 남는 순간을 기

출정식

뤼순의 안중근 의사 유해 매장 추정지에서

록해 보고자 한다.

　김좌진 장군 휘하 북로군정서와 홍범도가 이끄는 대한독립
군 등이 주축이 되어 일본군 5만여 명과 전투를 벌여 대승을
거둔 화룡시 청산리. 그곳에서 우리는 완루구에서 시작된 5박
6일간의 전투 이야기와 기념비를 발견했다. 승전기념비는 청
산리 대첩의 승전을 기념하고 항일 무장 투쟁을 하다 희생된

이름 모를 대한독립군의 넋을 기리며 한국 정부의 지원으로 건립되었다. 104년 전 나라를 되찾고자 목숨을 다했던 김좌진 장군과 독립군의 항일 투쟁의 민족혼을 시공을 뛰어넘어 함께 느껴볼 수 있었다. 젊은 대원들의 눈에 어려 있던 숭고한 깨달음이 시청자에게도 전해졌을 것이다.

마지막 일정이었던 안중근 의사의 발자취도 잊을 수 없다. 한국의 민족혼이 무엇인지 알기 위해 안중근을 떠올려도 지나침이 없다. 우리 민족의 정체성을 넘어 긴 생명력으로 우리 국토를 지키는 애국혼으로 요약된다. 즉, 안중근은 우리 민족 전체를 대표하는 위인이라는 생각이 든다. 나는 뤼순 감옥을 이미 여러 차례 방문했고, 안중근 유해발굴을 연구했다. 이어서 자세히 이야기하고자 한다.

안중근,
그의 길을 걷다

안중근 의사는 우리나라의 위대한 독립투사 중 한 사람이다. 한국인 모두와 특히 장병들이 꼽은 우리나라 독립운동가 1위 인물이다. 안 의사는 조국의 소중함을 새삼 일깨워 준 역사 속의 위인이다. 나는 어릴 적부터 그에게 관심을 가졌고, 내 삶은 점점 그에게로 기울었다.

이토 히로부미를 저격한 후 사형 선고를 받은 그는 유언을 남겼다. '내가 죽은 뒤에 나의 뼈를 하얼빈 공원 곁에 묻어 두었다가 우리 국권이 회복되거든 고국으로 반장 해 다오. 나는 천국에 가서도 우리나라의 회복을 위해 마땅히 힘쓸 것이다.' 광복을 맞은지 수십 년이 지난 지금까지도 안중근 의사의 유해는 발굴되지 못하고 있다.

다큐멘터리스트인 나는 그에 관한 기록을 남길 수밖에 없었

는데 다큐멘터리 4편, 책 3권을 남겼다. 그 전후로 내가 쓴 시간과 마음은 믿을 수 없을 만큼 방대할 것이다. 그만큼 기록할 수 있는 마지막 힘까지 쏟아부었다. 다음은 안 의사와 함께했던 지난 기록들이다.

* * *

대한 의용군 참모 중장이 된 안중근은 이토 히로부미의 동양평화 교란과 조국 침탈을 더 이상 참지 못하고 조국을 떠난다. 러시아 블라디보스톡에서 힘든 세월을 보내며 이토 히로부미를 저격할 기회를 찾는다. 드디어 이토 히로부미가 만주를 시찰하고 그 경유지로 하얼빈에 도착한다는 소식을 접한 안중근은 하늘이 준 이 기회를 놓치지 않겠노라 결심한다.

다큐 네 편 중 〈대한국인 안중근〉은 안중근 의사의 순국 80주기를 맞이한 1990년도, 국방부 국군홍보관리소(현 국방홍보원) 제작의 40분 다큐멘터리다. 안춘생 전 독립기념관장을 모시고 인터뷰를 하기도 하고, 안중근 의사의 일대를 일대기로 KBS에서 방송되었다.

당시 나는 아직 영화계에 있었기도 했고 원래 해당 작품에 각본가로서만 참여했다가 갑자기 연출까지 도맡게 되었다. 국군홍보관리소 제작의 작품들은 KBS를 통해 방송되기에 소장이 직접 시시회를 주관하며 꼼꼼한 지적을 하기로 유명했다. 그렇게 자체 평가가 유독 엄격해서인지 소속 감독들로서는 연출작 선정에 신경이 안 쓰일 리 없었다. 그래서 연출을 모두가 꺼린다고 했던가. 제작부의 강권으로 내가 긴급 투입되어 진행했다.

감독들이 이 작품을 피한 이유가 하나 더 있다. 안 의사의 의거 이후 순국까지의 상황을 중심으로 일대기를 드라마타이즈한다는 것은 적잖이 난감한 일이었을 테다. 중국 하얼빈이 아닌 한국에서 완성해야 했기 때문인데 나 또한 작가로서는 쉽게 써 내려갔지만, 막상 영상화하려니 정해진 예산으로 고민이 이만저만하지 않았다.

안중근 의사 역을 맡은 이는 유영국 배우였다. 그와 함께 먼저 안 의사의 의거 현장 장면 촬영을 시작했다. 지원 스태프의 일사불란한 진행으로 수색역을 하얼빈역으로 꾸며 버렸다(지금의 수색역과 다르다). 또 러시아 군인들은 미군들을 데려다 찍었다. 뤼

순 감옥[16]은 '서대문형무소역사관'으로 재단장을 준비 중이던 서대문 형무소에서 촬영했다. 밤 촬영 때 스산한 느낌은 비단 사형장 때문만은 아니었다. 역사의 현장에서의 촬영으로 분위기는 생생히 전달되었다.

추운 겨울을 보낸 여순 감옥 장면은 이곳이 최적지였다. 철창 안의 안중근 의사를 연기한 유영국 배우는 흡사 안중근 의사 그 자체였다. 그도 격한 감정을 억누르며 메소드 연기로 몰입되었다. 나 역시도 마찬가지였다. 실제 안중근 의사를 만나는 듯한 느낌이었다. 팀워크가 살아나니 장면이 잘 만들어질 수밖에 없었다. 우리는 촬영을 마치고도 엄숙한 그 무엇에 압도되어 모두가 침묵했다. 편집 작업에 촬영감독까지 직접 매달렸을 만큼 모두가 열정적이었다. 이 정도라면 최종 완성본을 보지 않아도 성공작이라는 것을 예감케 했다. 저예산 다큐였기에 제작에 한정적이었지만 자료화면 등을 적절하게 활용하여 편집을 마쳤다.

이후 국군홍보관리소 소장의 참석 하에 시사회가 열렸다. 적

16 뤼순형무소. 제정러시아가 1902년 설립, 일본이 확장한 것으로 중국 동북에서 가장 큰 감옥이다. 주로 한국인, 중국인, 러시아인 등이 많이 수감 되어있었고, 1906년 ~1936년 사이 수감자는 연간 약 2만여 명에 달했다. 1941년 태평양전쟁 발발 이후에는 한국과 중국의 항일지사와 사상범을 체포하여 이곳에 수감하였고, 온갖 고문을 가했으며 수많은 수감자가 형무소 안에서 처형당했다.

은 제작비로 대작을 만들고자 했으니 반응이 궁금했다. 시사회 장 한쪽에 앉아 보좌관들을 살피는데 관람하는 내내 연신 무언가를 적는 모습이었다. 무엇을 저렇게 적나. 다큐멘터리가 끝나면 '자, 말들 해봐요.' 하면 답해야 할 내용이겠지. 소장이 엔딩 크레딧의 내 이름을 확인하고는 나를 찾았다. 관계자들까지 남아 다음 상황을 주시하였으나 소장은 내게 수고 많았다며 격려의 악수를 청할 뿐이었다. 보좌관들은 들고 있던 수첩을 얼른 집어넣었음을 물론 박수 세례를 보내 주었다. 안 의사의 다큐를 만들게 된 것도 과분한데 박수까지 받으니 이런 것이 보람이구나 싶었다.

이 작품은 나의 인생에 있어서 매우 중요한 작품이다. '안중근뼈대찾기사업회'를 시작하게 된 단초가 되었기 때문이다. 그 이후, 나는 안 의사의 유해 발굴과 국내 봉환에 온 힘을 다하게 된다.

* * *

안중근 의사를 기리는 두 번째 작품은 다름 아닌 EBS〈어린이 모험극 스파크〉로, 역사 수호대 주인공들이 과학자 아빠와 함께 타임머신을 타고 역사적 순간으로 이동하는 컨셉의 프로

그램이었다. 역시나 나는 의거 100주년을 기념하여 선보인 안의사 편이 가장 기억에 남았다. 30분 4부작으로 그의 애국혼과 생애를 다루려 했다.

　처음 안중근 편을 기획하자 지원 스태프들이 난감해했다. 미술 관련 스태프과 특히 소품팀이 결사반대를 하는 것이다. 시대적, 공간적 배경도 다른 총격전을 대체 어떻게 재연하려고 하느냐고 했다. 나야 이미 이와 비슷한 경험이 있는지라 충분히 해결할 수 있다고 설득하였지만 그들의 마음은 쉽게 움직이지 않았다. 안 된다는 처음의 답은 한두 번까지 괜찮았지만 같은 이야기가 반복되니 오기가 발동했다. 나는 지원 스태프들을 모아놓고 실패해도 좋다는 조건을 내걸었다. 실패해도 좋은 마음이란 외려 도전심을 불러일으킨다. 패배가 두렵지 않은 상태가 되면 무엇인들 못하겠는가? 우리는 그저 의미 있는 일을 하려는 것 아닌가. 나는 서로를 믿고 부딪혀 보자며 팀워크를 만들어 나갔다. 그들은 나의 열정에 생각을 고쳐먹은 듯했다. 이렇게 결정되자 준비작업은 일사천리로 진행되었다.

　촬영은 계획대로 진행되었다. 하얼빈역은 이번엔 금곡역에서 재연됐다. 빌딩이 보이지 않도록 각도를 조절해 촬영해야 했다. 총격전 장면도 잘 마쳤다. 당시 EBS 사옥의 뒷산인 우면산은 인적도 없어 최적의 총격전 촬영지였다. 군인들로 출연한

엑스트라 출연진들은 예산 문제로 인해 소수인지라 군복을 바꿔 입어 가며 뛰어다녔다. 인근의 군부대가 출동할 수도 있어 사전에 연락을 취해두었으나 폭탄이 여러 발 터지자 비상 사이렌이 울렸다. 급하게 '촬영 중'이라고 전화를 하여 출동을 막았던 기억도 있다.

안중근 의사, 그는 브라우닝 권총을 품에 품고 1909년 10월 26일 아침 9시 환영 인파에 묻힌 우리 민족의 침탈자요 중국과 아시아 동양평화의 교란자인 이토 히로부미에게 일격을 가한다. 안중근 의사는 러시아 군경에 체포되고 일본 경찰에 인도되어 일본인 미조부치 검사의 조사를 받은 후 결심 공판에서 사형을 언도 받고 불법 재판에 대해 항소하지 않으며 의연히 죽음의 길을 택한다.

내가 팀원들을 고양시키긴 했으나 OK샷에 옥의 티가 있어 편집해야 했던 아픔은 아직도 잊지 못하겠다. 심적으로나 뭐로나 고생스러운 프로젝트였지만, 주권을 잃어버린 시절 목숨을 초개와 같이 버린 젊은 영웅 안중근을 통해 부모님과 아이들 모두 그의 애국심과 조국 사랑을 알기를 바라는 마음으로 신중히 작업했다. 작업을 마치고 느낀 쾌감과 자부심 또한 컸다.

그 어떤 드라마보다 스펙터클하고 실감났으며 감동적이었다.

* * *

〈어린이 모험극 스파크〉 안중근 의사 편을 만들고 5개월 후인인 2010년에는 안중근 의사의 순국 백 년을 맞아 새 다큐멘터리를 준비했다. 안중근 의사의 순국 100주년은 몇 번을 되새겨도 그 숭고함이 사그라들지 않았다. 〈대한국인 안중근〉 이후 20년간 하루도 빠짐없이 고민해온 나의 프로젝트, 〈안중근 순국 백년 안의사의 유해를 찾아라!〉가 마침내 방송되었다. 이 작품은 선행된 두 작품과 다르게 안중근 의사의 유해를 조국으로 되돌아오게 해야 한다는 강한 메시지로 만들어졌다. 수없이 많은 수소문 끝에 완성했으니 결코 소 뒷걸음질 치다가 걸린 행운은 아니었다. 그간 관련된 사람을 만나고, 중국 땅을 기웃거리며, 현장을 찾아 낯선 산야를 헤매던 날을 복기하면 첩첩산중이었다는 생각뿐이다. 그럼에도 끝까지 투지를 불태우며 취재와 촬영, 편집을 이어간 이야기를 하고자 한다.

막연한 궁금증이 아니라 역사적 사명감이었다. 민족의 영웅인 안중근 의사의 유해를 순국 100년이 지나도록 타국 땅에 잠들게 할 수는 없었다. 나는 2004년부터 집념을 갖고 홀로 안

의사의 묘를 추적했다. 하지만 늘 별다른 소득이 없었다. 홀로 뤼순을 찾아가는 것도 역시 쉬운 여정은 아니었다. 해군기지가 있는 군사 도시였기에 외국인들의 출입이 엄격히 규제되었던 탓이다. 중국인 행세를 하며 뤼순 감옥을 들어갈 수 있었으나 촬영은 엄두도 못 내었다. 혹시나 하는 마음으로 감옥 뒷산을 헤맸다. 그러나 그렇게 헤맨다고 찾아질 리 만무했다. 아니, 그 많은 봉우리, 넓은 산 중턱 어디에서 안 의사의 묘를 찾는다는 말인가?

안 의사 매장지를 찾는 일은 처음부터 제보에 의존할 수밖에 없는 일이었다. 그도 그럴 것이 유해가 어디 묻혀 있는지는 여러 설만 분분했었기 때문이다. 평생 안 의사 매장지를 추적한 故 김영광 전 국회의원도 증언자 없이는 그 일을 이룩할 수 없었다고 한다. 김영광 위원에게 다큐 제작에 있어 필요한 자료와 심도 있는 증거를 구하던 중 안 의사 묘소 참배자 이야기를 들을 수 있었다. 그는 1958년 중학생 시절 아버지 따라 안 의사의 묘를 참배했고 이후에도 뤼순 감옥을 20여 번이나 갔던 귀화 동포 이국성 씨였다. 그와 함께 뤼순 감옥으로 방문했더니 동쪽으로 500m 지점이 안 의사의 묘소라고 지목하는데 그보다 더 확신에 찬 눈빛일 수 없었다. 그 지점을 안 의사의 묘소라고 지목한 이가 또 있었다. 이미 고인이 되신 신현만 씨

는 1943년에 이곳으로 수학여행 와서 안 의사의 묘비를 보았던 사람이다. 두 사람의 목격담은 약 16년간의 시차가 있었음에도 다른 점이라곤 묘소가 맨 우측이라는 주장과 중앙 지점이라는 주장뿐이었다(그것은 16년기간 중에 늘어난 묘 때문이다). 나로서는 섣부른 판단은 금물이라 여러 검증을 거쳤는데 이국성 씨와 신현만 씨의 증언은 확고부동한 진실이었다.

이외에도 중국 측 관계자인 뤼순일러감옥구지박물관의 반무충 주임도 그곳을 안 의사 묘지로 유력한 곳이라 증언을 보탰다.

프로그램 제작은 섭외가 끝나면 일은 절반으로 줄어든다. 김영광 의원을 통해 많은 인사가 추천되며 인맥이 더 넓어지니 미궁 속에 있던 진실에 안개가 걷히고 점차 선명해지는 것이다. 나로서는 김영광 의원이 의인이었다. 홀로 이방인인 채로 뒷동산을 헤집고 다니던 날에 비하면 비약적인 발전이었다. 나로선 안 의사의 묘 추정지 앞에서 이국성 씨와 인터뷰를 하며 가슴 벅참을 억눌렀다.

안중근 의사는 죽음을 앞두고 지바 도시치 등 주변 일본인들에게 감동과 평화주의자로서의 면모를 보이며 동양평화론 집필 중 의연하게 순국한다. 사형 당일 '위국헌신

군인본분(爲國獻身軍人本分)'유묵을 지바 간수에게 전해주는 사실은 잊히지 못할 것이다. 적국의 간수로서 '당신같이 훌륭한 분을 간수하게 되어 죄송하다'는 지바 간수의 인사에 안 의사는 말했다. '당신은 당신의 본분을 다하는 것이고 나는 한국의 의병장으로서 군인의 본분을 다했을 뿐이다.'[17]

〈안중근 순국 백년 안의사의 유해를 찾아라!〉는 얼마 후 한국프로듀서연합회 주최의 이달의 PD상 수상작으로 결정되었다. 심사평을 보면 진정성이 돋보이는 다큐로 연출자의 노고를 인정받은 작품이었다. 내가 밝혀낸 안 의사의 유해매장 추정지는 한국 방송 사상 처음이었다. 여러 자료와 증언자를 찾아내어 완성하였고 그러한 모든 것들이 발굴의 유력한 증거로 작용하지 않을까 싶었다. 서둘러 주무 부처인 국가보훈처에 제보하고 방문해 보았지만 달라지는 것은 없었다. 그래서 과감히 안중근뼈대찾기사업회를 만들고 안 의사의 유해를 발굴하고자 나서 보았지만, 아직도 유해 발굴은 요원한 일이다.

17 이 유묵은 1980년 8월 23일 안중근의사숭모회에 기증되어 보물 569호로 지정되었다. 2024년 가장 최근 소식으로 다른 유묵 '인심조석변산색고금동(人心朝夕變山色古今同)'은 2024년 2월, 서울옥션 제177회 미술품 경매에서 13억 원에 낙찰되어 한국으로 돌아왔다.

＊＊＊

이후에도 나는 안중근의사기념관에 기증을 목적으로 한 기록용 다큐멘터리와 세 권의 책을 만들었다. '안중근뼈대찾기사업회' 회원과 안 의사 관련 소논문을 제출해 선발된 대학생 13명, 중고 교사로 구성된 탐방단과 함께 러시아 블라디보스톡으로 탐방을 떠나기도 했다. 그곳에서 우리는 한인 집단 거주지인 신한촌 지역, 안중근 기념비가 세워진 크라스키노, 안중근 의사가 무장투쟁하며 3일간 계셨던 권하촌 초가집을 방문했다. 이어서 하얼빈역 의거 현장, 조선민족예술관 안중근 기념실, 그리고 또 다시 뤼순일러감옥구지박물관에 들렀다. 당장이라도 삽을 들고 땅을 파헤치고 싶은 심정이었다. 그러나 이번에도 역시나 아쉬운 발길을 돌렸다. 이곳저곳을 둘러보는 동안 신고를 받기도 하고, 반대로 매장지 관련한 새로운 증언자도 만나기도 했다. 오롯이 안중근 의사 생각으로 채운 시간이다.

안중근을 연기했던 참여진들이 스쳐 지나간다. 나는 PD이며 프로그램을 만드는 사람이다. 쉴 새 없이 취재하며 오늘날까지 왔다. 아직까지도 현실의 벽에 부딪히곤 하지만 끝까지 절박한 심정을 보여주는 것 또한 내가 할 일이라는 생각이다. 시대정신을 보여주는 것, 좌절하지 않고 국민적 관심을 호소하

는 것, 힘을 합쳐 옳음을 이행하는 것… 안중근 의사의 유해는 조국으로 돌아와야 한다. 나는 국민의 한 사람으로서 후손 된 도리를 위해 오늘도 멈추지 않고 있다.

외교와
사회 이슈

시사 다큐멘터리는 시대의 정치, 경제, 사회, 교육 문제들을
다룬 다큐멘터리다. 흔히 정치와 사회적인 이슈들을 많이 다
룬다. 인간 사회에는 항상 존재하는 갈등을 객관적인 시각에
서 다루어 사회를 보다 나은 길로 유도한다. 시사 다큐라 하면
MBC 〈PD수첩〉, KBS 〈시사현장 맥〉, KBS 〈추적 60분〉, SBS
〈그것이 알고 싶다〉, 외국 다큐를 소개하는 EBS의 〈다큐10+〉
등이 있다.

다큐멘터리는 그림으로 보기에 무난하면 설득력을 갖는 것
처럼 보이나 실제 진정성에는 검증이 필요하다. 관련 정책의
입안자나 해당 관련자의 중간에서 객관적인 시각이 필요하다.
아울러 검증된 인사가 섭외되어야 한다. 제작 의도가 지나치게
개입된, 객관성을 담보하지 않은 시사 다큐멘터리는 대중의 외

면을 받고 선전용으로 느껴지기 십상이다.

또 시사 다큐멘터리는 폭넓은 사전 조사가 절대적으로 필요하다. 작가와의 팀워크가 가장 필요한 부분이다.

시사 다큐멘터리 감독은 사회를 정확하게 볼 수 있는 능력을 가져야 한다. 이를테면 교육 개혁을 다룬 다큐멘터리에서는 당위성을 설명하기 위해 다른 선진국의 사례를 소개할 때가 있는데, 이때 '과연 그런 사례가 우리 교육 현실에 맞는가?'를 판단할 줄 알아야 기획 의도를 밀도 있게 잡아나갈 수 있다.

연출자로서 때로는 터놓고 인터뷰하기 어려운 질문도 있을 것이며 밝히기 힘든 사실도 있을 것이다. 이때, 상대방의 인터뷰 거절이나 인터뷰 질문에 상대를 어떻게 설득시키느냐가 관건이다. 숨기고 싶은 진실을 어떻게 끌어내느냐 하는 문제는 쉽지 않은 것이다. 그래도 그러한 용기 있는 인터뷰를 담아내어 사회를 진보시키기 위한 노력은 시사 다큐멘터리 감독들이 숙명적으로 안고 있는 사명이다.

동북아의
등불을 켜다

2007년, 아시아의 여러 방송사들을 지원하는 프로젝트가 있었다. 한국방송영상산업진흥원에서 주최하고 문화관광부가 후원한 이 프로젝트는 한국을 비롯해 중국, 몽골, 필리핀, 인도네시아, 베트남 6개국이 참여했다. 제작 분량으로 말하면 60분 20부작, 제작 비용으로 말하면 수십 억 원의 규모였다. 아시아 방송영상산업의 발전을 위한 워크숍, 공동 제작을 통한 서로의 문화 이해, 각 국가 간의 방송 문화 교류 확대라는 다양한 의의로 출발했다. 완성작은 국내와 각 참여 국가에 방송될 예정이었다.

국내에서는 EBS와 KBS가 공동 제작에 나섰다. 합작 대상국은 중국과 몽골이었고, 여기서 나는 중국과의 합작 프로젝트 총연출자로 최종 확정되었다. 마침 한중수교 15주년을 맞아 특별한 의미를 갖는 다큐이다 보니 본 제작 의도에 맞게 상호

간의 역사, 발전상, 문화 및 관광, 자원, 환경, 자연 등으로 구성하기로 했다. 특히 최근의 산업 현장 분위기와 인터뷰를 통해 한중간의 윈윈전략을 모색해 보고, 현지에서의 한류 스타들의 공연과 인터뷰를 하며 밀착취재를 계획했다. 그해 봄 답사를 했고 본격 작업은 여름부터였다. 그렇게 우리는 10월까지 약 4개월 동안 중국 방송사 CCTV 팀의 협력제작으로 〈동북아의 등불 청사초롱과 홍등〉 5부작을 완성했다.

　모든 협업은 여러 방면에서 어려움이 따른다. 더군다나 이 경우 타국 방송사와의 협업이니 더욱 세밀하고 정확한 의견조율이 필요했다. 역사관과 문화 동질성에 대한 이견부터 각국 시청자 입장 고려, 촬영장소 선정 등 사소한 결정까지 합의 과정이 쉽지만은 않았다. 중국 측에서도 대단한 프로듀서와 총감독이 온다고 하니 이 큰 프로젝트를 누가 주도할 것이냐에 따른 질문에도 쉬운 답이 나오지 않았다.

　기획은 중국 지홍 프로덕션의 기획안에서 시작되었다. 하지만 우리로서는 중국 측의 시각으로 진행할 수는 없어 적극적으로 의견을 제시했다. 연출 및 촬영, 편집 등의 마무리는 한국에서 한 다음 그 최종본을 두고 중국 측이 자국용을 따로 완성하기로 하는 것이 좋지 않겠느냐 등 여러 이야기가 오간 뒤, 마

침내 최종 회의 때 중국 측 대표에게서 연출의 전권을 위임받았다. 참으로 힘들고 긴 협상의 당연한 타결이었다. CCTV의 PD들로선 아쉬움이 있었겠지만 통 크게 양보를 해 왔다. 그뿐 아니라 현지 촬영과 진행에 최대한 협조해 주기로 했다.

양국을 오간 미팅과 무수히 많은 준비를 거친 이후 마침내 7월 9일, 서울에서 첫 촬영이 시작되었다. 진짜 문제는 그 다음이었다. 중국 측에서 보내온 일정표를 확인하고는 모두가 깜짝 놀랐다. 아마 중국 측에서도 무모한 일정이라는 것을 파악하지 못했을 거라고 생각한다. 우리는 베이징, 시안, 둔황, 다시 베이징으로 가서 센양, 따롄, 옌지, 백두산, 하얼빈, 텐진, 칭다오, 상하이, 광저우, 홍콩까지 67일간 무려 3만km, 그것도 소나타와 스타렉스 차량 2대로 이동해야 했다. 지구 둘레가 약 4만km다. 두 달이 넘게 매일 서울, 부산을 왕복하는 것 이상의 강행군이었고, 이동뿐 아니라 섭외, 촬영 등의 작업을 병행해야 했기에 적잖은 심적 부담이 있었다.

다큐 사상 유래 없는 무리한 일정이니만큼 극히 긴장되었다. 장기 촬영 일정이란 제아무리 가고 싶던 나라라고 해도 보름이 최대였다. 모두가 지치고 개인의 인내력으로 버텨야 할 텐데 가능할까 싶었다. 두 달간 폭염과 싸워야 하고 또 어떤 이는

향수병과 싸워야 할 텐데 나로서는 정신력으로 전 일정과 행정을 책임져야 했다. 출발 전 몇 가지 규칙을 정하여 팀원들에게 공유하였다. 팀원들도 중국 대륙에 대한 많은 선례와 주의를 들었기에 모두가 능동적으로 룰을 잘 따라주었다.

1 하루 평균 이동 거리 700km 이상 예정으로 컨디션 유지가 중요. 따라서 개인별 음주 등을 삼가고 특히 식생활에 유의.

2 규칙적인 생활 요망. 기상 시간은 7시, 식사는 8시. 촬영 출발은 9시고 식사 시간은 가능하면 12시에 중식, 18시에 석식, 외출 시 21시까지 귀소 후 22시 취침. 코디의 안내에 절대적으로 따르기.

3 장비 및 현금의 도난 사고가 우려되는 바 각자 특별히 주의하여 이동. 카메라는 항상 소지하며 고가 장비는 특별 관리하기. 촬영 테이프는 기록장과 더불어 한국으로 수시로 공수.

4 8월 중 사막지대인 둔황 지역 촬영이 있으므로 카메라 오작동에 대비, 신속히 촬영 후 이동. 이동 중 낙오 시 그 자리에서 대기.

5 이동은 차량 소나타 및 스타렉스 9인승 2대로 하며 촬영 기간 중 국내선 탑승도 있으므로 개인 짐은 최소화한다.

6 장기 출장이므로 서로 양보하고 협력하며 부상이나 불상
사 발생 시 당사자는 무조건 귀국. 이번 출장의 최대 목표
는 안전과 무사 귀환.

출장 결재 및 장비 점검을 마친 우리 팀은 '할 수 있다!'를
외치며 출국길에 올랐다. 과연 의지의 한국인들이다.

무리한 여정이 틀림없음을 우리 모두 인지하고 있었다. 때문
에 그 시간을 버틸지언정 불안하지는 않았다. 살인적인 스케
줄을 뛰어넘는 괴로움이라 함은 바로 '예상치 못한 일'들이었
다. 중국답게 촬영 자체가 어려웠다. 일찍부터 촬영 장비 반입
시 어긋남이 있었다. HD 카메라로 촬영해야겠다고 공문을 수
차례 보내도 좀처럼 허가가 떨어지지 않았다. 결국 합작처인
CCTV의 도움을 청하여 해결했다. 섭외 문제도 마찬가지다.
〈동북아의 등불 청사초롱과 홍등〉에 유독 우리나라 시각이 더
짙게 묻어나는 이유는 중국 측 문화재와 기업들의 섭외가 제
대로 이루어지지 않아 비중을 높이지 못했기 때문이다. 이러한
'예상치 못한 난항'이 빈번하여 우리 모두 방법을 모색하는 동
안 슬슬 지쳐갔다.

무리한 일정과 예상치 못한 난항, 그 다음은 돈 문제였다. 물론 문화재 보호를 위해 조명을 금하거나 맨손의 접촉 등을 금지할 수는 있다. 중국이 갑자기 자본주의화 되어서 그런가, 돈 밝힘 증세가 끊이질 않는 것이다. 베이징 중앙방송촬영소(중앙전시대중국영시성)를 촬영하는 이번에도 연출, 촬영을 본인들이 직접한다며 8만 위안(한화 약 1430만 원)을 제시해 결렬되었다. 돈 많으면 하라는 식이다. 돈을 떠나서 우리가 직접 찍거나 연출할 수 없다는 단서는 근본적으로 수용할 수 없는 조건들이었다.

선조들의 유물을 가지고 흥정을 하는 나라는 그리 흔치 않다. 세계 문화유산으로 등재된 합천 해인사의 팔만대장경이나 서울의 창덕궁, 경주의 불국사도 고액의 사례를 요구하지는 않는다. 일본에서는 오히려 촬영을 권장하는 마당에 협상은 가당치도 않다. 다큐를 오랜 시간 만들다 보면 알겠지만 좋은 취지의 촬영에는 사전에 설득력 있는 공문 한 장이면 족하다. 앞으로 계속 이런 태도라면 어떻게 이 프로젝트를 완성할 수 있을지 걱정이 앞섰다. 그러나 촬영을 완료하기 위해서는 감내할 수 밖에 없는 일이었다.

* * *

하염없는 이동 시간이 계속되었다. 도로공사와 차량 체증으로 대기 시간은 생각보다 길어졌고, 준비해 간 비디오 시청도 어느 순간부터는 무료함을 달래 주지 못했다. 한여름에 사막지대를 매일같이 찾아가 불볕더위 속 대륙을 누비니 스태프들의 고생이 나날이 더해갔다. 차 두 대로는 시간이 지체되어 결국 이베코(Iveco) 버스를 빌려 한 대로 다녔다. 임차지에서 멀어지면 다시 새로운 차를 섭외해서 타고 다니다가 결국에는 비행기로 이동할 수밖에 없었다. 중간부터는 나누어 촬영할 수밖에 없을 정도로 중국은 넓고 우리는 바빴다. 당시 1팀은 시안시와 둔황시 촬영, 2팀은 베이징 촬영을 진행했다.

촬영 미수로 끝난 돈황석굴, 일명 막고굴은 세계에서 가장 크고, 풍부한 유물로 가득한, 현존하는 오래된 불교 유적이다. 이슬람 교도들과 서구 탐험가들에 의해 많은 부분 훼손되어 오늘에 이르고 있다. 우리나라에서는 혜초 스님의 『왕오천축국전』이 발견된 굴로 유명하다. 답사할 당시에도 소형 디지털 카메라조차 반입이 안 됐으니 중국은 그야말로 이 굴을 애지중지한다.

둔황시는 중국 간쑤성 서부 사막지대에 있었다. 새벽 4시 반, 밤하늘에 별들이 무수했고 북두칠성은 떨어질 듯 가까워 보였다. 시내에서 조금 떨어진 곳에 자리한 밍샤산(鳴沙山)은 바

람 불면 우는 소리가 들린다고 해서 그 이름이 붙여졌다. 이곳에 바람의 기류를 타 모래로 부터 보호되는 지점에 우리나라 경복궁의 향원정 같은 탑 건축물이 눈에 띄었다. 예부터 있어 온 절이라는데 사막 한가운데의 절이라 너무도 신비했다. 절 옆의 작은 호수는 반달의 형상을 하고 있는 웨야취안(月牙泉)이다. 무협영화 한 장면을 찍고 싶은 충동을 일으키는 이곳에 어둠이 내리고 달까지 걸린다면 최고의 명장면이 나올 것이 분명했다. 그런 상상을 하며 밤 사막길을 달려 호텔에서 간단히 샤워와 조식을 하고 촬영 일정에 나섰다.

시간을 맞추기 어려워 비행기로 이동하기로 얘기가 되었다. 아름다운 풍경과 더불어 부담이 덜어지고 아무래도 즐거운 마음이었다. 그야말로 벌어질 일을 아무것도 모른 채 막고굴 촬영에 들떠 있던 것이다. 둔황이 워낙 멀리 떨어져 있어 섭외팀이 확인을 확실하게 못 했다지만 중앙 방송 CCTV을 통해 공문을 띄웠다고 하니 섭외팀을 신뢰했다. 또 비싼 항공 요금을 쓰며 장거리를 가는 상황인 만큼 막고굴의 17호 내부 촬영이 가능하리라고 믿었다.

막고굴 입구 입간판에 석굴 보존을 위해 거액을 희사했다는 인사들이 소개된 것을 보고 지레 짐작하긴 했지만, 천문학적인 촬영비에 우리는 끝내 촬영을 할 수 없었다. 막고굴 측은 종전

KBS에서 그렇게 주고 촬영해 갔기 때문에 제시한 금액 선에서 협상이 가능하다고 봤다. 일이 마냥 술술 풀리리라고는 기대하지 않았지만, 굳이 그 먼 곳까지 촬영팀을 오게 해놓고 돈 거래를 시도한다니 상도의가 아니라는 생각이 들었다. 이곳은 유네스코 선정 세계 문화유산의 현장이지 에누리 주고받는 시장이 아니지 않은가. 갈수록 황당한 마음에 지금 이 다큐 건이 CCTV와의 공동 제작임을 한 번 더 밝혔으나 그들은 선례만을 내세웠다. 둔황시에 컨택 해 보아도 국가가 직접 관리하기 때문에 그들이 제시한 비용이 없으면 촬영은 도저히 불가능하다는 답변만 내놓았다. 우리는 허망하게 막고굴 입구를 바라만 보다가 돌아섰다.

우리는 석굴 외경만 촬영한 다음 인근에서 구입한 도록 사진으로 내부 장면을 소개하기로 했다. 여러 마찰로 진행이 더뎌졌지만 그래도 아쉬운 건 우리였기에 계속해서 해결 방안을 찾아 막고굴 씬을 잘 표현하고자 했다.

며칠 후 들은 소식에 의하면 중국 당국이 제2의 둔황석굴[18]을 인근 지역에 새로이 건축할 것이라고 했다. 관광객들이 계속 몰리니 짝퉁 석굴을 만든다는 것이다. 과연 중국인답다는 생각을 했다. 도록에 소개된 사진 자료와 석굴의 외경을 합성하여

18 현재 중국은 관광객 방문용 모조 막고굴을 만들어 본래 막고굴을 보호할 계획이 있다.

막고굴

해당 장면을 완성했다. 물론 시청자들은 모르는 일이다.

* * *

중국에서 100일 넘게 촬영하니 중국어가 입에서 자연스럽게 나올 정도였다. 대기 시간과 이동 시간은 끝이 보이지 않았고, 돈 문제와 예상치 못한 촬영 거부, 긴 일정 등의 일들로 다들 투지가 전 같지 못했다. 나로서야 책임자로서 안전과 사고 예방, 그리고 한국에서 우리의 일정 진행을 궁금해하는 작가들과의 소통을 위해 글쓰기를 하며 밤을 맞았다. 하지만 스태프들은 맥주 마시기로 경쟁을 하듯이 회포를 풀었다.

어느 날 술판에 끼어 물어보았다. '왜 이렇게 술을 마시는가?' 술을 마시는 이유는 다양한데 '잠이 안 와서…'라는 답이 인상적이었다. 그 말도 맞는 게 종일 버스를 타고 가며 잠을 자니 잠이 올 턱이 없었을 것이다. 귀국 길에 조명을 맡은 홍 감독은 올 한 해 마실 술을 다 마셨다며 나를 실소케 했다. 나는 스태프들이 출장기간 중 이삼 년 마실 술을 다 마셨다고 생각한다. 술꾼을 남편으로 둔 아내의 심정을 실감했다.

중국 출장도 끝나가던 10월의 어느 날, 홍콩 무비 스타를 만날 일정이 잡혔다. 류쟈훼이(유가휘)와 쿠펑(곡봉), 량자런(양가인) 등을 만나 장철 영화와 한홍합작 영화, 한국 영화인들과의 교류에 대해 들었다. 그때, 함께 일정을 소화하고 있던 배우 창다오

〈영웅본색〉으로 알려진 배우 티룽 인터뷰

(강도)가 기쁜 소식을 전해주었다. 티룽(적룡)[19]이 우리 인터뷰에 섭외되었다는 것이다. 서둘러 전화해 서울서 온 PD가 당신의 팬이라며 불러냈단다. 만나 보니 스크린에서 보던 낯익은 얼굴 그대로였다. 그와 인사를 나누고 쇼 스튜디오의 구름다리 앞에서 인터뷰했다.

그는 1970년대 중반 한국에 와서 촬영한 이야기를 해주었

19 우리 영화 〈조폭마누라 3〉에 출연했으며, 창다웨이(강대위)와 함께 장철 영화의 주인공으로 활동했던 배우다. 우리에게 잘 알려진 것은 〈영웅본색〉의 주인공으로서다.

다. 겨울이라 너무 추웠고 배가 고파서 지금도 기억하는 말이 '추워!', '배고파!'란다. 추운 것은 이해가 되는데 명색이 최고의 스타가 왜 배가 고팠을까 싶다. 음식이 안 맞을 수도 있었겠지 싶다. 그는 다음 날 베이징으로 가서 류더화(유덕화)가 제작하는 드라마를 찍는다고 했다. 티룽은 나에게 액자를 선물했다. 기념 촬영을 하니 아쉬운 작별의 시간이 찾아왔다.

홍콩영화를 오래 좋아한 나에게는 꿈만 같던 시간이었다. 이외에도 여러 촬영을 소화하고 나니 밤 10시가 다가왔다. 정신 없는 일정이 마침표를 찍고 있었다. 긴 일정이 마무리되는 순간이다.

고생스럽지 않았다고는 결코 말할 수 없지만 우려했던 것보다는 사고도 없었고 감사하게도 어려울 때마다 귀인들이 나타나 일이 잘 풀렸다. 항저우에서 진영 프로덕션의 박운양 감독을 만나 촬영에 도움을 받고, 우연히 만난 홍콩 코디 위니는 열 명의 조연출 못지않은 역량을 발휘해 주었다. 해외 촬영은 언제나 마음을 비우고 최소한의 성과만 거두어도 의미가 있다. 넓게 생각해 보면 적절한 대안과 유연한 대처로 촬영을 마칠 수 있었고, 체제가 다른 국가에서 다친 사람 한 명 없이 무사 귀국했다는데 안도와 기쁨이 샘솟았다. 스태프들의 노고로 이

모든 것이 가능했다고 본다.

쫑파티도 했으니 마무리 단계인 것은 맞지만 여전히 끝은 아니었다. 이후 나는 20여 일 넘게 편집실에 칩거하여 편집에 몰두했다. 내 몸과 영혼을 온통 소진했다.

기적처럼 계획한 일정대로 10월 30일 비행기를 탔다. 사전 심의를 받아 올해 내에 방송할 날짜가 눈앞이었다. 베이징에 도착하여 쉐라톤 호텔에서 CCTV 담당자에게 완성된 HD 테입을 전달하니 적잖이 놀란 눈치였다. 한국의 '빨리빨리' 문화를 모르지 않을 텐데. 나도 고생은 했지만, 중국에 체류하면서 촬영본을 한국에 보내고 작가들이 사전 작업을 해 두어 가능한 속도였다. 어쨌거나 건네고 나니 만감이 교차했다. 중국과 다큐 프로그램 합작을 마침내, 드디어, 성공적으로 마쳤다. 이후 보완 과정에서 상호 간 표현 방식의 차이로 오해나 갈등, 말은 무성했지만 결국 잘 마무리되었다.

〈동북아의 등불 청사초롱과 홍등〉은 12월 중에 시사회를 거쳐 1부 역사, 2부 문화, 3부 사회, 4부 경제, 5부 종합 편으로 5부작을 완성했다. 한국에서는 2007년 12월 24일부터 방송되었는데[20], 방송 후 시청자들의 반응이 예상보다 더 뜨거웠다. 앞

20 중국에서는 30분 10부작으로 방송되었다.

으로 나아가야 할 방향을 제시해 시의적절한 주제를 설명했다
는 평도 있었고, 기획 의도와 내용 구성에 제목이 적절하게 선
정되었다는 칭찬도 있었다. 한중교류의 구심적이 되는 한류(한
국의 대중문화), 한풍(생활 속 중국 문화. 중국어와 중국 제품 생산 등)을 소재로 초기
상하이와 영화인부터 홍콩 무협 영화를 거쳐 현재의 드라마,
가요 열풍에 이르기까지 과정과 현상을 일목요연하게 정리했
다는 평, 주제와 관련해 구체적인 예를 제시한 후 자료화면(영화
와 공연)과 인터뷰 자료들을 적극적으로 활용해 메시지를 효과적
으로 전달했다는 등의 리뷰도 얻었다. 해당 분야의 전문가들과

당시를 기억하는 사람들의 인터뷰를 통해 전문성과 객관성을 더했지만, 프로그램 전체에서 인터뷰가 차지하는 비중이 다소 높다는 비판도 있었다.

긴 출장을 감수한 고생 끝에 만들어 '해냈다!'는 생각이 들 법도 했지만, 그보다는 내가 문화와 평화를 사랑하는 한국인이었음을 깨닫게 된 프로젝트였다.

경제와 교육을 중심으로,
G20 취재기

다큐 〈G20〉은 2010년 11월 서울에서 개최된 세계 정상회의에 맞추어 기획되었다. 짧은 23일의 일정으로 미국, 영국, 브라질, 러시아, 인도, 중국 등 6개국을 취재하며 만든 50분짜리 2부작인데 모두 정보량이 많아 방송시간이 부족하다고 느낀 프로젝트다.

먼저 1부 〈세계 경제, 이제는 G20이 이끈다〉는 경제 편으로 G20의 탄생 배경, 각 나라와 우리의 교역량 소개 및 경제 현황, G20의 의미 등을 소개하려고 했다. 다음은 그 기획안의 주요 내용이다.

▶ 경제 격변기가 가져다준 국가 정상의 모임 G20

지난 2년 세계 경제는 전례 없는 격변기였다. 경제위

기를 맞는 G20 회원국가들은 대규모 거시경제 부양책과 세계 경제 둔화에 대응한 정책 공조로 현재 세계 경제는 서서히 회복하고 있다. 결과적으로 2008년 미국의 경제 위기가 세계 정상회의를 탄생시켰다고 할 수 있다. 그리고 신흥 경제 국가 중에는 처음으로 대한민국 서울에서 11월 10~11일 이틀간 G20 모임이 열린다. 서울 G20 정상회의를 통해 이제 한국은 부분적이지만 세계를 이끌어 가는 리더 그룹에 속한 나라가 된 것이다. 세계의 경제 질서의 판을 짜는 데 함께 참여한 세계 10위권 경제력을 갖춘 대한민국. 그래서 이제 대한민국의 미래는 세계의 미래와도 연결되어 있다.

▶ 신흥경제국 BRICs

G20 중에서도 비약적인 부상과 국제적인 영향력에서 확대가 돋보이는 그룹인 BRICs다. 브라질, 러시아. 인도. 중국의 BRICs는 영토 크기와 인구수 경제성장 잠재력에서 급속한 발전을 이루고 있는데 2030년 무렵이면 세계 최대 경제권으로 도약할 것이라는 전망이다. 이들 브릭스 국가들은 한국과 정치, 경제, 사회, 문화면에서의 점차 교류를 확대해 나가고 있다. 이 프로그램을 통해 이들 나라의

'한국과의 경제 교역과 문화 교류'를 살펴본다. 자유시장 경제에 대한 구체적인 조치의 도출은 서울 〈G20〉 정상회의의 큰 성과가 될 것이다.

이러한 내용을 주요 골자로 기획안이 완성되자 바로 해외 코디 섭외에 들어갔고 구체적인 촬영구성안, 즉 시나리오 작성에 착수했다. 이러한 특집 프로그램은 시간적인 여유가 없으므로 신속히 움직여야 하는데, 더구나 중국, 인도, 러시아, 브라질, 미국 등의 취재하는 다큐이기에 하나라도 꼬이면 방송 일정에 차질을 빚을 수밖에 없었다.

이미 시행착오를 겪어 해외 섭외 및 안내를 맡을 해외 코디들의 중요성을 알기에 엄선된 코디로 선발하고자 했지만, 방송사마다 유사 특집 편성을 하여 이미 유능한 코디들을 찾기란 더 힘든 상황이었다. 그래도 촬영을 가야 하기에 대안을 모색했지만 결국 영국의 코디는 찾지 못한 상태에서 출국했다.

2부 예고편 중 한 장면 뉴욕에서 촬영 중인 나

이번 출장도 2007년의 〈동북아의 등불 청사초롱과 홍등〉의 경우처럼 모든 출장지를 돌고 귀국하는 일정이 되었다. 짧은 시간 내에 귀국/출국하는 시간을 낭비할 수 없었기 때문이다. 출장자는 촬영감독과 나 둘로 구성하였다. ENG 카메라에 비해 소형인 6mm 카메라도 화질이 우수했기 때문이다. 특히 중국의 촬영 허가를 기다릴 수 없는 상황이기에 내린 결단이었다. 담당 여행사는 일정에 맞추어 항공표 및 숙소 등을 예약해 주었다. 영국 코디 문제는 모 프로덕션의 후배 박훈 PD에게 부탁을 하여 출국 기간 중에 연락을 받기로 했다. 이렇듯 제작자전은 흡사 007 영화를 방불케 하는 긴박한 상황이었다.

촬영은 섭외나 코디 선정 등을 서두른 덕에 차질 없이 진행되었다. 그런데 브라질에서 미국으로 출국하려던 공항에서 문제에 봉착했다. 여행사의 결정적인 실수로 촬영감독의 미국 비자가 확보되어 있지 않았던 것이다. 당사자가 확인을 못 한 것도 문제였다. 결국 촬영감독은 귀국해야 했고, 나는 카메라 등 장비 일체를 건네받아 홀로 촬영하게 되었다. 해외 출장에서 처음 겪는 일이 벌어졌지만, PD라면 이 역시도 극복해내야 한다는 생각뿐이었다.

촬영을 모두 마치고 귀국한 뒤에는 어김없이 좁은 편집실에 갇혀 편집에 매달렸다. 보통 약 40:1로 엑기스 화면을 뽑아내

지만, 이 프로그램은 촬영 분량이 더 많아 약 50:1 정도 더 농축된 엑기스 영상이 되었다. 한 장소에서 촬영한 것 중에서 최고의 그림 한 두 컷을 쓰고 수많은 인터뷰 중에서 프로그램 구성에 적합한 내용만을 편집했다. 1부는 2010년 8일 밤 9시 50분에 방송되었다.

2부 〈G20 교육현장을 가다〉에서는 G20 나라들의 명문대를 소개하는 내용으로 시청자들의 관심도가 높은 대학들이 소개되었다. 각 대학의 경쟁력을 소개하며 우리 교육의 나아갈 길을 제시하였다. 세계 수준의 인재강국을 목표로 한 각국의 교육현장을 취재하는 것은 EBS가 제작에 나선 주요 이유이기도 하다.

지난 2000년 이후, 전 세계적으로 고등교육기관의 수가 두 배 이상 증가했다. 바야흐로 지식기반 사회에 접어든 것이다. 경제위기의 시대일수록 교육을 보호하는 것이 경제위기를 타개할 수 있는 최선의 방법이다. 이 다큐멘터리는 현대 지식기반 사회에서 대학의 가치가 무엇인지 G20 국가를 중심으로 살펴보았다.

국제적인 대학의 위상과 협력 모델을 찾기 위해 노력 중인 인도공과대학과 모스크바대학을 찾아 우리 교육계에

시사하는 바가 무엇인지 살펴보았다. 그리고 전 세계적으로 관심이 집중되고 있는 중국을 교육적인 관점에서 주목했다.

G20 2부 예고편

이화여대에서 ENG 촬영

통상적인 취재 인원

시대의 요망과 시대정신을 담아내야 하는 시사 프로그램을 진행하다 보면 아쉬운 것이 한 두 가지가 아니다. 제작자로서의 욕심이라고나 할까. 눈높이가 그만큼 높기 때문이다. 그러나 한 편에만 매달려 계속 수정할 수는 없어 다음 프로그램을 기약하게 된다.

개인적으로는 집에서 가족과 함께 방송을 시청하였는데, 시청자 입장에서 객관적으로 보기 위함이었다. 수백 번을 보았을 화면들이 새롭게 다가왔다. 방송이 끝나자마자 아파트 위층에서 박수 소리가 들려와 놀라기도 했다. 주민들의 박수 소리가 내 프로그램을 보고 치는 박수 소리인지는 확인할 길이 없었지만 제작한 입장에서는 새삼 보람을 느낄 수 있었다.

공교육의 미래

사교육은 우리나라 사회 곳곳을 좀먹는 망국병으로 자리 잡고 있다. 중산층을 위태롭게 하고 국민 경제를 어지럽혀 OECD 국가 중에서도 최하의 출생율을 야기했다. 교육부의 수장들이 바뀔 때마다 새로운 정책을 제시하고 있지만 별 효과는 없고, 갈수록 늘어만 간다. 개인의 문제를 떠나 국가적인 문제로 대두된 지 오래다.

2022년 기준 초중고 사교육비 총액은 약 26조 원, 사교육 참여율은 78.3%, 주당 참여 시간은 7.2시간으로 전년 대비 각각 10.8%, 2.8%p, 0.5시간 증가했다. 그뿐 아니라 전체 학생의 1인당 월평균 사교육비는 41만 원, 참여 학생은 52만 4000원으로 전년 대비 각각 11.8%, 7.9% 증가했다.[21]

[21] 통계청 복지통계과, 2022년 초중고사교육비조사 결과, 2023. 03. 07.

이런 엄청난 사교육비 규모를 보며 우리나라 학부모들의 교육열에도 놀라지만, 대책 없는 사교육 시장의 실체에 더 놀라게 된다. 사교육 시장은 산업 경제의 균형을 깬다. 현찰로 입금되는 학원비는 세금 추적이 불가능한데, 연봉이 10억 원대가 넘는 인기 강사들이 부지기수다. 이를 뒷받침하기 위해 학부모들이 감당하여야 할 짐은 너무도 크다. 맞벌이 부부의 경우 부인이 받는 월급은 고스란히 사교육비로 지출되고 있다. 맞벌이 부부가 아닌 가정에서는 자연 사교육비 대기가 불가능하다.

그러나 누가 사교육을 외면할 것인가? 바야흐로 사교육 때문에 중산층이 사라지고 국민의 생활 형편은 말이 아니다. 이런 교육 풍토를 해결하기 위한 각계각층의 고육지책이 쏟아져 나오지만, 누구도 납득 할 만한 대안을 제시하지 못하고 있다.

사교육 문제가 점점 더 심각해지던 2008년, EBS는 이러한 문제의 대안으로 공교육의 미래를 전망하는 다큐멘터리를 기획했다. 2007년 당시 사교육비로 연간 32조 원을 사용했다니 기가 막힐 노릇이었다. 이런 어마어마한 액수가 개인들의 지갑에서 지출되고 있는 현실인데 한국의 가정 형편이 이 정도가 되는가 우려됐다. 공교육의 성공사례로 자율형 공립고를 꼽는다.

내가 연출을 맡은 〈공교육의 미래 사교육 없는 학교〉에서는 2년 동안 자율형 개방 학교로 운영되다가 2008년 3월 자율형

공립 고등학교로 전환하는 경기도 와부고등학교의 사례를 통해 우리 공교육의 미래를 가늠해 보고, 사교육 없는 학교를 위한 일선 학교의 움직임을 알아보았다.

와부고는 경기도 최초의 공립 개방형 자율학교로 공교육 성공사례 수기 공모 최우수작을 받은 학교이다. 교육과학기술부 주최 2009 공교육 성공사례 수기 공모전에서 전체 대상을 차지한 김학일 와부고 교장(48)은 '학교의 주인은 교원이 아니라 학생'이라면서 '학생 입장에서 최고 수준의 교육 서비스를 제공할 수 있는 교사를 선발하기 위해 이 같은 전형을 실시하고 있다'고 말했다. 이런 노력의 결과 지난 9월 전국연합학력평가 수리영역 1등급 학생 비율은 2.4배나 증가했다.

학생들의 일과는 그야말로 초인적이다. 아침 7시 20분부터 등교를 시작하여 8시까지 완료하면 뇌 호흡 등 수업 전 활동으로 하루를 시작한다. 수업은 수준별 학습이므로 수업에 따라선 교실을 이동하여 수업을 듣는다. 신흥 명문고의 비결은 학생, 교사, 교장 선생님의 삼위일체 노력의 결과다.

이 다큐멘터리는 40분용 테입을 34개나 촬영해 50분 한 편으로 편집했다. 상당히 많은 촬영량이었다. 촬영도 모두 11회차로 진행했는데, 전문가 인터뷰 및 학생들의 생활과 수업 등

합격자 발표날

여러 방면의 것을 취재하다 보니 테이프의 양이 늘었다. 그만큼 편집실에서 더 갇혀있어야 한다는 뜻이었다.

자율형 공립고가 세워져 사교육이 없어진다고 해도 이제 시작 단계이다. 그것 또한 실력이 있어야 입학이 가능한 것이고 야간 학습 비용이 전혀 들어가지 않는 것이 아니다. 본인이 선택할 수 있다지만 별도의 비용이 들어간다. 이 모든 것을 국가가 책임지는 날이 언젠가 오긴 올 텐데 아직은 그렇지 못하다. 이러다 보니 이 프로그램이 말하고자 하는 메시지도 자칫 공

허해질 수 있었다. 그러나 교육의 문제가 이 다큐멘터리의 문제가 되어선 안 된다는 생각으로, 교육의 문제를 제시하여 공교육의 대안을 모색해 문제의 해결 방안을 찾아보자는 메시지를 전달했다. 왜곡된 비전을 제시하기보다는 우리 교육계의 현실을 돌아보는 데 초점을 맞춘 것이다.

석유가 있는
곳으로

우리 생활은 석유 없이는 불가능하다. 석유는 온 지구에 걸쳐 중요한 에너지원으로도 쓰이고 있다. 석유란 돌에서 나온 기름이다. 돌이란 표현은 지표를 뚫고 뽑아내서 붙은 한자어인데 역시 틀리지 않은 표현이다. 이는 그리스어나 라틴어에서 유래했고 독일 학자가 최종적으로 명명하였다. 석유는 원유 상태 그대로는 쓸 수 없으며 정제 공정을 거친 후 열분해하여 사용할 수 있게 된다. 이때 가스나 휘발유, 등유, 경유, 중유, 윤활유, 아스팔트 등 여러 석유 화학 제품들의 원료가 생산된다. 석유는 버리는 것이 없는 물질이다. 지금 이 세상에서 쓰이는 물건 중 석유 제품이 아닌 것이 없다고 해도 과언이 아닐 것이다.

그럼에도 우리가 모르는 석유의 비밀은 수두룩하다. 석유 가격을 둘러싼 경제 저격수들의 활동도 그중 하나이다. 이를 둘

러싸고 국제 정세는 민감하게 전개됐다. 인류의 현대사는 즉 석유 확보의 역사였다. 석유는 어느 한 나라의 점유물일 수 없는데 이를 독점하려다 보니 인류는 전쟁을 피할 수 없었다. 석유를 둘러싼 인간의 역사는 앞으로 전쟁 혹은 평화 공존일 것이다. 결국은 돈과 자본의 싸움이 될 테니 말이다.

석유 시대는 필연적으로 종말을 맞게 되어있다. 석유 시대의 종말로 인해 초래될 인류문명의 위기에서 벗어날 방법은 재생 가능 에너지의 시대로 넘어가는 것이다. 따라서 우리는 새로운 에너지에 대해 항상 관심을 가져야 한다. 우리의 삶을 석유에만 의존하는 것은 매우 위험한 일이다. 지구 전체에 골고루 퍼져있고 단순하고 작은 기술로도 이용할 수 있는 태양에너지나 풍력 등에 바탕을 둔 에너지 시스템으로 전환하고 이에 맞추어서 경제와 사회, 문화도 새롭게 변화시켜 나가야만 또 다른 문명의 시작을 맞이할 수 있다.

우리나라엔 이미 많은 종류의 석유 관련 영상이 있다. 방송사마다 석유에 대한 다큐멘터리를 방송했고 EBS에서 역시 '시사 다큐멘터리'에서 3부작 특별 기획으로 석유에 관한 방송을 한 바 있다. 하지만 석유정점이론인 '피크오일'이라던가 '석유가 없다면 어떻게 될 것인가' 등 석유가 가지고 있는 유한성 부분만을 부각해 흥미를 유발하려는 측면이 많았다. 기름값이

천정부지로 치솟고 사람들의 불만이 날로 커지는 요즘, 우리는 석유에 대한 근본적인 이해를 함으로써 현 상황을 정확히 진단하고 미래를 위한 계획을 세울 수 있을 것이다.

나는 장장 반년에 걸친 기간 동안 수많은 자료를 수집하고, 기획안을 정리하고, 섭외하며 준비했다. 사실 촬영 섭외는 국내외를 막론하고 쉽지 않았다. 정유 시설은 국가 3대 기간 시설로 군사, 정치 다음의 시설이다. 촬영은 금지되어있어 상부의 허가를 얻어야 가능했다.

울산 SK에너지에서 첫 촬영 이후 해외 첫 취재지로 카자흐스탄을 택했다. 알마티 공항에서 로컬 항공편으로 2시간 40분에 걸쳐 악토베에 도착했다. 푸른 초원 지역인 악토베는 한국석유공사가 1995년부터 원유를 생산해 판매하고 있는 곳이었다. 우리가 처음 숙박한 캠프는 원래 현장에서 일하는 작업자를 위한 것이었다. 초원 한가운데 위치하여 있었지만 비교적 최근에 준공된 캠프이어서인지 모든 것이 정리되어 쾌적했다. 현장 작업자를 정말 많이 배려하고 있음을 느꼈다. 머나먼 이곳까지 진출하여 원유를 생산해 산유국으로서 자리를 확보하다니, 한국인들이야말로 진정한 태극전사라는 생각이 들었다. 석유 프로그램을 처음 기획하며 가졌던 걱정들이 이곳에 오니 모두 풀리는 듯하고 잘 마무리될 것 같은 느낌이었다.

카자흐스탄 악토베에서

캐나다의 하베스트사 벨스틸 레이크 광구

벨스틸 레이크 광구 캠프

싱가포르 보팍 석유비축기지

캐나다의 하베스트사 벨스틸 레이크 광구는 캘거리에서 북동쪽으로 260km 떨어진 곳에 있는 광구다. 1956년에 생산을 시작했는데 석유를 끌어 올리는 펌프가 꽤 많이 작동하고 있다. 이 지역에만 그 숫자가 약 200여 개 가량 된다고 한다. 이렇게 파내도 지구 속은 괜찮을까 싶다. 취재하며 보니 워낙에 막 퍼내는 느낌이기 들었는데, 전 세계적으로 뽑아낸 그 빈자리는 과연 어떻게 되는 것일까? 나중에는 주저앉는 것이 아닐까? 괜한 걱정을 해 봤다.

싱가포르에서는 촬영 테이프를 삭제하는 소동도 있었다. 어마어마한 양의 석유가 이곳에 저장되어 있는데 500m 접근만 가능하다고 하고 무장 경찰의 단속도 심했다. 석유가 무기임을 새삼 실감했다. 결국, 다음 날 보팍(Bopak) 유류저장소와 그 지역들을 재촬영했다. 이곳의 보이지 않는 손들이 아시아의 유가를 결정한다는, 추리소설에나 나오는 섬뜩한 느낌이 들었다.

석유 DVD 표지 시안

이런 내용을 두루 담고 있는 특집 다큐멘터리 〈석유〉는 40분용 30여 개 테이프에 촬영을 마쳤다. 편집을 시작하면서 석유란 전문적인 이야기가 좀 지루할 수도 있겠다 싶었는데 해설이 들어가며 그림과 일치되는 화면이 생각보다 설득력을 가져 흥미로웠다. 석유에 대한 정보에서부터 모두의 가장 큰 관심 사항일 석유 가격 결정 이야기, 또 해외에 진출하여 사막지대에서 원유 생산에 뛰어든 태극전사들의 활동을 담았다. 최종적으로 CG를 삽입하여 완성본을 만들었다.

편집까지 장장 9개월에 걸쳐 제작하는 동안 도와주신 분들을 헤아리니 크레딧 타이틀이 너무 길어졌다. 워낙에 섭외가 어려운 아이템이었기 때문에 처음 기획하며 가졌던 생각이 모두 담기지는 못했고 여러 시행착오를 겪었지만 결국 해냈다. 흔치 않은 영상을 담았다는데 자부해본다.

지구엔 아직 절반의 석유 잔량이 있다고 추정된다. 나중 일이라고 잊고 있어서는 안 되며 사회의 중요한 문제로서 받아들이기를 바라는 마음으로 이 다큐멘터리를 제작했다.

글을 마치며

나는 EBS 입사 때부터 워커홀릭 수준을 넘어섰다. 한눈팔지 않고 제작 일에 빠져든 지난 세월이다. 일 욕심이 컸던 데 비해 사고가 없어 그나마 다행이라는 생각이 스친다.

다큐멘터리스트가 되어 수많은 사람을 만나고 많은 영상을 제작하며 살아왔음에도, 나는 나 스스로가 기록을 남기는 사람이라는 걸 최근에야 인식했다. 바쁠 때는 일만 하느라 못 느낀 것인데, 최근 들어 한숨 고르며 과거를 돌이켜 보니 그런 생각이 들었다.

다큐멘터리 PD로서의 글을 쓸 만한 분들이 많다고 생각했지만, 시간이 지나도 시중에 나온 책이 없어 결국 이번에도 내가 펜을 들었다. 기자나 방송 PD를 하는 모든 사람이 책을 쓰게 되는 건 아니다. 다큐멘터리스트의 삶도, 글을 쓰는 삶도 스스로의 의지인 것이다. 그것은 기록을 남기고자 하는 의지의 발로인데 그 과정의 많은 이야기는 이 한 권의 책으로 끝일 수가 없다. 작업 과정에 참여했던 많은 스태프와의 이야기는 기록의 가치가 충분하고, 다큐멘터리스트로서 나의

집무실에서

기록 의지는 이런 교양서를 시리즈로 낼 만큼 강하다.

　나는 지금도 촬영 현장에 서 있다. 좋아하는 일을 오랫동안 했으니 어찌 보면 나는 행운아이다. 그러나 촬영 현장은 내게 행복함과 함께 긴장감을 함께 준다. 뒤돌아보니 그 많은 작품을 정말로 용케도 해냈구나 하는 생각이 든다. 그것이 나의 존

재 이유가 되기도 했으니, 지나온 현장을 생각하면 힘들었던 기억보다는 보다는 그리움이 앞선다.

모든 것은 하기 나름이다. 무엇을 만들고 기록하는 일은 그야말로 본인이 하기에 달렸다. 나는 책을 마무리하며 독자들도 이런 일을 직접 해보길 권한다. 나 또한 기록을 남기는 사람으로서 다큐멘터리스트의 길을 계속해 가볼 요량이다.

2024년 봄
안태근

안태근 저서

순서	저서명	출판	발행일
1	동북아의 등불 청사초롱과 홍등	EBS	2008년 8월
2	나는 다큐멘터리 PD다	스토리하우스	2010년 11월
3	한국영화 100년사	북스토리	2013년 3월
4	나는 드라마 PD다	스토리하우스	2013년 3월
5	이소룡 평전	차이나하우스	2014년 2월
6	안중근 의사의 유해를 찾아라!	스토리하우스	2014년 4월
7	문화콘텐츠 기획과 제작	스토리하우스	2014년 8월
8	당신이 알아야 할 한국인 10	엔트리	2014년 11월
9	영원한 영화인 정진우	(재)한국영화복지재단	2014년 12월
10	나는 PD다	스토리하우스	2015년 5월
11	돌아오지 못하는 안중근	차이나하우스	2015년 10월
12	安重根 研究	요녕민족출판사	2016년 3월
13	나는 다큐멘터리 PD다 (개정판)	스토리하우스	2017년 9월
14	한국합작영화 100년사	스토리하우스	2017년 11월
15	다큐멘터리	PUBPLE	2018년 5월
16	영상콘텐츠 제작	PUBPLE	2018년 6월
17	문화콘텐츠 기획	PUBPLE	2018년 7월
18	스토리텔링과 시나리오	PUBPLE	2018년 7월
19	문화산업경영세미나	PUBPLE	2018년 8월
20	한국영화 100년사 세미나	PUBPLE	2018년 10월
21	한국영화 100년사 감독 열전	PUBPLE	2018년 11월

22	한국영화황금기 여배우 열전	PUBPLE	2018년 12월
23	단편영화 제작 실습	PUBPLE	2019년 1월
24	스마트폰 영화 제작 워크숍	PUBPLE	2019년 2월
25	한국무예배우열전	PUBPLE	2019년 4월
26	한국영화 100년사 세미나 영화인 열전	PUBPLE	2019년 6월
27	영상콘텐츠 제작 입문	PUBPLE	2019년 8월
28	이소룡을 기억하다	PUBPLE	2019년 10월
29	홍콩여배우열전	PUBPLE	2020년 1월
30	홍콩무술배우열전	PUBPLE	2020년 3월
31	다큐멘터리의 이해와 제작	PUBPLE	2020년 4월
32	1인 미디어 영상제작	PUBPLE	2020년 9월
33	단편영화 만들기	PUBPLE	2021년 3월
34	한중일영화 100년사	글로벌콘텐츠	2021년 11월
35	명쾌한 영화 연기	연극과 인간	2022년 5월
36	선물받은 내 인생	월인	2022년 6월
37	신일룡 평전	월인	2023년 5월
38	한국영화 100년사 일제강점기	글로벌콘텐츠	2023년 7월

안태근 다큐

순서	제작처	작품명 (부제)	제작일	비고
1	중앙대(워크숍)	폭류(暴流)	1975년 9월	첫 영화, 16m/m 흑백
2	서울 AMG	맥(脈)	1983년 9월	한국청소년영화제 우수작품상, 컬러
3	서울 AMG	한국환상곡(韓國幻想曲)	1984년 9월	상동 편집상, 컬러
4	서울 AMG	한국의 춤 살풀이	1986년 11월	문화영화 소재공모입상
5	서울 AMG	한국의 춤 승무(僧舞)	1987년 6월	문화영화 소재공모입상, 금관상영화제 기획상
6	서울 AMG	한국의 명주(銘酒)	1987년	문화영화 소재공모입상
7	중앙영화사	목동지구지역난방	1987년	에너지관리공단 홍보다큐
8	중앙영화사	청풍명월의 고장 충북	1987년	충북도청 홍보다큐
9	중앙영화사	광양제철선	1987년	철도청 홍보다큐
10	서울 AMG	종묘제례악(宗廟祭禮樂)	1987년	문화영화 시나리오
11	중앙영화사	무역센터	1987년	무역협회 다큐
12	진양프로덕션	살풀이춤	1988년	금관상영화제 조명상
13	보건사회부	디스토마의 퇴치	1988년	교육다큐
14	한국미디어	두 얼굴의 불	1988년	내무부 교육다큐
15	보건사회부	건강가족	1988년	교육다큐
16	진양프로덕션	한국의 불교	1988년	한국관광공사 홍보다큐
17	국방부	이웃과 함께 사는 보람	1988년	교육다큐
18	정보문화센터	정보화사회	1989년	홍보다큐
19	계몽사	늘 푸른 계몽사	1989년	계몽사 홍보다큐
20	통일중공업	케이 6	1989년	기업 홍보다큐
21	한국관광공사	코리아, 그 영원한 이름	1989년	홍보다큐
22	한국생산성본부	기업변신을 위한 우리의 자세	1989년	한국통신 교육다큐
23	국방부	대한국인 안중근	1990년	교육다큐
24	국방부	우리동네 동대장	1990년	교육다큐
25	○○기업	기(氣)의 세계	1990년	기업 홍보다큐
26	한국생산성본부	산업평화의 길	1990년	대구시청 홍보다큐

27	한국생산성본부	한국통신	1990년	한국통신 홍보다큐
28	한국생산성본부	KOREA TRADE & INDUSYRY	1991년	상공부 홍보다큐
29	한국생산성본부	대전세계박람회	1991년	박람회 홍보다큐
30	한국생산성본부	모리언	1991년	기업 홍보다큐
31	한국생산성본부	생산성 향상	1991년	한국생산성본부 교육다큐
32	한국생산성본부	아시아자동차	1991년	기업 홍보다큐
33	한국관광공사	SEOUL	1991년	한국관광공사 홍보다큐
34	한국생산성본부	교통안전	1991년	도로교통안전협회 교육다큐
35		한국의 고서	1991년 10월	EBS 프로그램(30分品)
36		한국의 떡	1991년 10월	
37		김치	1991년 11월	
38		한과	1991년 11월	
39		한국의 사찰	1991년 12월	
40		한국의 불교문화	1991년 12월	
41		한국의 집	1992년 1월	
42		무속춤 살풀이	1992년 1월	
43		승무	1992년 1월	
44	전통문화를 찾아서	궁중음식	1992년 2월	
45		음청류	1992년 2월	
46		한국의 연(鳶)	1992년 3월	
47		전통놀이	1992년 3월	
48		여성장신구	1992년 4월	
49		역술	1992년 4월	
50		충청도의 명주(銘酒)	1992년 4월	
51		상감청자	1992년 5월	
52		한국의 부적	1992년 5월	
53		조선백자	1992년 6월	
54		분청사기	1992년 6월	
55		남성복식	1992년 7월	

56	전통문화를 찾아서	점술	1992년 8월	
57		한국의 화폐	1992년 8월	
58	특집	DMZ	1992년 10월	japan상 출품
59		생활그릇	1992년 9월	
60		표주막	1992년 10월	
61		풍수지리	1992년 11월	
62		이름	1992년 11월	
63		여성복식	1992년 12월	
64		고인쇄문화	1992년 12월	
65		문방제구(文房諸具)	1993년 1월	
66		한국의 화장문화	1993년 1월	
67		한국의 화로	1993년 2월	
68		궁합	1993년 2월	
69		한국의 동경(銅鏡)	1993년 3월	
70		고미술품(古美術品)	1993년 3월	
71		역학(易學)	1993년 4월	
72	전통문화를 찾아서	출산문화	1993년 4월	
73		한국의 신발	1993년 5월	
74		한국의 등	1993년 5월	
75		길	1993년 6월	
76		인삼	1993년 6월	
77		남사당놀이	1993년 7월	
78		마을지킴이	1993년 7월	
79		한국의 사전(事典)	1993년 7월	
80		궁중유물	1993년 8월	
81		탱화	1993년 8월	
82		목공예	1993년 9월	
83		한국의 벽돌 전	1993년 9월	
84		고려다기	1993년 9월	
85		규장각	1993년 10월	

86		낙죽(烙竹)	1993년 11월	
87		한국의 문(門)	1993년 11월	
88		49재(齋)	1993년 12월	
89		한국의 토기	1993년 12월	
90		효(孝)	1994년 1월	
91		서울의 터	1994년 1월	
92		토정비결	1994년 2월	
93		서울사람의 삶	1994년 3월	
94	전통문화를 찾아서	다리밟기	1994년 3월	
95		사찰예절	1994년 4월	
96		한국의 부엌	1994년 4월	
97		민화	1994년 5월	
98		한국의 악기	1994년 5월	
99		서예의 세계	1994년 5월	
100		전통무기	1994년 6월	
101		서울의 성곽	1994년 6월	
102		서울의 고가	1994년 7월	
103		도깨비	1994년 7월	
104		한국의 농기구	1994년 8월	
105	세계의 도시	정도 600년 서울	1994년 8월	시리즈의 마지막 편
106		산수화	1994년 8월	
107		한국인의 얼굴	1994년 9월	
108		한국의 고가	1994년 9월	
109		담장	1994년 10월	
110	전통문화를 찾아서	한국의 귀신	1994년 10월	
111		한국의 다리	1994년 11월	
112		무신도	1994년 11월	
113		문인화	1994년 11월	
114		한국의 술	1994년 12월	
115		경기도의 고가	1994년 12월	

116	전통문화를	차와 화채	1995년 1월	
117	찾아서	진도 홍주	1995년 1월	
118	설날 특집	음료	1995년 2월	
119	전통문화를 찾아서	한오백년	1995년 2월	최종편(84편 연출)
120	교육개혁 특집	교육정보화 어떻게 해야 하나	1995년 7월	18:30~21:00
121	개천절 특집	단군기행	1995년 10월	50분 다큐멘터리
122		독도수호신 안용복	1996년 10월	EBS 10월 우수작품상
123		죽어서야 영웅이 된 임경업	1996년 10월	
124	역사 속으로의 여행	한국근대유교개혁운동사	1996년 11월	
125		자연의 가인 윤선도	1996년 12월	
126		홍의장군 곽재우	1997년 1월	
127	설날 특집	소에 관한 기억	1997년 2월	
128	역사 속으로의 여행	한국영화 개척자 춘사 나운규	1997년 2월	최종편, 1997년 EBS사회 교육부문 우수작품상 1/4분기 우수작품상
129	부처님 오신날 특집	달마 이야기	1997년 5월	
130	이달의 문화인물	한석봉	1997년 6월	
131	광복절 특집	일제강점기의 영화	1997년 8월	EBS 사내 공모 기획안 우수상 수상작
132	추석 특집	비법 우리고향의 명주	1997년 9월	
133	EBS 스페셜	더 큰 사랑을 위하여, 복지한국을 생각한다.	1998년 1월	
134		새가 살아 나도 살고 김성만	1998년 3월	
135		이동목욕 최선영의 때미는 이야기	1998년 3월	
136		젊은작가 조헌용의 소설을 쓰게하는 힘	1998년 4월	
137	다큐 이사람	소리를 보여드립니다 수화통역사 정택진	1998년 6월	
138		꿈의 페달을 밟고 야학생 유수래	1998년 6월	
139		춤봉사하는 노총각 김광룡	1998년 7월	
140		난곡아줌마 엄금선의 세상사는 법	1998년 8월	

141		연	1991년 1월
142		한과	1999년 3월
143	우리의	태평무	1999년 4월
144	전통문화	은장도	1999년 5월
145		강릉단오제	1999년 6월
146		백자	1999년 6월
147		분청사기	1999년 7월
148		꽃담	1999년 9월
149		단청	1999년 10월
150		침선	1999년 12월
151		토정비결	2000년 2월
152		용의 미학	2000년 3월
153		궁중화	2000년 3월
154		석전대제	2000년 3월
155		김홍도 그림	2000년 4월
156		선비문화	2000년 4월
157	우리의	농악	2000년 5월
158	전통문화	장석	2000년 6월
159		나전칠기	2000년 5월
160		막사발	2000년 6월
161		창덕궁	2000년 6월
162		사군자	2000년 7월
163		창덕궁의 정자	2000년 8월
164		옥공예	2000년 8월
165		화문석	2000년 8월
166		전통건강법	2000년 9월
167		천제	2000년 9월
168		변화의 땅 잠실	2001년 9월
169	최창조의	잘려나간 명마 남산	2001년 10월
171	풍수기행	사라진 바람의 꿈 청량리	2001년 10월

172		작지만 편안한 땅 과천	2001년 10월	
173		찢기고 상처받은 명당 용인	2001년 11월	
174		조선왕조의 계획된 신도시 수원	2001년 11월	
175	이야기로 풀어보는 풍수기행	예술과 작가의 터 평창동	2001년 11월	
176		잘려진 용 부산 용두산공원	2001년 12월	
177		도약의 땅 서울 강남구	2001년 12월	
178		한양천도설의 관문 왕십리	2002년 1월	
179	광복절 특집	제1부 고향을 떠난 사람들	2004년 8월	방송문화진흥회 제작지원작
180		제2부 머나먼 귀환	2004년 8월	상동
181	추석 특집	제3부 돌아갈 수 없는 고향	2004년 8월	상동
182	설날 특집	할아버지 오래 사세요	2005년 2월	
183		357회, 시흥 전유린, 단양 홍명주	2005년 3월	
184		358회, 진천 김구희, 인천 김창순	2005년 3월	
185		359회, 의성 김갑순, 화천 김옥선, 충주 박정순	2005년 3월	
186		360회, 영천 이승무, 의정부 안식의 집, 천안 박정희	2005년 3월	
187		361회, 전주 정양임, 천안 우영수	2005년 4월	
188		362회, 대전 박용은, 문경 김인봉	2005년 4월	
189		363회, 성남 조연임, 완주 임임순 남원 김순례	2005년 4월	
190	효도우미 0700	364회, 봉화 박필분미, 해남 김귀례	2005년 4월	
191		365회, 남원 정봉덕, 산청 사랑의 집, 의성 김을분, 아시아나 행사	2005년 4월	
192		366회, 태백 김월금, 의성 이부출	2005년 5월	가정의 달 특집
193		367회, 나주 이복남, 용인 유부전	2005년 5월	
194		368회, 목포 김종금, 동해 이영자	2005년 5월	
195		369회, 서울 창신동 이양화, 원주 한치화	2005년 5월	
196		370회, 속초 강금전, 음성 윤한숙	2005년 6월	
197		371회, 속초 박창자, 경산 문말순	2005년 6월	

198		372회, 의성 오수원, 증평 김방웅	2005년 6월	
199		373회, 단양 김점선, 영주 김성욱	2005년 6월	
200		374회, 완주 장효현, 고령 이연이, 시흥 전유진	2005년 7월	
201		375회, 영주 남님, 전주 박선수, 청양 유갑순	2005년 7월	
202		376회, 군산 은영례, 의령 이순임	2005년 7월	
203		377회, 봉화 권재로, 평택 임풍자	2005년 7월	
204		378회, 제주 김기생, 영주 천온순	2005년 7월	
205		379회, 영양 신은교, 춘천 이천복	2005년 8월	
206		380회, 보령 박문규, 남제주 강선옥, 화천 김옥선	2005년 8월	
207		381회, 봉화 김노미, 강릉 윤분자, 울산 장말순	2005년 8월	
208		382회, 인제 송지혁, 북제주군 윤복재, 의성 오수원	2005년 8월	
209	효도우미 0700	383회,여주 허정숙, 의정부 황성예	2005년 9월	
210		384회,파주 정흥문,진안 손귀례	2005년 9월	
211		385회 예산 주차장, 파주 조병춘, 완주 임임순	2005년 9월	
212		386회, 봉화 이순남, 홍천 빛난동산	2005년 9월	노인의 날 특집
213		387회, 순창 임점순, 대구 남순근	2005년 10월	
214		388회, 아산 김성금, 광주 전순임, 목포 강학림	2005년 10월	
215		389회, 장성 신식남, 서산 김차례, 증평 김방웅	2005년 10월	
216		390회, 강진 이애기	2005년 10월	
217		391회, 대구 곽양순이, 인제 이인권	2005년 11월	
218		392회, 정선 김돈옥, 울진 장야전, 포항 이상희	2005년 11월	
218		393회, 경산 조영위, 양평 라복, 나주 이계화	2005년 11월	

219		394회, 남원 김천수, 김포 안무원, 진안 송귀례	2005년 11월
220		395회, 인천 김석두, 무안 김기호	2005년 12월
221		396회, 강진 김복순, 포천 신입분	2005년 12월
222		397회, 대구 이진우, 울릉 이화순	2005년 12월
223		398회, 인제 장은봉, 울진 장금순	2005년 12월
224		399회, 울릉 김이필, 울릉 이장술	2005년 12월
225		400회 특집 효도우미 0700	2006년 1월
226		401회, 평택 홍순만, 제천 김광원	2006년 1월
227		402회, 하남 김효부, 대구 김남, 봉화 박필분미	2006년 1월
228		403회, 안동 정태순, 경산 사랑의 쉼터, 전주 박선수	2006년 1월
229		404회, 의성 서춘선,화성 이강한	2006년 2월
230		405회, 남원 윤창섭, 부산 김백구	2006년 2월
231	효도우미 0700	406회, 통영 이금순, 부안 조남수	2006년 2월
232		407회, 남원 윤점옥, 상주 김태진	2006년 2월
233		408회, 안산 한순분, 서천 김양금 속초 강금전	2006년 3월
234		409회, 광주 장순향, 수원 조광수 영양 신은교	2006년 3월
235		410회, 전주 한금순, 서천 장소저	2006년 3월
236		411회, 여주 정경주, 서울 화곡동 박승근	2006년 3월
237		412회, 파주 이정임, 남원 신기남 도배봉사	2006년 4월
238		413회, 제주 김창숙, 인제 김춘봉 울진 장야전	2006년 4월
239		414회, 삼척 변영환, 제주 고을생 남원 김천수	2006년 4월
240		415회, 장성 황길상, 부여 윤병철 대전 남순금	2006년 4월
241		416회, 장성,김종연, 광주 김문금 남원 윤창섭	2006년 4월

242	효도우미 0700	417회, 안동 김동희, 서천 김정애	2006년 5월	
243	추모 특집	거장 신상옥, 영화를 말하다	2006년 5월	20:30~22:00
244		418회, 제주 이술생, 부여 송춘희	2006년 5월	
245		419회, 진안 김철우, 상주 임옥식	2006년 5월	
246		420회, 영천 유연자, 옥천 김준순	2006년 5월	
247		421회, 남원 이남규, 영동 김복순 상주 김태진	2006년 6월	
248		422회, 거제 박순화, 전주 한정옥 인제 차순옥	2006년 6월	
249		423회, 대구 김분희, 남원 이종만	2006년 6월	
250	효도우미 0700	효도우미상 특집	2006년 6월	
251		424회, 청송 유병선, 파주 김춘옥	2006년 7월	
252		425회, 횡성 박충국, 영주 서성규	2006년 7월	
253		426회, 보성 박정순, 화성 김기달	2006년 7월	
254		427회, 경주 김영만, 공주 김광자	2006년 7월	
255		428회, 영월 박병철, 울진 진산옥 서천 장소저	2006년 8월	
256		429회, 상주 윤홍용, 서천 조덕연 광주 장순향	2006년 8월	
257		1부 인연의 오랜 역사	2007년 12월	한국방송영상산업진흥원 제작지원작
258	EBS 한중수교 15주년 특집 동북아의 등불 청 사초롱과 홍등	2부 한류와 한풍 공존의 시대	2007년 12월	상동
259		3부 안녕하세요! 니하오마!	2007년 12월	상동
260		4부 상생의 한중경제교류	2007년 12월	상동
261		5부 한중수교, 변화와 공존	2007년 12월	상동
262		내 삶을 어린이와 함께 소아비뇨기과 최황 교수	2008년 3월	
263	명의	한국인의 성인병 명의에게 묻다 제3부 만성간질환 유병철 교수	2008년 3월	
264		먹고 말하고 소통하고 싶다 구강악안면외과 이종호 교수	2008년 6월	
265		편안한 잠 더 나은 인생 신경정신과 정도언 교수	2008년 7월	

266		운동으로 치료한다 스포츠의학 전문의 진영수 교수	2008년 8월	
267	명의	아름다운 동행 성형외과 전문의 오갑성 교수	2008년 10월	
268		참다가 걸린 병 화병 정신과 전문의 민병길 교수	2008년 11월	
269		소리를 찾아드립니다 이비인후과 이상흔 교수	2009년 2월	
270		공교육의 미래, 사교육 없는 학교	2010년 1월	
271	특집 다큐	안중근 순국 100년, 안 의사의 유해를 찾아라!	2010년 3월	이달의 PD상 수상
272		석유	2010년 7월	
273	다큐프라임 G20	1부 세계경제, 이제는 G20이 이끈다	2010년 11월	
274		2부 G20 교육현장을 가다	2010년 11월	
275		건강하게 늙는 법, 노화방지의학 가정의학과 전문의 이덕철 교수	2011년 1월	
276		우리 아이 곧게 곱게, 소아정형외과 신현대 교수	2011년 3월	
277	명의	진실을 밝히는 마지막 손길, 국립과학 수사연구원 중부분원 정낙은 원장	2011년 4월	
278		날개없는 비상 그리고 추락, 정신과 전문의 박원명 교수	2011년 5월	
279		2%의 발, 98%의 몸을 움직이다. 족부정형외과 전문의 정홍근 교수	2011년 7월	
280	특집 다큐	대륙에 떨친 우리의 민족혼	2011년 8월	
281	명의	쾌락과 고통의 두 얼굴, 알코올 의존. 정신과 전문의 최인근 교수	2011년 8월	
282	한국민족종교협의회	개벽을 부르는 소리와 춤	2020년 12월	홍보다큐
283	극장용 다큐	한국액션영화의 거장 정창화 감독	2024년~	제작 중

안태근 활동단체

2016~2018	한국시나리오작가협회 감사
2014~2018	한국영화인총연합회 대위원
2010~현재	한국이소룡기념사업회 회장
2011~현재	안중근뼈대찾기사업회 회장
2011~현재	다큐멘터리학회 등기이사, 직전 회장
2012~현재	안중근의사기념관 자문위원
2013~2018	수원영화예술협회 부회장
2013~현재	한국영화100년사연구회 회장
2015~2017	광주영화인협회 부회장
2015~2018	수원문인협회 시나리오분과 분과장
2016~2018	인문콘텐츠학회 기획이사
2017~현재	아시아문화콘텐츠연구소 자문위원
2018~현재	중국영화포럼 대외교류위원회위원
2019~현재	한국문화콘텐츠비평협회 기획위원
2019~2020	인문콘텐츠학회 부회장
2019~현재	수원영화인협회 고문
2019~현재	한국예총 경기도연합회 수원지회 대의원
2020~2022	충주무예액션영화제 운영위원